QUATRE-VINGT-TREIZIÈME ÉDITION

MARIE COLOMBIER

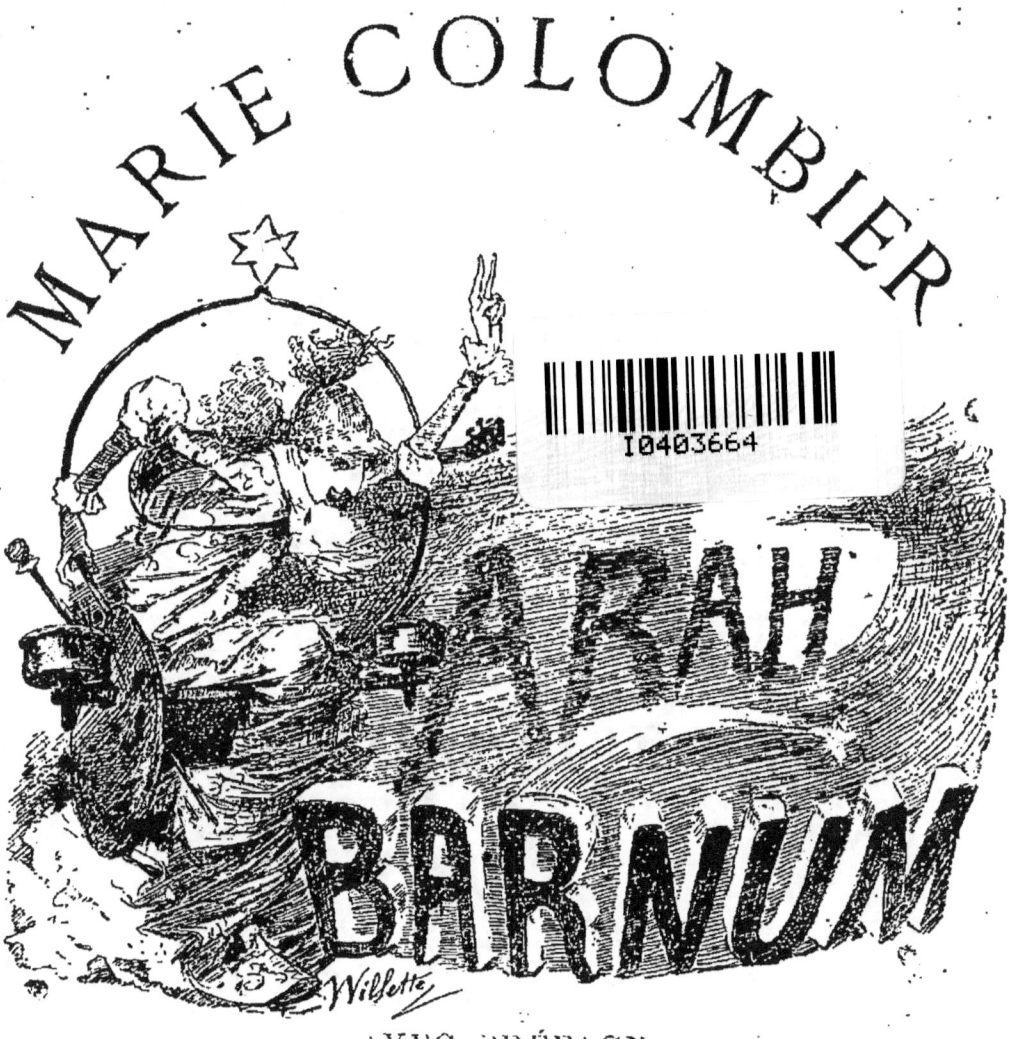

SARAH BARNUM

AVEC PRÉFACE
PAR
PAUL BONNETAIN
ET
LETTRE EXPLICATIVE
DE L'AUTEUR

PARIS
CHEZ TOUS TOUS LES LIBRAIRES

Tous droits réservés

LES MÉMOIRES
DE
SARAH BARNUM

DU MÊME AUTEUR :

Voyage de Sarah Bernhardt en Amérique, avec une préface par ARSÈNE HOUSSAYE.
 (*Ouvrage orné d'illustrations, d'un portrait de l'auteur, par Manet, et de Sarah Bernhardt, par elle-même*), 1 vol. in-18 (**10ᵉ** édition) 4 fr. »

Le Carnet d'une Parisienne, orné d'un portrait de l'auteur. 1 vol. in-18 (**5ᵉ** édition). 3 fr. 50

Le Pistolet de la Petite Baronne, avec une préface par ARMAND SILVESTRE, 1 vol. in-18 (**12ᵉ** édit.) . 3 fr. 50

MARIE COLOMBIER

LES MÉMOIRES

DE

SARAH BARNUM

AVEC UNE PRÉFACE

PAR

PAUL BONNETAIN

PARIS
CHEZ TOUS LES LIBRAIRES

Tous droits réservés

PRÉFACE

Chère madame,

Donc, c'est décidé! Quoiqu'indigne, et bien que n'ayant pas encore atteint la majorité littéraire exigée pour un tel pontificat, je dois tenir sur les fonts baptismaux votre « petit dernier ». L'imprimeur, m'écrivez-vous, attend pour « tirer » la préface par moi promise...

Promise? Oui, je l'ai promise — autrefois. Et, pour tout dire, à un moment où les Mémoires de Sarah Barnum *existaient en votre imagination seulement, à un moment où, honni par les gens vertueux, je pouvais regarder votre flatteuse demande comme une simple protestation contre l'hypocrite pudibonderie*

et les dénonciations venimeuses de certains de mes confrères, à un moment enfin où, débutant naïf, je croyais à la nécessité des protestations...

... Et quelle meilleure occasion de protester qu'une préface? Ce genre de littérature n'a-t-il pas été inventé pour permettre au préfacier d'entretenir le public de ses petites affaires et de se tailler une réclame sur le dos du préfacé?... Jugez-en plutôt par cette lettre dont, j'en suis sûr, vous publierez le préambule aussi bien que la fin, quoique, par pudeur, je sois contraint de paraître supposer le contraire!...

Sans doute, j'ai promis. Mais, de bonne foi, pouvais-je ne pas promettre?

Aujourd'hui, vous me placez au pied du mur, et il faut que je m'exécute sans barguigner. Certes, je suis heureux de vous être utile à quelque chose, et fier de vous offrir le bras; cependant, ce n'est pas sans hésitation que je vous obéis, et, même, je me récuserais, si vous ne supposiez pas qu'en raison des inimitiés pouvant naître de ce livre, il y ait quelque courage à mettre mon nom au-dessous du vôtre.

Considérez donc, je vous prie, que mon bagage littéraire est mince que je déteste la « pose », que je ne possède pas l'autorité nécessaire pour faire le Barnum sur votre seuil, et, puisque vous croyez à la nécessité

d'une introduction, permettez qu'après vous avoir remerciée du grand honneur dont vous m'accablez, je m'acquitte le plus brièvement possible de ma tâche.

*
**

Besogne malaisée. Si je m'en tire sans vous avoir déplu, sans vous avoir fait douter de ma reconnaissante sympathie, sans avoir été ridicule dans l'exercice de mes trop nouvelles fonctions, ce sera parce qu'en me donnant carte blanche, vous n'avez pas calculé de quelle quantité d'éloges je vous bombarderais, ce sera surtout parce que vous êtes la moins prétentieuse des femmes. Et il ne faut rien moins que cette constatation en guise d'exorde pour me donner du courage. Il est si peu commode de parler des livres de ses amis!

Les loue-t-on? camaraderie, politesse banale... Les critique-t-on? pédantisme ou mauvais procédé. Or, il me va falloir louer et critiquer. Mais, voulez-vous me mettre à mon aise?

Je partage les romanciers en deux classes: les écrivains et les amuseurs. Si vous tolérez que je vous mette parmi les seconds, « cela ira tout seul », et je n'aurai guère que du bien à dire de votre livre, mais si vous exigez que, chez vous, je constate un cumul qu'à moi

grand regret je ne trouve point, je vais être diantrement gêné avec mes préjugés sur la probité littéraire. Vous me laissez libre?... J'y comptais.

Voici donc mon sincère jugement :

J'ai lu les Mémoires de Sarah Barnum d'un seul trait, et avec un plaisir croissant à chaque page, car vous avez de l'esprit comme un démon et vous contez à ravir.

Vos personnages m'ont intéressé jusqu'au bout, car, avant tout femme de théâtre, vous les mettez si bien en scène qu'on les voit vivre et qu'on les entend.

Vous êtes une charmeuse, car votre rire est contagieux, et né aux premières pages il roule à pleine gorge jusqu'aux dernières.

Vous êtes enfin une artiste, car, lorsque la fantaisie vous prend de mouiller ce rire d'une petite larme sentimentale; vous vous offrez ce plaisir sans peiner, et soit avec la tonte des cheveux d'or de Reine, soit avec l'agonie de Cendrillon, vous faites poignant le récit qui, de la nouvelle à la main à l'exhilarante satire allait tout à l'heure son chemin joyeux.

Amusant, oui, il l'est au possible ce gamin de volume, et les plus moroses s'esbaudiront en le lisant. Mais ne voyez pas un dédain voulu dans ce premier jugement. Il est si difficile d'être amusant et si facile d'être ennuyeux! Si pénible de dérider le lecteur et si

peu coûteux de l'étonner en s'improvisant styliste par d'ingénieux pastiches des maîtres-ouvriers! Croyez-le, mon appréciation n'a rien de dédaigneux, puisque vous avez borné vos efforts à ce résultat : amuser. Ce qui n'est pas un mince mérite, d'ailleurs, en un temps où vos confrères enjuponnés poudrerizent Schopenhauer, ou nous servent du paganisme au coldcream !

Et puis, mépriser l'esprit, ce n'est pas seulement avouer qu'on en est dépourvu — et convenir de sa pauvreté, même implicitement, semblera toujours une maladresse — c'est encore dénigrer un des plus jolis traits du caractère de notre race, c'est enfin méconnaître l'essence même de notre langue, insulter au génie national. Tout marche, tout change : l'esprit demeure. C'est lui qui met des ailes à l'idée. Que reste-t-il de l'Encyclopédie? Rien, ni comme science, ni comme philosophie, mais l'esprit des encyclopédistes et de tout leur siècle a-t-il vieilli? Ne rions-nous pas à ce qui a fait rire nos pères? Avec quelle joie lecteurs et lettrés ne se jettent-ils point sur chaque correspondance du dix-huitième siècle qu'on exhume, su tous les mots que l'on déterre.

Ah! combien vous avez raison d'être spirituelle à cette époque « d'engueulement » et de « poissardise » ! D'aucuns, je le sais bien, vont vous reprocher d'avoir

*le mot méchant et d'emporter le morceau. Laissez-les
dire : le public rira, et peut-être, pour ne pas se ridiculiser, les victimes même riront-elles comme rient
les maris philosophes. D'ailleurs, sous le règne du
revolver, quant on est aussi « mal embouché » dans la
rue, dans les salons, dans la presse qu'à la Chambre,
lorsque la formule : « Casser la figure » entre dans
la langue et l'acte qu'elle désigne dans les mœurs,
l'esprit a tous les droits, y compris celui de prendre
sa revanche.*

*Le ciel me garde de mépriser l'esprit : il console autant qu'il repose, et parfois il nous venge. Puis, c'est
le grand levier, la grande force. Votre ami Rochefort
n'eût pas démoli l'Empire s'il n'avait pas été l'esprit
fait homme, et je sais un maréchal de France que les
partis n'eussent peut-être pas renversé du pouvoir, si
tous les gens spirituels de ce temps, votre autre ami
Aurélien Scholl en tête, ne l'avaient pas lardé d'épigrammes qui désopileront nos neveux et que chacun
redira encore, quand seuls les gens de l'Institut sauront
ce qu'était le septennat!*

*L'esprit? mais il rend vivante notre histoire, et le
jour est proche où, les Duruy se faisant anecdotiques,
au lieu de farcir la tête des « jeunes élèves » de dates
inutiles, on leur enseignera la chronologie avec les
bons mots des souverains et des chefs d'État. Louis XVIII*

sera plus populaire dans les classes que M. Grévy : voilà tout.

Au surplus, ce système est en vigueur déjà pour l'antiquité. Nos bacheliers n'ont retenu des hommes illustres de Plutarque que leurs traits mordants. Plus loin encore dans le passé, nous retrouvons les brocards dont les fabuleux héros du siège de Troie accueillaient ce grand cocu de Ménélas. Tel passage d'Homère est aussi « grassouillet » qu'un conte d'Armand Silvestre, et ce n'est pas Thucydide, ce Thiers, que nous relisons : c'est Aristophane, ce Labiche ! Je ne me rappelle point, et vous non plus, chère madame, à quelle époque entra Brennus dans Rome, mais je sais fort bien que ce gaillard, en tirant par leur barbe les sénateurs d'alors cramponnés à leurs sièges, y fit des mots dont ses petits-fils, gaulois mais également irrévérencieux, taquinent les sénateurs d'aujourd'hui, non moins cramponnés du reste. Il est vrai encore, que nous ne tirons point nos pères conscrits par leur barbe, mais c'est peut-être parce qu'ils n'en ont plus.

Et ne me reprochez pas cette parenthèse. Elle a sa petite utilité, — mais pas pour vous, peut-être, — nos vétérans semblant volontiers croire que nous, les « jeunes, » nous tenons en piètre estime et l'esprit et les gens spirituels. Les naturalistes s'ils commettaient cette bévue seraient indignés de leur nom, l'esprit

étant en France un produit du terroir, une fleur naturelle. Ce n'est pas ce jardinier verveux du nom d'Henry Céard qui me démentira.

Maintenant, — pour revenir à ces Mémoires de Sarah Barnum dont le ton de belle humeur m'a mis en joie et dont je savoure à l'avance la tapageuse explosion, — est-ce être suffisamment juste que de les déclarer spirituels et amusants ? Je ne le crois pas. Il y a dans ces trois cents pages plus que de la gaieté, plus que de l'esprit : j'y découvre une très réelle et très fine observation. Tels portraits de votre héroïne sont merveilleux de vu et de rendu. Peu de romanciers les eussent aussi bien réussis. Vous n'avez pas prétendu faire œuvre d'art, mais les artistes trouveront dans votre œuvre une mine de documents.

J'ai lâché le grand mot, et je le maintiens. Oui, votre volume est documentaire.

Notre grand Ed. de Goncourt, dans sa préface de La Faustin, préconise l'appel aux « souvenirs vivants » pour les « études psychologiques et physiologiques » sur la femme. « Je trouve, dit-il, que les livres écrits sur les femmes par des hommes manquent, manquent... de la collaboration féminine... » Et, il demande à ses lectrices de lui révéler par d'anonymes confidences « toute l'inconnue féminilité du tréfond de la femme, que les maris et même les amants passent leur vie à

ignorer ». *Le maître, en un mot, veut faire pour ses héroïnes contemporaines, ce qu'on fait avant d'écrire un livre sur une femme du passé,* « un appel à tous les détenteurs de la vie de cette femme, à tous les possesseurs de petits morceaux de papier, où se trouve raconté un peu de l'histoire de l'âme de la morte ».

Vous aviez lu cette préface d'Edmond de Goncourt et vous avez voulu lui apporter les « documents humains » *demandés. C'est encore de l'esprit cela, car si votre livre devra le succès à sa verve amusante, il devra de rester à son côté d'analyse et de constatation.*

Ne vous méprenez pas, d'ailleurs, à ces deux mots. J'entends simplement dire que vous avez travaillé d'après nature et sans rien abandonner à la fantaisie. Vous avez simplement saupoudré de votre esprit et allégé par votre rire des procès-verbaux de choses vues, lues ou entendues. Que vous ayez écouté vos souvenirs, fouillé vos tiroirs pleins de lettres, où interrogé des témoins oculaires : vous avez fait vrai. C'est énorme de courage, **et,** *comme art, cela me semble d'une supérieure méthode. A présent, laissez dire les sots qui, pouvant se régaler tout d'une haleine, vont à chaque page* « plafonner » *à l'instar de votre Sarah, et l'œil avec le nez aux corniches, chercher à mettre un nom sur le masque de vos pantins et sur celui de l'héroïne. Artiste*

jusqu'au bout, vous avez pris, çà et là et à Pierre et à Paul, de quoi bâtir vos personnages. Seulement, familiarisée de longue date avec leur milieu, et connaissant, jusqu'aux replis les plus secrets de leur carcasse, les Adam, voire les Ève, dont vous soustrayiez les côtes pour enfanter des héros qui les rappelassent sans être tout à fait leurs sosies, vous avez créé des bonshommes ressemblants. Ce dont je vous félicite.

Votre Sarah c'est une, deux, trois, cinq et dix Sarah que nous avons connues — trop connues. Mais qu'importe, puisque vous nous la campez si bien qu'on la croit voir vivre ? Elle fait songer à la fois à dix étoiles et non à une seule, c'est vrai, mais on ne vous demandait point une photographie, et je ne vous chicanerais pas là-dessus, puisqu'en empruntant un trait ou un geste à chacune de nos célébrités actuelles, vous avez, comme nous le souhaitions, synthétisé et pourtraicturé, non mademoiselle X... ou madame Z... mais l'Étoile, généralité sociale, psychique et physiologique, telle que la font nos mœurs, nos goûts, notre réclame. Donc, bravo et merci !

Il ne me reste plus qu'à vous premunir contre les ripostes, évidemment bêtes, des modèles divers qui vous ont servi. Laissez les gens dont vous avez chatouillé les narines avec les barbes de votre plume, brandir furieusement leur mouchoir, et travaillez encore. Puis-

qu'étant femme, comédienne et spirituelle, vous savez observer et rendre, donnez-nous d'autres livres, d'autres documents.

C'est la grâce que je nous souhaite, en vous assurant, chère Madame, de ma respectueuse et reconnaissante amitié.

PAUL BONNETAIN.

Paris, 28 novembre 1883.

Au rédacteur du *Centre*, à Montluçon.

Monsieur,

Je lis l'extrait suivant de votre journal :

Mlle Marie Colombier, l'auteur désormais célèbre de *Sarah Barnum*, appartient par sa naissance à notre département (Creuse). Mlle Colombier est d'Auzances.

« Suivant l'exemple de notre député Lacôte, elle vient de se faire souffleter et cravacher par la *pauvre* Sarah Bernhardt, qu'elle avait cherché à couvrir de boue dans son livre. »

J'ai lu, certes, depuis quinze jours, bien des récits sur le « drame de la rue de Thann », et presque tous les commentaires vertueux soulevés dans la presse des deux mondes par mon livre « abominable ». Mais, tandis que la verve humoristique de certains articles fantaisistes me faisait

rire de bon cœur, votre simple note me donne envie de causer avec vous « entre pays ».

Voulez-vous ?

Oui, je suis d'Auzances ; mais là s'arrête l'exactitude de vos renseignements.

Comment *nos* députés reçoivent les soufflets, je ne le sais, n'entendant rien à la politique. En tout cas, vous pouvez dire à vos lectrices que « les filles de chez nous », même après un long séjour à Paris, ne sont pas d'humeur à se laisser traiter comme de simples députés.

Si la fantastique cravache inventée par les reporters — au grand ennui du maréchal que vous savez — eut seulement effleuré l'épiderme de votre « payse », tenez pour certain, confrère, que Marie Colombier n'eut pas laissé à la troupe des gardes-du-corps de madame Sarah Bernhardt le loisir de saccager tranquillement quelques meubles sans défense. Le premier objet venu eut été entre mes mains une arme, qui eut transformé l'opérette en drame. L'étoile de Mme Sarah Bernhardt a, — comme vous l'avez pu lire, — fort à propos mis sur mon chemin une intelligente draperie qui a rendu service bien plus encore à la tragédienne qu'à la comédienne.

Maintenant, peut-on faire autre chose que rire de tout ce vacarme soulevé malgré moi autour de mon livre ?

Accordez-moi, confrère, qu'en exprimant un regret du scandale causé, j'ai montré du désintéressement; avouez que si j'affectais plus longtemps une tristesse démesurée du résultat, vous vous croiriez en droit de me soupçonner d'ironie.

Eh bien, franchise pour franchise, je trouve : la « pauvre Sarah » une cruelle raillerie pour votre protégée.

Voyons, tâchons de nous entendre :

Parmi les cent mille avis contradictoires dont m'assomment les moralistes — depuis le jour où le drame de la rue de Thann a fourni le vrai nom *supposé* de mon héroïne — je trouve répétée cette accusation : « *Rancune inspirée par une question de gros sous* ».

Va-t-il falloir que j'explique le rôle des *gros sous* dans la vie des femmes de théâtre ?

Demandez à la *pauvre* Sarah quelle est la relation des *gros sous* avec le grand art. Elle vous dira peut-être comment les *gros sous* font abandonner la maison de Molière pour courir les grands chemins, comment pour de gros sous, on crève une à une toutes les peaux d'âne de la réclame,

comment on livre les plus intimes secrets de son alcôve en pâture aux curiosités de la foule...

La question des *gros sous*! Le grand couriériste parisien en philosophe à l'aise ! Pourquoi chercher alors à attendrir l'auteur de *Sarah Barnum* sur les « misères et les douleurs de la vie des jeunes filles que le destin jette dans la carrière théâtrale ? » S'imagine-t-il par hasard que le calvaire des artistes ait été transporté tout entier sur les hauteurs de l'avenue de Villiers, ou la côte de Sainte-Adresse ?

Vous connaissez mieux les choses à Auzances.

La petite fille qui est devenue votre compatriote, on sait parfaitement « chez nous », qu'elle n'a pas perdu bien des heures d'école buissonnière sous les saulaies, à écouter la cadence du battoir et le chant des laveuses, le long des rives du Cher...

A l'âge où les petites bourgeoises jouent à la poupée, Marie Colombier était déjà le soutien d'une famille composée d'une marâtre et d'une demi-sœur...

Tenez, cher monsieur, l'indignation me prend à la fin, en songeant aux amertumes venues de cette question des gros sous, et à la femme qui

ose se reconnaître pour le type vivant de ma *Sarah-Barnum !*

Je n'ai jamais fait allusion qu'avec une discrétion absolue à toutes ces blessures intimes. Aujourd'hui, l'on m'accuse de trahir l'amitié, et les moralistes en appellent à l'opinion ; que celle-ci prononce !

Oui, des années, de longues années durant, j'ai été la camarade, la confidente, l'amie dévouée de celle pour qui on me prête aujourd'hui une haine de peau-rouge. Longtemps mon amitié s'est montrée infatigable, comme celle que l'on a pour une sœur d'adoption. Pour Sarah, j'ai lassé mes relations, combattu les hostilités, courtisé la critique, employant sans mesure les amis que m'avait valu le hasard de brillants débuts. A l'époque où l'artiste était discutée, niée, la femme détestée, je l'ai défendue, aidée sans compter, affrontant les quolibets sur ma naïveté, bravant la calomnie.

J'ai mis bien du temps à renoncer à cette camaraderie, dont ma simplicité faisait tous les frais, me bouchant les yeux pour ne pas voir qu'on me prenait pour dupe...

La question des gros sous !

Que n'ai-je eu l'inspiration de la traiter avec moins d'insousiance, le jour où Mlle Sarah Ber-

nhardt a fait appel à mon inaltérable amitié pour que je parte au bout du monde, dans les vingt-quatre heures, afin d'empêcher un *krach* que les *gros sous*, beaucoup de *gros sous* pouvaient seuls conjurer !

Tout autre que ce « mouton » de Colombier, avant d'abandonner sa maison, *de sacrifier ses intérêts les plus chers*, eût pris une précaution plus solide que la parole de Mlle Sarah Bernhardt.

Je vois encore celle-ci à la gare du Havre, à l'heure de son départ. J'entends encore la voix d'or s'adressant aux intimes par la portière du wagon : « Veillez bien sur Colombier ! Qu'elle ne se casse rien et ne manque pas le train de demain. »

Le joli traité qu'une femme de tête eût fait signer ce jour là ! Mais Colombier ! Allons donc ! Son amie Sarah lui avait dit : « Tu es la seule qui puisse me rendre ce service. Quitte tout et viens remplacer ma sœur, je t'en supplie, tu me sauveras. » Colombier ne voit que cela. Elle part.

Oh ! une fois là-bas, par exemple, c'est autre chose : un mois s'écoule, Colombier n'a pas encore d'engagement signé ; et à l'heure des appointements, l'impressario me fait payer par interprète

la *moitié* du chiffre convenu. Je cours à Sarah, qui me dit :

— Écoute, ma sœur Jeanne va mieux et nous rejoint dans une quinzaine... Tu comprends que je n'ai pas envie de rembourser les avances qu'elle a reçues, ni de lui envoyer de l'argent à Paris... quand elle peut gagner des appointements... Elle va reprendre ses rôles...

Abasourdie, je dis à Sarah que, puisqu'elle n'a plus besoin de moi, je vais rentrer en France.

— Pas du tout... Je te garde. J'ai besoin de toi. Si Jeanne n'avait pas la force de jouer !... Vous partagerez les rôles... Pour les appointements, vois Abbey.

Je répète que j'aime mieux m'embarquer.

Alors, elle, froidement :

— Tu veux partir ?... Va... Seulement... je te préviens. En même temps que toi, arrivera une protestation signée des camarades. Je dirai que, jalouse de mon succès, tu m'as quittée pour compromettre ma tournée.

Puis reprenant sa voix de charmeuse :

— Voyons, Marie, tu ne peux pas me quitter comme ça. Tu vois bien que je ne puis faire autrement. Allons, je t'en supplie, accepte l'engagement. Je sais bien que ce n'est pas la situation que

je t'ai promise. Mais pour les rôles, bah ! Tu sais, en Amérique ! Quant aux appointements, j'ai pris avec toi un engagement moral, c'est le *seul* qui compte. Celui du directeur est pour la forme... douter de moi, ce serait me faire injure... Signe avec Abbey. Sitôt que je serai à même de le faire, je tiendrai ma parole.

Et des protestations, des cajoleries. Cette grosse bête de Marie signa...

Les *gros sous* ! Il m'a bien fallu les compter dans ce voyage qui dura huit mois, sur lesquels six mois en route, jouant tous les jours dans une ville nouvelle, j'ai dû soir et matin, aligner des chiffres trop gros pour des appointements dérisoires, réduits encore par les retenues destinées à rembourser un mois d'avances faites, moitié en argent, moitié en billets à ordre signé Sarah Bernhardt ; six mois où j'ai vu sans masque l'âpre égoïsme, la cupidité rude et sèche de celle pour qui j'avais tout quitté ; six mois pendant lesquels elle m'a distillé goutte à goutte l'amertume et le fiel, blessant à plaisir l'artiste et la femme, exaspérant l'amie par une longue suite de déloyautés voulues, de perfidies gratuites, de méchancetés pour l'amour de l'art...

Oh oui ! J'ai compté mes gros sous, quand la veille du retour en France, la tournée étant finie, les bénéfices empochés, je me suis trouvée, moi, au moment de ne pouvoir partir de New-York faute de quelques dollars, que la grande artiste me *refusa* sous le prétexte que ses comptes n'étaient pas faits avec son agent !...

Et cette arrivée au Havre ! Ces huissiers instrumentant pour le compte de la couturière à laquelle ma tournée improvisée m'avait obligé de recourir, ces malles saisies et plus tard vendues à l'hôtel Drouot.

Ce n'est pas tout !... De retour à Paris, l'impossibilité de tenir les engagements antérieurs, la lutte au papier timbré ! Et parmi les créanciers poursuivants, qui ? Sarah Bernhardt réclamant le paiement des billets que j'avais négligé de retirer d'entre les mains de son agent... Mais cette fois, je me regimbai, je menaçai d'un contre-procès, du témoignage de l'agent... Les poursuites cessèrent... Les deux années que m'ont valu toutes ces aventures bruyantes, les tentatives littéraires qui en ont été la suite et qui m'ont attiré tant d'anathèmes ; comment perdre de vue que tout cela a pour origine l'ingratitude sereine de Mlle Sarah Bernhardt ?

On parle d'amitié trahie !

Je vous le demande, monsieur le rédacteur, à vous que je ne connais pas ; si les amis de Mme Sarah Bernhardt s'entêtent à voir dans ma *Sarah Barnum* la photographie de leur idole, n'avais-je pas chèrement acheté le droit de donner du pied dans l'argile de la statue ?

Mais disent les miséricordieux *quand même*, il faut pardonner à Sarah en l'honneur de son grand talent.

Halte-là ! Sarah est une étoile du grand art. Oui ! Eh bien, talent comme noblesse oblige. Le plus haut génie ne saurait justifier la déloyauté habituelle, la sécheresse de cœur, la perversité de tous les instincts.

Quant à la *boue* que mon livre, selon vous, monsieur jette sur *Sarah Barnum*, permettez que je mette sous vos yeux, la lettre suivante, écrite par Mme Sarah Bernhardt à Louis Besson de l'*Évènement*, à la suite du succès remporté par M. Damala dans le *Roman Parisien*.

Monsieur Bresson.— Je vous prie donc : ne m'insultez pas au-delà des limites du possible. — Dites et faites, pour M. Damala, tout ce qui vous plaira de beau, de bien et de noble ; mais vous qui avez lu les lettres écrites à M^me Mi-

nelli, vous qui savez que je les ai *rachetées trente mille francs* pour éviter un *honteux* scandale, vous qui connaissez l'affaire Koning et qui savez très bien que M. Damala ne vit en ce moment que de l'argent *payé par moi pour son dédit*; vous qui savez très bien *toutes les choses infamantes* qui sont à l'actif de M. Damala, ne me forcez pas, par des insultes trop violentes, à me défendre; car alors je serai obligée de dire la vérité sur *votre protégé*. — Je serai obligée de montrer les preuves de son *déshonneur*, et je vous assure que le nombre de ceux qui lui tendent la main diminuerait encore. — Donc, je vous en prie, ne m'insultez pas au-delà du possible. Je vous en prie, en mon nom personnel et au nom de celui que vous estimez.

<div style="text-align:right">Sarah Bernhardt.</div>

Quel scrupule, quel ménagement, quel respect exigerez-vous pour une femme qui en garde si peu envers elle-même ?

Je défie les honnêtes gens dont on me parle de contester à Marie Colombier le droit de portraicturer Sarah Bernhardt.

Si d'autre part, Mme Sarah Bernhardt, trouvant le croquis peu flatteur, était venue chez moi, toute seule, pour tenter des représailles plus ou moins justifiées ! Oh alors, c'était de la *crânerie !* Au lieu de cela, elle m'envoie son fils flanqué de deux accolytes !

Son fils passe encore ! Il a, comme sa mère, cédé à un entraînement que j'admets. Et l'on a eu raison de le dire ; ni à l'un, ni à l'autre, je ne ferai de procès.

Mais M. Jean Richepin ! Quel excuse à son intervention? Quel droit de s'associer aux colères de la famille Bernhardt? Quel prétexte avouable pour se joindre au cortège « des justiciers », pour pénétrer avec effraction chez une femme, l'insulte à la bouche, une arme ridicule à la main?....

En finissant, cher compatriote, maintenant que le dénouement comique m'a fait oublier le drame, et que le rire m'a désarmée, admirez, je vous prie, avec moi, le juste retour du sort qui fait payer par *Sarah Barnum* — grâce à la maladresse de Sarah Bernhardt — les huissiers de

MARIE COLOMBIER.

LES MÉMOIRES
DE
SARAH BARNUM

PREMIERS PAS

Il n'y avait que quatre apprentis au milieu du rassemblement, mais il est juste d'ajouter qu'ils avaient seulement deux gardes municipaux à admirer.

Or, il n'est pas besoin d'être très vieux Parisien pour savoir que dans les concours de populaire, fruits de la badauderie urbaine, le nombre des apprentis, noyau et âme des groupes, se trouve en proportion directe avec celui des porte-uniformes massés le long des trottoirs !

Les apprentis étaient des garçonnets employés à l'imprimerie Chaix, sise dans le voisinage; des petits

bonshommes délurés et vicieux. Les gardes municipaux étaient, comme à l'ordinaire, de beaux grands gaillards, impassiblement sérieux, culottés de blanc, bottés de cuir luisant, très roides, et superbes avec le pourpre des pans retroussés de leur tunique, leurs gants à la Crispin, leur latte étincelante, et l'irradiement de leur casque...

Apprentis et cavaliers, en cette belle journée d'été de l'an 1862, stationnaient devant le Comptoir d'Escompte, pour le plus grand étonnement des bourgeois étrangers à cette partie du 9° arrondissement.

A côté d'eux, rangés le long de la façade sud du Conservatoire, une demi-douzaine de coupés de maître et une vingtaine de fiacres s'étendaient à la queue-leu-leu, jusqu'à la rue Richer.

Car, c'était jour du concours annuel de comédie, dans le Temple musical et dramatique, où, sous la direction d'un compositeur quelconque, trois cents jeunes pupilles de l'art et des deux sexes viennent, dix mois sur douze, demander, à des professeurs en renom, les moyens d'arriver à la gloire ou à la maison Dubois !

Jour de concours, c'est-à-dire jour de branle-bas. La vieille école gouvernementale était révolutionnée et les quatre voies qui l'encerclent : faubourg Poissonnière, rues Bergère, du Conservatoire, Sainte-

Cécile, prenaient elles-mêmes un air d'animation extraordinaire. Mais c'était dans la grande cour de l'établissement que régnait le plus vif remue-ménage.

Piétinant le sable jaune, courant sous les arcades, s'appelant, se rassemblant, les familles des concurrents et des concurrentes mettaient, entre les moellons vulgaires et tristes, un tapage joyeux de ruche. Le gros de la foule et le maximum de bruit encadraient la petite porte menant à la salle de concours. On attendait la sortie.

Brusquement, il y eut un remous, un « Ah ! » général, et, de l'étroite ouverture, on vit surgir Son Exc. le Ministre des Beaux-Arts escorté du Directeur de la maison, puis une bande de hauts fonctionnaires, de critiques et de vieillards, ni journalistes, ni fonctionnaires, mais habitués des premières et fanatiques de ces petites fêtes. Tout ce monde se dirigea vers la grille et s'empila dans les coupés. Les gardes municipaux, toujours impassibles, remirent aussitôt leur latte au fourreau et, dès que la voiture ministérielle s'ébranla, s'éloignèrent avec un grand fracas.

A présent, les apprentis ricanaient plus fort, les passants s'arrêtaient plus nombreux et les cochers de fiacre, remorquant leurs haridelles, s'approchaient, multipliant leurs offres dans le brouhaha

des conversations. Car, on ne s'entendait plus. La cour, trop petite, crevait à l'entassement croissant des gens venant de la salle. Le désordre grandissait, traversé de rires clairs et de babillages féminins dont les notes aiguës crépitaient. Des smalas se tassaient, jouant des coudes, dans le confus ramassis des robes sombres et des chapeaux chargés de fleurs, tirant l'œil. Les familles qui sortaient maintenant de la salle essayaient de refouler les bandes pressées qui, par une prudente tactique, s'étaient échappées les premières et, tout à l'heure, grouillaient par la cour. Toutes voulaient se poster à la porte, être bien placées pour pêcher les candidats et les candidates de leur parenté.

Ceux-là et celles-ci arrivaient déjà. Les jeunes gens rouge-cerise ou pâlots, avec le ridicule de leur habit noir mal taillé et la gêne des regards, des chuchotements saluant leur apparition; les jeunes filles plus hardies, effrontées souvent, toutes préoccupées de leurs jupes, cherchant des effets, allongeant leur tête coquette, avec des regards feignant de ne rien voir. Et des appels couraient qui mettaient dans la foule, du côté des hommes surtout, une indiscrète joie. « Louise!... Charlotte!... Christine!... »

Soudain une voix féminine, très haute, poussa un « Sarah!... » si fort que tout le monde se retourna.

Alors, au premier rang de la foule, on aperçut une petite femme très belle, au type israélite, qui faisait des grands bras et s'égosillait pour attirer l'attention d'une jeune fille encore sous la voûte. La petite femme tenait à la main et serrait contre elle deux fillettes, dont l'une paraissait avoir dix ans et l'autre sept. Mais trop pressés, arrêtés par l'accident d'une dame qui se baissait pour retrouver son éventail tombé sous les pieds du public, les flots de spectateurs, de concurrents et de concurrentes se figeaient sous la porte, incapables d'avancer. La jeune fille qu'on avait appelée « Sarah » demeurait, comme les autres, immobile, clouée entre ses voisins. Et, durant cette minute de stagnation du courant humain que dégorgeait la salle, on put bien voir la petite femme dont les signaux ne cessaient plus.

Très élégante, enveloppée de dentelles, madame Barnum avait, malgré son type juif, adouci d'ailleurs, de profil, par l'empâtement naissant des joues, la physionomie classique de la Vierge catholique. On lui eût donné trente ans, à voir ses traits purs, ses yeux d'Orientale, à suivre surtout les lignes serpentines de son corps, à mesurer les rondeurs fermes de son corsage et de ses hanches. Cependant, un observateur attentif, s'il avait bien étudié les tempes, sous le duvet poudrerizé s'étalant des bandeaux aux

méplats des joues, eût majoré de quinze ans cette évaluation superficielle.

La petite femme, à dire le vrai, aurait foudroyé le susdit observateur. L'air plus qu'impertinent, elle tenait de la main gauche une large face à main à monture d'or, et lorgnait effrontément tous les gens dont elle devinait la curiosité, tandis que sa main droite, gantée de clair, continuait à manœuvrer, pareille à l'aile d'un télégraphe aérien et faisait tintinabuler à son poignet un nombre exagéré de bracelets de formes diverses trop voyants.

Soudain, le courant reprenant, coula plus fort. La jeune fille, dénommée si hautement Sarah, déboucha du porche à son tour, et courut à la petite femme.

— Maman!...

Elle s'était jetée au cou de sa mère et l'enserrait de ses deux bras. Mais celle-ci, tout en se dirigeant vers la grille, se dégageait.

— Finis donc : tu me chiffonnes...

Et elle tapotait l'écharpe Marie-Antoinette, ouverte sur son corsage, dont les bordures de dentelles s'étaient écrasées sous le poids de Sarah. La jeune fille abandonna sa mère, resta une minute décontenancée, furieuse de ce que les parents de ses camarades eussent pu voir et entendre, puis, elle eut un haussement d'épaules dédaigneux, en fille qui en a en-

tendu bien d'autres. Et se penchant vers les deux gamines maussadement cramponnées à la robe de leur mère, elle les embrassa avec affectation, en commençant par l'aînée :

— Bonjour, Annette!... Bonjour, Reine!...

Cependant la petite femme avait fait signe à un cocher. L'homme avança sa voiture, ouvrit la portière et enleva les sacs d'avoine noués à la tête de ses chevaux. Tandis qu'il tournait et retournait, Sarah regardait la sortie qui s'accélérait plus confuse. La mère surprit ce regard et, tout de suite, se mit à ronchonner avant même que d'entrer dans le fiacre, où les deux fillettes se disputaient déjà.

— Ah! tu peux bien les manger des yeux! grommela-t-elle. Jolie journée! Un second prix de comédie et un accessit de tragédie! il est bien, ton concours!... Mais aussi, mademoiselle regardait en l'air, au lieu de fixer le jury, dont elle aurait fait ce qu'il lui aurait plu! C'est son genre : les yeux blancs! Plafonne, ma chère, plafonne! pose pour les Assomptions! Tu verras si tu trouves des rentes dans les corniches!... Ah! si tu t'imagines faire ainsi nos affaires!...

Le cocher avait enfin terminé son petit ménage. Son fouet à la main, il restait derrière les deux femmes, tenant ouverte la portière. Alors elles montèrent. La mère bougonnait toujours, mais

Sarah, penchée à la vitre, du côté du trottoir, ne lui répondait pas. Songeuse, elle considérait le Conservatoire.

La cour se vidait, et la porte de la salle ne laissait plus passer que des gens non attendus, pas pressés. Sur le faîte du monument, le soleil couchant jetait un semis d'or très ténu. A l'entrée du pavillon de gauche, il incendiait dans une plaque de marbre noir les lettres de l'inscription : MUSÉE. — BIBLIOTHÈQUE, et, sous sa chaude pluie décroissante, la mélancolie monotone des vieux bâtiments s'attendrissait dans un luisant sourire. Sarah ne vit rien de cela. De la maison d'où elle s'échappait, ses études faites, elle n'emportait ni l'amertume d'un regret, ni la douceur d'un souvenir. Ses beaux yeux indifférents erraient sur les moellons, sur les pavés, perdus dans une contemplation intérieure. Quand le véhicule s'ébranla, elle ne remua pas, attentive en apparence au défilé banal des maisons.

Sa mère récriminait encore, n'interrompant sa grognerie que pour cajoler Annette, sa préférée. Et le fiacre roulait toujours, avec son lent balancement de ferrailles. Ce fut d'abord la rue Bergère, encombrée de camions, révolutionnée par la sortie des ateliers et des magasins. A tout instant on s'arrêtait. Dans le faubourg Montmartre, on resta en panne.

La jeune fille, pourtant, n'avait pas une impatience: Maintenant elle regardait la cohue débordant sur les trottoirs et la chaussée, le flot moutonnant des voitures. Ses narines frémissaient. Ce Paris bruyant, plein de vie et grouillant, après sa journée de travail, l'enfiévrait. Elle eût voulu descendre, s'y jeter, se battre avec lui, le conquérir. Des vers ardents de son morceau de concours chantaient une fanfare dans sa tête. En débouchant sur les boulevards, elle vit un rassemblement entourer une colonne Morris rutilante d'affiches multicolores. Et, comme elle distinguait des noms connus, dont les syllabes, en lettres gigantesques, placées en vedette, tiraient l'œil, elle se rejeta dans l'encoignure de la voiture et obstinément encore regarda le plafond; ses lèvres se serraient, son nez se pinçait, et, l'air tenace, elle rêvait un rêve silencieux : Elle aurait des affiches plus grandes encore, et son nom s'étalerait sur Paris en lettres si énormes, que la foule en serait aveuglée, demanderait grâce!...

Un cri de sa sœur Annette la tira de sa songerie.

— Nous arrivons! disait la gamine, voici Saint-Roch !

Deux minutes après, le fiacre s'arrêtait rue Saint-Honoré, devant une belle maison au portail massif et luxueux. On paya le cocher, et la famille entra.

Sarah marchait la dernière en tapotant la rampe de l'escalier du manche de son ombrelle.

Au troisième étage, sans qu'on eût sonné, une porte s'ouvrit, et une petite femme, rose et grasse, ressemblant étonnamment à la mère de la jeune fille, apparut sur le palier.

— Bonjour, tante !... lui cria-t-on, comme c'est gentil d'être venue en avance !...

Tante Rosette se laissa embrasser, puis, tandis que la bande se précipitait dans l'appartement, elle demeura à l'entrée, ne lâchant pas sa nièce, l'interrogeant sur son concours. Mais, c'était très gentil, un second prix ! sa sœur Esther était par trop exigeante...

Elle n'acheva pas, Esther l'appelait ; toutes deux entrèrent au salon.

C'était une pièce assez grande, donnant sur la rue et qu'emplissait un mobilier, à première vue, très élégant, mais où l'on ne tardait pas, pour peu qu'on l'examinât de près, à découvrir cette cacophonie de choses disparates, particulière aux intérieurs de femmes galantes, dénuées de goût. Beaucoup de clinquant, énormément d'objets « en imitation », des meubles trop neufs heurtant des meubles trop usés, un ensemble vulgaire ; puis, çà et là, des traces irrécusables de désordre, voire de malpropreté. Les lampes, qui coulaient, avaient laissé sur le piano,

sur le guéridon, partout, des cercles huileux; les tapis, les rideaux étaient tachés; le dossier des canapés révélait de longs contacts avec des chignons trop pommadés. On voyait une bouteille de Parfait-Amour sur la cheminée, des rognures d'étoffes partout, un corset déchiré sur une table de jeu. Les autres pièces que les portes grand'ouvertes permettaient d'entrevoir offraient, du reste, le même aspect d'abandon lâché.

Cependant Sarah avait quitté son chapeau, son mantelet et ses gants; laissée seule par sa mère et ses sœurs qui se déshabillaient, elle arrangeait ses cheveux devant la glace, sans écouter le bavardage de sa tante. Sa physionomie, durant ce petit travail, n'avait pas la coquetterie curieuse qu'avoue l'œil d'une fille cherchant à se rendre plus jolie, mais bien la sérieuse préoccupation d'un artiste étudiant un modèle et démêlant le parti qu'il en pourra tirer.

Grande et mince, maigre à en être ridicule, la jeune comédienne avait une tête d'un caractère étrange. Les traits étaient corrects, d'un dessin pur, dont les lignes rappelaient, mais en l'adoucissant encore et en l'affinant, le masque juif de la mère. Pourtant, on n'eût pas pu davantage dire que ce visage fût joli, qu'affirmer sa laideur. Quelque chose de fuyant,

de non-formé le noyait. Il était pareil à une de ces têtes inachevées qu'on voit chez les statuaires. Le modelé final, le dernier coup de pouce manquait, mais, de même qu'on distingue, dans la demi-confusion de l'œuvre incomplète, l'idéal que réalisera plus tard l'artiste, on sentait, sous la gracilité de cette vague figure de dix-huit ans, la poussée latente d'une transformation, le lent travail d'une éclosion prochaine.

Pourtant, son étrangeté inoubliable ne provenait pas de ce non-achèvement. Elle jaillissait des yeux, des yeux très longs, superbes. Leur pupille changeait de coloration avec les variations de la lumière, avec les mouvements de la physionomie. Vieil or quand l'enfant rêvait, vert œil-de-chat quand une colère contractait ses sourcils, bleu sombre lorsqu'elle souriait. Mais on ne les surprenait pas toujours. Volontiers, la jeune fille les levait comme pour contempler quelque chose au-dessus de sa tête. Aussi, sa mère et ses camarades du Conservatoire lui reprochaient-elles de « *plafonner* ». Dans ces moments-là, on n'apercevait plus que la prunelle dont la blancheur nacrée bleuissait, mettant entre les longs cils recourbés la même teinte humidement laiteuse, dont les dents étoilaient le rouge grenat des lèvres. Le front était étroit et prématuré-

ment ridé. Il eût déparé l'ensemble, si les cheveux savamment ébouriffés et ramenés presque jusqu'aux sourcils n'avaient dissimulé sa pauvreté laide. L'oreille, trop grasse, n'était pas ourlée. Son lobe pendait trop. La peau enfin, inégalement teintée, semblait granuleuse. Quant aux pieds et aux mains, ils étaient grassouillets et juraient avec la maigreur du corps.

Sarah était justement occupée à cacher son front, sous un plus habile éparpillement de frisons, quand on sonna. Bientôt, sa mère apparut au bras d'un vieux monsieur à qui toute la maisonnée fit fête. La jeune fille elle-même, sur un coup d'œil impérieux de madame Barnum, se jeta au cou du nouveau venu.

— Ce bon monsieur Rigès !

Et elle le cajolait avec des allures mignardes où perçait parfois un accent de raillerie. Le vieillard, au contact des petites mains caressant ses joues molles, dodelinait de la tête, fermait à demi les yeux tout en coulant à sa petite amie des regards luisants, chauds de désir ; sa lèvre inférieure exsangue et pendante tremblotait, baveuse. Mais il se décida à lâcher Sarah, en sentant la plus jeune des gamines le tirer par sa manche.

Elle était sa filleule. Il paraissait du reste l'adorer. Tout de suite, il l'assit sur ses genoux :

— Te voilà, ma petite Reine !

Et il la gava de bonbons dont ses poches étaient toujours pleines.

La nuit était tombée. Tante Rosette, qui toujours se rendait utile quand elle venait voir sa sœur, alluma les bougies des candélabres. Un instant après, elle annonça que le dîner était servi. La famille passa dans la salle à manger. La mère avait pris le bras de M. Rigès et tous deux fermaient la marche, en causant à voix basse.

La Juive faisait des reproches au vieillard. Des gros mots roulaient sur ses lèvres sans que son masque de vierge se plissât. Elle l'appelait « vieux sale », lui reprochait de la tromper, de ne plus venir, de se faire avare, d'oublier leur longue liaison. Le nom de Reine fut prononcé deux fois. M. Rigès décontenancé, l'œil à présent éteint, balbutiait un continuel :

— Mais non, Esther, je t'assure...

Comme ils s'étaient arrêtés au seuil de la salle à manger pour terminer leur explication, Sarah s'impatienta, s'assit et découvrit la soupière. Puis, elle les appela :

— Et là-bas, vous brûlerez le torchon d... : tout refroidit...

Elle les regardait sans étonnement de son œil froid.

Dans la petite salle à manger, où, entrechoqués par les deux fillettes, les cristaux tintaient, la voix de la jeune artiste s'élevait sonore, harmonieuse, caressante, dans un accord parfait avec les cristallines vibrations. On se mit enfin à table.

Tout le temps, on parla théâtre. M. Rigès fut très moral : la littérature dramatique se gangrenait à l'instar de l'autre. Bientôt, les honnêtes gens n'oseraient plus aller au spectacle, comme déjà ils n'osaient plus lire un roman. Au dessert, il blâma l'indulgence de l'empereur et la tolérance de la censure. Mais, quand vint le café, la conversation tomba sur les enfants, et il félicita Esther sur sa façon d'élever les siens.

La Juive, cependant, poussait Sarah du coude. Après avoir feint de ne pas comprendre, la jeune fille, sur un coup de pied reçu sous la table et renforcé d'un regard non moins persuasif, dut se lever et aller embrasser « bon ami ».

L'œil du vieillard aussitôt s'irradia comme une braise que ranime un jet d'oxygène. La comédienne, médusée par les regards maternels qui ne la quittaient point, se laissait caresser et dissimulait ses répugnances, tout en frissonnant chaque fois que les lèvres froides de M. Rigès se promenaient sur son cou ou se plantaient sur son fin menton.

Sa docilité fut payée par le don d'un billet de banque, récompense de son succès au concours. Alors, la physionomie de madame Barnum s'éclaira. Mais, enhardi par cette largesse qu'il savait attendue, le vieillard fit asseoir Sarah sur ses genoux. De sa main gauche, il la tenait à la taille ; de l'autre, il lui lissait sa robe d'une friction lente et chatouilleuse, très chaste d'apparence, qui en tendant l'étoffe et en écrasant les haut plissés la palpait amoureusement, se réchauffant à la tiédeur que cette jeune chair laissait filtrer à travers la soie.

La jeune fille, résignée en apparence, plafonnait, à présent silencieuse, mais ses narines froncées, le pli contractant ses lèvres disaient ses impatiences et ses dégoûts. Aussi, dut-elle s'observer pour retenir un geste et un cri de délivrance quand, à dix heures, M. Rigès se décida à la lâcher et à partir.

Pourtant, elle ne fut pas libre encore. La porte refermée sur son convive, sa mère revint s'asseoir à la table, lui prit le billet de banque, et une grande discussion commença. Sarah lui avait coûté tant, elle avait pour elle fait tels et tels sacrifices ; puis, l'énumération achevée, — et elle fut longue, — Esther conclut en déclarant que, tout cela étant fini, sa fille eût désormais à faire son chemin toute seule. La tante approuvait en écho, et même renchérissait.

Elle paraissait n'être venue, rue Saint-Honoré, que pour donner son appui à la mère. Les deux sœurs, d'ailleurs, ce soir-là, avaient l'air de débiter une antienne bien apprise, faisant les demandes et les réponses, se clignant de l'œil, multipliant les gestes.

— Tu es jolie, tu as du talent, tu dois réussir... Dans ta position, une fille trouve toujours des appuis. Mais il ne faut pas être sentimentale, et, quand quelqu'un te veut du bien, regarder à la couleur de ses cheveux ou à son âge... Nous comptons que tu auras du cœur : ta mère a assez travaillé ; il s'agit de lui rendre tout ce qu'elle a fait pour toi...

Sarah les laissait dire refrénant mal ses impatiences. A la fin, comme on lui reprochait, avec une crudité blessante, de n'avoir pas su tirer le double de M. Rigès qui aurait donné deux billets au lieu d'un, si « elle lui avait fait risette », elle se révolta :

— Pourtant, cria-t-elle, je ne puis pas coucher avec les tiens !

La mère Barnum se dressa furieuse, la menaçant d'une gifle. Tante Rosette s'interposa, et la séance fut levée. On emmena Annette et Reine qui, impassibles, et roulant des boulettes de mie de pain, écoutaient gravement, sans mot dire, leur mère et leur sœur. Une demi-heure après, toute la smala était au lit.

2.

Mais Sarah ne dormait point. Ses grands yeux perdus dans le noir, elle poursuivait son rêve du jour : des succès merveilleux au théâtre qui missent tout Paris à ses pieds. Et elle souhaitait immédiatement, pour attendre et préparer ce triomphe, la rencontre d'un Prince Charmant comme elle le voulait. C'était un homme jeune, beau, titré et riche, très riche, immensément riche, car si elle voulait satisfaire aux appétits maternels, elle sentait sourdre les siens, si violents, si féroces qu'elle en avait peur, par instants. Alors, elle se tourna et se retourna pendant des heures, tout enfiévrée, la peau brûlante, le cœur emporté dans un galop fou. Où trouver l'amant qu'il lui fallait ? Des plans irréalisables se heurtaient dans sa tête, où passaient et repassaient des figures d'hommes entrevues çà et là, au théâtre, aux concours.

Puis, machinalement, de cette ascension à de prestigieux châteaux en Espagne, elle glissa à la pente des souvenirs. Elle revit sa vie entière, se remémorant les hauts et les bas de sa mère, hauts et bas dont toute petite elle avait subi les conséquences : heures de luxe où on l'habillait comme une petite reine ; heures de sombre dèche où, vêtue d'indienne, elle mangeait son pain sec et collectionnait des calottes. Ensuite, venait, avec un retour de

la fortune au logis maternel, son entrée dans un couvent de Versailles. Là, l'ami de sa mère qui se chargeait de son éducation, la forçait à se laisser baptiser. C'était un triomphe pour les bonnes sœurs, et elle, gamine déjà fûtée, jouait merveilleusement de sa conversion afin d'être gâtée et de vivre à sa guise.

Mais, un jour, on la renvoyait : elle corrompait ses amies, disait-on. Même, c'était là son premier étonnement, et, pour la première fois, elle se révoltait contre les injustices de l'existence. Elle n'avait que répété les propos entendus chez sa mère, et on la regardait comme un monstre. Peu à peu, par la suite, elle avait compris l'étrangeté de son intérieur, l'horreur des choses qu'on disait et faisait devant elle.

Cependant, l'idée de se secouer ne lui était pas venue; personne d'abord ne le lui avait conseillé et, née dans l'ordure, elle s'y trouvait à merveille, s'y roulant avec délices, vicieuse et perverse inconsciemment. Mais, à présent, tout en constatant, pour la forme, que la faute en était à sa famille, et tout en faisant sonner son irresponsabilité, elle se trouvait organisée à son goût, ne regrettait rien, devinant que, mauvaise par instinct, elle serait plus forte pour lutter avec la vie.

Sa promenade à travers le passé la ramena à ses dernières années, à son concours au Conservatoire, à sa situation actuelle. Celle-ci n'était pas gaie. Sa mère le lui avait signifié carrément : il fallait que, désormais, elle travaillât pour tout le monde : maman prenait sa retraite !

Sarah souriait à cette idée, sachant bien que l'avarice croissante de M. Rigès faisait entrevoir à la Juive une rupture prochaine. Le vieux grigou la guignait, elle Sarah, et, depuis quatre mois, elle jouissait intérieurement du désespoir de sa mère qui la contraignait à être toujours gracieuse envers le vieillard — dont souvent le porte-monnaie passait dans les poches de sa « petite amie » — tandis qu'au fond, elle crevait de rage jalouse.

Là-dessus, avec le dégoût du présent, la jeune fille se réfugiait à nouveau dans les merveilleuses chimères que caressait son imagination. Un silence énorme, durant de longues minutes, berçait ses songeries ; mais, brusquement, une trépidation faisait grelotter les vitres. Un fiacre attardé remplissait la rue Saint-Honoré d'un tapage de ferrailles. La jeune fille, alors, se dressait sur son coude, heureuse de ce tintamarre distrayant. Le roulement du véhicule allait s'affaiblissant, mourait enfin, et elle n'entendait plus que le vague murmure venant de l'autre

côté, de la rue Royale. Là-bas, la circulation était encore active, mais la chaussée macadamisée étouffait le bruit, et la continuelle promenade des voitures n'envoyait à sa chambre qu'une discrète rumeur où semblait passer la douceur du luxe de ce quartier riche.

Et l'enfant reprenait sa rêverie chercheuse, bercée par cet écho de Paris, pareil au chuchotement monotone d'une armée de courroies de transmission glissant sur des poulies bien huilées, dans une usine gigantesque.

II

LES DÉBUTS

Ce soir-là, Sarah était d'humeur féroce. C'était par trop de désillusions en effet. Elle rentrait du théâtre Corneille, où elle avait débuté depuis quelques jours et où ses après-midi étaient à présent prises par des répétitions. En arrivant, elle avait jeté son chapeau et ses gants à toute volée par le salon, et s'était laissée tomber sur un divan.

Elle jurait. Ce n'était pas tolérable, une vie pareille! Le directeur venait encore de lui faire un affront en plein foyer; personne ne la pouvait souffrir; on raillait ses prétentions, sa tenue, ses allures, tout... Les femmes la trouvaient laide, les hommes blaguaient sa maigreur : tout le monde lui repro-

chait d'être orgueilleuse, de poser et d'avoir mauvais caractère.

Quelle baraque que ce théâtre! C'était encore une jolie collection que celle de ces sociétaires, tous gens célèbres et infatués d'eux! Parce qu'ils étaient connus et applaudis, se gonflaient-ils! En montaient-ils des échasses! Mais elle en avait déjà remisé quelques-uns, quelques-unes surtout. Sous prétexte qu'on les fichait en vedette, ils se croyaient tous sortis de la cuisse de Jupiter. Allons donc! avec cela qu'elle ne connaissait pas leurs petites histoires! C'était comme cette Savard! une femme qui menait la boutique, maîtresse du directeur, maîtresse de Delannix son camarade, maîtresse du médecin du théâtre!

Mais le plaisir de s'être vengée, et celui maintenant d'injurier tous ses ennemis, ne la soulageaient pas. La cause de son chagrin était plus haute et la rancune seule ne la faisait pas déchirer à coups d'ongles rageurs sa large cravate de mousseline. Les méchancetés de ses camarades et l'injustice du directeur lui eussent été de peu, si son orgueil d'artiste n'avait pas saigné à l'humilité de ses débuts. Ils avaient eu lieu dans *Iphigénie*, dans un rôle où elle devait briller; mais on semblait avoir pris à tâche de les étouffer. Elle avait paru sans éclat, et, ce qui l'enra-

geait, avec un demi-service de presse, devant un public de provinciaux de passage et de membres de l'enseignement appelés à Paris par quelque congrès. A peine « ces rosses de journalistes » avaient-ils annoncé l'événement ! Seul, le gros critique Narssey lui avait consacré deux lignes de feuilleton. Encore les employait-il à la couvrir de reproches ! Elle n'avait pas été le voir, et, pensait-elle, il se vengeait. De là, du reste, le plus vif de ses regrets. Puisqu'elle aimait le théâtre, elle aurait dû sacrifier son orgueil, ne pas vouloir tout devoir à son talent et se décider à des séductions qui, en lui attirant des éloges, l'eussent lancée...

Encore cet insuccès n'était-il pas tout ! Certes, elle avait déjà assez de métier, assez de sens technique de la scène pour savoir combien durs sont les commencements et par quel nombre de piqûres d'amour-propre s'achète le droit de jouer autre chose que des « pannes ». En son désir de gloire, dans sa folie ambitieuse, elle se résignait à de pires épreuves, mais, voilà, sa mère la martyrisait. Chaque jour, ou plutôt vingt fois par jour, elle la tympanisait avec la même antienne :

— Comment ! depuis plus d'un mois, tu es engagée et tu n'as pas encore trouvé le moyen de nous être utile !...

Et défilait ensuite le chapelet des reproches cruels, des railleries insultantes ; de quoi enfin devenir folle !

N... de D !... elle ne demandait pas mieux, mais personne ne la courtisait, — personne ! C'était à croire qu'elle effrayait le monde ! Pourtant elle ne pouvait pas arrêter les gens par la manche de leur pardessus ! Non, non ! ça ne pouvait pas durer !...

Comme elle criait plus fort, et, rageusement, trouait le reps du vieux divan pour en sortir des poignées de crin après lequel elle se coupait les doigts, tante Rosette qui, impassible, avait laissé passer l'orage tout en faisant une réussite, leva la tête et interpella doucement la comédienne.

— Petite, lui dit-elle, ça ne sert jamais à rien de crier et de jeter le manche après la cognée... Il faut chercher pour trouver, et ce n'est pas en te vautrant sur un canapé — que tu abîmes d'ailleurs, — ou en déchirant une cravate, — que tu n'as pas le sou pour remplacer, — ce n'est pas en faisant des folies et en disant, que tu réussiras. Les cailles, vois-tu, ne tombent jamais toutes rôties dans les assiettes ! Il faut leur faire la chasse, se mettre à l'affût, saisir les occasions. C'est ce que je fais et je m'en trouve bien. Tu as une de ces occasions ce soir. Ta mère vient d'aller demander des places pour les Variétés. Si on

les lui donne, viens avec nous. C'est très bien fréquenté les Variétés, et si tu n'y jettes pas tes filets, c'est que tu es une maladroite. Crois à mon expérience!...

Et tante Rosette, toujours jolie, toujours adorablement mise, se souriait aimablement dans la glace, tout en tassant son paquet de cartes.

A travers son exaltation, et malgré ses dix-huit ans, Sarah était une personne essentiellement pratique, chez qui le baptême n'avait pas détruit l'intelligence commerciale inhérente à sa race. Elle se calma en écoutant ce petit sermon. Rosette lui parut parler comme la sagesse antique, et avec sa promptitude de résolution ordinaire, la jeune artiste, appréciant le conseil, résolut immédiatement de le suivre.

En deux sauts, elle fut à sa chambre. Deux heures, elle y resta, se faisant belle, voulant vaincre, inventant des atours, imaginant des coquetteries irrésistibles. Quand elle sortit, elle était rayonnante.

Esther, en arrivant, mangea à peine, s'habilla vite, ainsi que sa sœur, et, les enfants dûment couchés, les trois femmes se firent conduire aux Variétés.

Jamais Sarah ne put se rappeler ce qu'on avait joué ce soir-là. Tandis que sa mère et sa tante, assises l'une à côté de l'autre derrière elle dans la

baignoire, ne cessaient de rire à chaque facétie de Léonce, elle, sérieuse, dans une attitude étudiée, restait au bord, à lorgner un à un tous les hommes qu'elle apercevait dans la salle. Elle faisait son choix.

Cependant les gilets en cœur de l'orchestre avaient remarqué cette fille étrange aux beaux grands yeux. Sa chevelure excentrique dont le chapeau clair soulignait les tons fauves, arrachait aux hommes des « très chic » approbatifs. A l'entr'acte, beaucoup de petits crevés la lorgnèrent. Leur insistance étonnée venait surtout de ce que reconnaissant Esther et Rosette, ils s'en voulaient de ne pas savoir quelle était la nouvelle venue, leur compagne. Sarah cependant demeurait impassible et ses regards se promenaient curieux et tranquilles, toujours froids. Au second acte, ils se fixèrent et, subitement, son visage se détendit ; il sembla qu'un attendrissement, qu'une joie intérieure en amollissaient les traits, en adoucissaient l'expression. Instantanément, elle devint jolie. Elle avait trouvé.

A l'entr'acte suivant, les mêmes petits crevés qui l'avaient lorgnée, s'aperçurent de cette transformation.

— Mais, ma parole, elle n'est pas mal du tout! dirent quelques-uns.

Et les lorgnettes furent braquées de plus belle. Sa-

rah ne les aperçut point. Ses grands yeux ne quittaient plus un jeune homme assis presque au-dessous d'elle, à l'avant-dernier rang des fauteuils. Celui-ci, d'ailleurs, répondait éloquemment aux regards de la jeune fille, et la comédienne, soudain rose, souriait à demi, une flamme allumant dans ses prunelles une lueur de vieil or. Son cœur battait comme au jour de ses débuts, rue Vivienne, et la musique de l'orchestre, les chants des artistes, les mille bruits de la salle et des couloirs, les cris du loueur de lorgnettes et du marchand de programmes se mêlaient dans sa tête avec une joyeuse et fiévreuse confusion.

A la sortie, quand Esther et tante Rosette eurent pris leurs manteaux au vestiaire, elles ne l'aperçurent plus. Toutes seules, elles s'en allèrent. Aucune inquiétude ne leur vint, mais elles se sourirent, et leur sourire disait : « Il n'était pas trop tôt ! »

Comme elles atteignaient la rue Vivienne, la débutante les rejoignit :

— Je vous avais perdues dans la foule, balbutia-t-elle, essoufflée.

Les deux femmes mouraient d'envie de l'interroger, pourtant elles se turent après s'être concertées du coude, réjouies et rassurées par l'air exultant de la jeune fille. D'ailleurs, comme celle-ci se retournait à chaque instant, Rosette donna un coup d'œil furtif

derrière elle, et aperçut, à vingt pas, un jeune homme qui les suivait. C'était celui dont elle avait surpris les regards bombardant Sarah tout à l'heure, au théâtre. Vite, et à voix basse, elle communiqua sa découverte à Esther, mais en l'empêchant de tourner la tête. Dès lors, les deux femmes s'ingénièrent à laisser libre la comédienne. Elles causaient entre elles, se tenant par le bras, comme oubliant sa présence ; tâchaient de s'en faire séparer par les passants, ou bien encore, sans l'avertir, s'arrêtaient court.

Au fond, en dehors de leur joie de voir enfin leur élève se lancer à la conquête de l'homme, elles éprouvaient une émotion attendrissante, un rajeunissant retour à leurs propres débuts. Actives encore, et nageant, Rosette surtout, en pleine vie galante, elles n'en ressentaient pas moins le secret et délicieux chatouillement dont les débuts d'un cher apprenti égayent le cœur de parents tendres, mais vétérans hors concours du métier qu'embrasse leur rejeton !

On arriva de la sorte rue Saint-Honoré. Le suiveur, que l'invite des beaux yeux de Sarah avait décidément enthousiasmé, conservait ses distances, feignant d'être un promeneur indifférent et trahissant seulement ses amoureuses préoccupations **par les** fréquentes extinctions de son cigare.

Les deux sœurs, qui, à l'approche du logis, avaient pris de l'avance, entrèrent les premières, très vite, pour permettre à Sarah d'échanger quelques mots avec « son amoureux ». Elles étaient déjà sur leur palier quand la jeune fille les rejoignit. Ce soir-là, pour la première fois depuis de longs mois, les deux femmes l'embrassèrent avant de s'aller coucher. La mère soupira :

— Allons ! tu es une bonne fille !

Et tante Rosette, réellement attendrie, accompagna sa nièce jusqu'au seuil de sa chambre. Maintenant elle venait tous les jours rue Saint-Honoré. Ce soir-là, elle y couchait. N'y tenant plus, les yeux pétillants, toute surexcitée par l'événement, elle ne put se contenir et baisant l'artiste au front, elle lui chuchota :

— Mes compliments !... tu as bon goût : il est très bien !... Maintenant, il s'agit de jouer serré.

Sarah eut un sourire de sphinx. Puis, comme sa tante s'éloignait, elle la rappela, prise soudain d'un doute ou d'un besoin de confidence :

— Ma bonne Rose, murmura-t-elle en se jetant au cou de la matrone, j'ai besoin de tes conseils. Ils sont deux qui... m'ont remarquée. Un jeune et un vieux... Le jeune me plaît beaucoup, mais le vieux me paraît plus riche ; il avait à la porte une voiture

qu'il a renvoyée pour me suivre. Il serait venu jusqu'ici, s'il ne s'était aperçu que l'autre le dépassait ; mais j'ai sa carte et je le retrouverai quand il me plaira... J'hésite... Voyons, lequel faut-il prendre ?...

Rosette regarda sa nièce. La jeune fille, câline et tendre, lui avait jeté ses bras au cou et l'embrassait. La courtisane se sentit remuée. Ce roman des débuts la rajeunissait décidément ; elle baisa Sarah sur les yeux, réfléchit une seconde, puis, s'approchant de sa nièce comme craignant d'être entendue par Esther, elle lui laissa tomber dans l'oreille lentement, avec la gravité d'un aphorisme, le conseil qu'on lui demandait :

— Vois-tu, chérie, — mais ceci entre nous, — à ta place, je donnerais ma virginité au jeune. D'abord, le tout est de débuter. Plus tard, tu vendras assez cher tes..... rhumes de cerveau !

La jeune fille éclata de rire et se barricada chez elle. Elle était impatiente d'être seule et de réfléchir aux événements de cette soirée.

Avec son flair de courtisane experte, Rosette ne se trompait pas. La débutante avait eu la main heureuse, et, d'instinct, elle avait fort habilement engagé la partie.

Charles Véranne était, en effet, un beau garçon

de trente ans, élégant et distingué. Lieutenant de vaisseau, il devait à de hautes protections la faveur d'être détaché au ministère de la marine à Paris, où, pourvu qu'il montrât ses aiguillettes, à jour fixe, dans les réceptions officielles, il jouissait d'une liberté dont il usait et abusait. Lancé dans la haute vie, il donnait le ton à tout un monde de jeunes viveurs qui, volontiers, le reconnaissaient pour chef, avec cette involontaire déférence que les petits crevés de l'époque témoignaient aux hommes de valeur égarés parmi eux.

Dans cette société artificielle, parmi les pantins caoutchoutés qu'il rencontrait au cercle, dans le monde, ou ailleurs, il apportait le grain de folie intelligente, de spirituelle corruption et d'originale débauche, dont les Grammont-Caderousse avaient, pour un temps, inculqué le goût aux clubmen élégants. Il apportait, d'ailleurs, mieux que cela : sa force, sa supériorité réelle d'homme ayant travaillé et souffert.

Quand, entouré de la Barucci, d'Anna Deslions, de Margot Bellangé, de Cora Pearl, il trônait dans le salon banal d'un cabaret à la mode et dirigeait savamment une orgie de haut goût, on démêlait sous sa blague de gamin parisien vicieux et drôle, comme sous sa gravité de chevalier du gardénia

pontifiant avec une coupe de champagne l'officier hardi et brave, qui s'était vaillamment battu, avait hâlé son teint au soleil de toutes les latitudes, et qui recevait à présent les filles et les mots avec la même tranquillité élégante, la même « haute allure », la même intrépidité railleuse et froide dont il avait accueilli balles et bourrasques. Par ce côté, autant que par sa verve endiablée et que par son esprit caustique et mordant, il se distinguait de la foule de ses compagnons.

Avec cela, joli garçon, d'un type qui, physiquement, le différenciait de ses amis autant que son caractère. Un mâle, à vrai dire, dont les traits s'étaient affinés sans rien perdre de leur correction et de leur énergie. La douceur de la bouche, au dessin délicat, corrigeait ce que le front trop haut, le nez trop fort, les narines trop facilement palpitantes mettaient de rudesse virile et de fierté dans le port de la tête. Les yeux, des yeux bleus, profonds et larges, tour à tour pleins de résolution et de tendresse, complétaient, avec de courts favoris rejetés en arrière et avec le cou découvert, en dépit de la mode, par des cols plats d'où les muscles saillissaient plus visibles, l'ensemble de cette physionomie de marin homme du monde, aussi à l'aise et aussi dominateur dans le Grand-Seize du

Café Anglais que sur la dunette de son cuirassé.

Les observations qui précèdent, Sarah, au cours d'un lent examen, les faisait le lendemain même, dans le petit entresol de la rue Saint-Arnaud, où habitait l'officier. Car, ils n'avaient pas été longs à s'entendre. Dès la veille, ils avaient pris rendez-vous dans une galerie du Palais-Royal donnant sur la place, et la jeune fille y avait couru en sortant du théâtre. Là, après avoir échangé, en faisant les cent pas, les banalités que les gens du plus fin esprit échangent en pareil cas, le marin avait décidé sa nouvelle conquête à monter en voiture et à l'accompagner.

Aimait-il Sarah? Il semblait que oui. En tous cas, il la désirait ardemment. A dire le vrai, viveur convaincu, il venait d'éprouver la joie d'un Colomb découvrant un nouveau monde. Cette jeune fille à peine entrée au théâtre le séduisait par le mélange bizarre qu'il sentait en elle de corruption et de naïveté. Une rouée qui serait vierge : tel est bien souvent l'introuvable mythe dont les blasés rêvent la découverte. Quant à elle, si de Véranne, en tant qu'homme, lui plaisait fort, par comparaison surtout, elle ne l'aimait certes point, étant de celles qui ne peuvent jamais aimer.

Deux heures après, quand retrouvant aux côtés

de cette enfant les belles ardeurs passionnelles de ses jeunes années, son amant l'eut conquise, elle l'aima moins encore, prise d'un dégoût vague où passait la rancœur d'une désillusion. Et quoi? c'étai cela l'amour? Et elle avait préféré ce jeune homme au vieux, plus riche! Cette corvée malpropre représentait la triomphale éclosion, l'union glorieuse de deux êtres qu'elle avait rêvées!

Ah! bien non! n'étaient les profits matériels qu'on en pouvait tirer, l'amour ne valait pas la peine qu'on s'en préoccupât! Et un vague respect, une confuse admiration lui venaient pour sa mère et sa tante. Souvent, aux heures ingrates, où l'étude se fait souffrance et pousse au cœur une désespérante horreur du travail qui peut être inutile, elle avait jeté loin d'elle la plaquette où elle apprenait un rôle et songé, avec une envie méprisante, à la tranquille existence, à la confortable oisiveté qu'Esther et Rosette devaient au trafic de leurs baisers. Aujourd'hui, elle cessait de les envier et elle ne les méprisait plus. Les malheureuses! comme leur luxe devait leur coûter cher et comme elles en devaient mal jouir au souvenir des écœurantes caresses dont elles l'avaient payé!

Cependant, peu à peu, elle se calma; comme disait Rosette, elle se fit une raison. Homme pour

homme, de Véranne était encore le moins repugnant qu'elle eût pu choisir. Elle se disait cela, en le regardant de ses grands yeux bleus, durs à présent comme le reflet d'une lame de couteau, et pourtant, elle ne pouvait se rasséréner. La désillusion qui était en elle lui semblait plus amère et plus cruelle que son dégoût. Experte depuis longtemps, et au courant de toutes les choses amoureuses, elle se rappelait les débuts d'amies anciennes. Toutes n'avaient pas éprouvé ce haut-le-cœur qui la secouait à cette heure. Elle se souvenait de les avoir entendues les lendemains. La plupart avaient l'œil illuminé d'une intense joie. Cette virginité perdue avait mis dans leur chair une fièvre et fait battre leur cœur dans les extases qu'elle ignorait encore. Alors, une colère l'empoigna. Pourquoi n'était-elle pas bâtie comme telle ou telle de ses amies du Conservatoire dont on blaguait les yeux tirés, les déhanchements lascifs? Elle était incomplète, et une honte lui en venait. Eût-elle été moins forte, si elle avait ressenti tout à l'heure un plaisir quelconque aux bras de son amant? Puis, elle songea, avec sa rage de lutte, avec sa passion de réussir quand même, qu'elle avait désormais deux buts au lieu d'un : trouver dans les libéralités d'un homme de quoi subvenir à ses besoins et aux exigences des siens; trouver ensuite un être, homme

du monde ou cabotin, qui eût des caresses assez passionnées pour éveiller ses sens, pour faire d'elle une femme comme les autres. Elle avait le premier pour l'instant ; coûte que coûte, elle trouverait le second.

Quand sonna l'heure du départ, quand Véranne, qui l'avait doucement blaguée sur sa robe pauvre, lui fit comprendre la nécessité d'achever sa métamorphose de chrysalide en brillant papillon, elle joua donc son rôle en comédienne accomplie. Le jeune homme put se croire aimé pour lui-même et ne devoir qu'à la persuasion la faveur qu'il obtint de se rendre utile. Tandis qu'il savourait seul, sur son divan, les délices de sa bonne fortune, Sarah, dans un coin du fiacre qui la ramenait chez elle, réfléchissait à l'événement qui venait de transformer sa vie. Elle n'éprouvait, physiquement, qu'une lassitude sans borne, que le besoin d'un bain qui rafraîchît son sang et purifiât sa chair cuisante. Moralement, elle demeurait froide. Elle eût voulu être triste, verser, comme certaines héroïnes de ses rôles, des pleurs amers et lamenter sa virginité perdue, avec les gestes et l'air tragiques des Iphigénies condamnées. Par-dessus tout, elle souffrait de l'inutilité personnelle de son sacrifice. Elle avait joué un rôle de machine ! Cela la décourageait et lui faisait trouver médiocre le salaire qu'avait

reçu sa peine. Un peu de plaisir aurait doublé la valeur des papiers soyeux qu'elle caressait dans sa poche. Mais non, elle n'avait emmagasiné que des dégoûts ! Pourtant, plus loin, un mot de Déjazet qui roulait tous les petits journaux du moment, lui revint en tête. Somme toute, c'était pour la femme une supériorité que de faire à volonté des heureux. Sur quoi, elle tira les bank-notes de sa poche, s'abîma dans la contemplation de leurs vignettes bleues, se perdant dans ce dilemme : à savoir que, par ce procédé, l'argent était bien dur — ou bien facile à gagner.

En arrivant au logis, elle jeta sur la table de sa mère, en train d'écrire à M. Rigès depuis quelques jours invisible, la majeure partie de son gain. Et l'envie de satisfaire ses anciennes rancunes la terrassant, elle s'écria :

— J'espère à présent que tu ne m'embêteras plus !

La Juive se récria. Elle embêter sa fille ? Elle ne voulait que son bien. Seulement, avec son expérience de la vie, elle lui avait montré sa route. Elle était le cantonnier qui met les voyageurs indécis dans la bonne direction. C'était vrai : elle avait crié un peu fort ses indications routières. Les jeunes personnes qui ne savent pas ont l'oreille dure, et il faut leur répéter fréquemment et très haut les bons

conseils qu'elles ne saisissent pas tout d'abord. Cela n'empêchait pas d'adorer ces petites sourdes qui rêvaient d'en faire à leur tête !...

L'entretien, commencé sur ce ton, finit par des embrassades, Sarah ayant le cœur gros de sa désillusion amoureuse, et Esther voulant tout savoir. Après quoi, madame Barnum déclara qu'elle avait tout de suite songé à lui faciliter l'existence, à la rendre aussi libre que possible. A cet effet, le matin même, elle avait loué dans un quartier tout neuf, sur le boulevard Malesherbes, un grand appartement où Sarah aurait une chambre indépendante, coquettement meublée et s'ouvrant directement sur l'escalier. La comédienne jouirait là des agréments et des avantages d'une vie de famille économique, tout en ayant son entière liberté. L'artiste dut embrasser « sa bonne maman » et la remercier. Au terme, toute la smala plia ses tentes et alla s'installer dans son nouveau douar.

Ce déménagement ne changea rien, du reste, à l'existence de la famille. Si Sarah découchait plus souvent, l'isolement de sa chambre n'y était pour rien, et le secret de ses absences n'était pas davantage respecté, malgré la fameuse porte ouvrant sur l'escalier. A déjeuner, sa sœur Annette qu'encou-

rageait la préférence maternelle, la flairait, en lui disant de son rire de gamine vicieuse :

— Tu sens l'homme !

Ou bien, c'étaient des réflexions de ce genre :

— Il faut *lui* dire de mettre un matelas de plus ! Tu as l'air « vanné » de quelqu'un qui a mal dormi !

Sarah riait jaune, crevant d'envie de gifler sa sœur, trouvant sa famille trop nombreuse. Ses embêtements recommençaient. Véranne n'était pas riche, mais il était très gentil avec elle. Par malheur, ses libéralités ne pouvaient suffire. La maisonnée, plus qu'elle encore, avait des dents longues, insatiables. A chaque fournisseur qui réclamait, — et du matin au soir ils se succédaient — c'étaient des scènes. Un jour, poussée à bout, elle avait songé au vieil homme des *Variétés* qui lui avait glissé sa carte à la sortie. Elle poussa jusqu'à sa rue, mais là, elle s'arrêta, prise de peur et de dégoût. Devant l'hôtel du vieux viveur, il y avait une couche de paille destinée à amortir le roulement des voitures. Sans doute, l'ancien beau était moribond et expiait ses noces de jadis. Sarah s'en retourna, le cœur aux lèvres, sans même s'être renseignée.

Ce jour-là, elle s'enhardit jusqu'à demander à de Véranne de lui avancer « son mois ». Elle tomba mal. Le marin était d'humeur féroce, ayant pris, la

veille, au cercle, une culotte monstre. Trois mois avant, l'Empereur avait encore payé ses dettes; maintenant, il ne comptait plus que sur la générosité d'une tante à héritage. Que la vieille avare fût impitoyable, qu'il commît une nouvelle bêtise, et il était flambé. On lui donnerait le commandement d'un yacht impérial... et adieu Paris! Sarah n'écouta pas jusqu'au bout ses doléances. Elle s'en alla en faisant sonner les portes. Après tout, zut! Charles venait de lui faire perdre six mois, et, sans lui avoir enseigné le plaisir, ne l'avait pas enrichie. Elle en avait assez!

Du logis de son amant, elle descendit sans y prendre garde jusqu'aux Tuileries. C'était par un temps gris; le jardin était presque désert. Elle n'y fit point attention, toute à ses réflexions sur ses besoins d'argent, et ruminant les moyens de sortir une bonne fois de sa médiocrité. Lasse bientôt de battre les allées solitaires, elle s'assit sur une chaise, regardant machinalement le sol, et dessinant de son ombrelle sur le sable des cercles distraits.

La jeune fille était près de la terrasse du quai, au bord du chemin qui, de la Seine mène à la rue de Rivoli. De rares passants envoyaient leur ombre jusqu'au sable qu'elle égratignait : employés gagnant vite leur ministère sur la rive gauche, officiers ve-

nant de la Chancellerie de la Légion d'Honneur ou des bureaux de la Guerre, gardiens promenant leur air très bête, leur poitrine très médaillée, et faisant les cent pas en surveillant les jeux de quelques rares moutards. A peine, de temps à autre, un gentleman descendant à pied, par caprice, du faubourg Saint-Germain, coupait le jardin de son pas indifférent. Sarah, du reste, ne voyait personne, absorbée en des plans compliqués, peu pratiques et en des récriminations puériles. Ces « cochons de journalistes » persistaient à ne pas s'occuper d'elle. Comment arriver à la fortune avec cela? Une soif de réclame la hantait aussi vive au moins que sa soif d'argent, et, la bouche sèche, elle rêvait, écrasée sur sa chaise, aux moyens d'étancher l'une et l'autre. Soudain, ses yeux rivés à terre s'aperçurent du passage répété, du va-et-vient obsédant d'une grande ombre. Elle leva la tête et vit un homme à la mise élégante, à l'allure aristocratique, qui, le monocle à l'œil, la dévisageait. Tout d'abord, une colère lui vint d'être ainsi dérangée. Puis, sa nature romanesque s'éveillant, elle songea que l'étranger était peut-être le Prince Charmant de ses rêves, le magicien dont la baguette d'or transformerait sa vie. Et son visage changea d'expression. Ses lèvres esquissèrent un demi-sourire discret, ses yeux se firent engageants.

Cinq minutes après, l'inconnu avait obtenu la permission de s'asseoir près d'elle et, au bout d'une demi-heure, toutes deux partaient de compagnie. La comédienne exultait. L'homme dont elle avait ainsi fait la conquête s'appelait le prince de Dygne, un viveur fantaisiste, se piquant de chercher l'originalité dans l'amour et dépensant sa galanterie par tous les mondes. En son orgueil, Sarah perdit la tête. Elle oublia ses projets, ses plans machiavéliques, toute la machination faite de coquetteries et de résistances à l'aide de laquelle elle avait rêvé de faire tomber dans ses filets une riche proie qui n'en sortirait plus. Et comme une grisette dont, en ce jardin banal, elle avait l'apparence, elle céda tout de suite. Véranne lui avait justement annoncé qu'il partait en voyage : elle était libre. Un dîner fin fut proposé et accepté, et la promeneuse des Tuileries quittait le prince, le lendemain matin seulement, à dix heures.

En rentrant boulevard Malesherbes, elle commença à comprendre sa maladresse. De la sorte, elle n'aurait jamais un amant « sérieux », ou, si elle en dénichait un, elle ne le conserverait point. Avec cela, c'était toujours le sempiternelle désillusion : de Dygne l'avait payée comme une fille, tout en lui témoignant une ardeur à laquelle Véranne ne l'avait pas habituée ; mais elle, elle n'avait près de lui

éprouvé que les sensations d'un être anesthésié à l'amour.

Trois ou quatre fois, en un mois, elle retrouva le prince. Vis-à-vis d'elle, il demeurait galant et grand seigneur, mettant à lui payer sa nuit une délicatesse du meilleur goût. Il lui plaisait fort, et cela la navrait de deviner de quelle façon il traitait leurs relations intermittentes et passagères.

Cependant, un matin, tous ses chagrins, toutes ses désillusions s'effacèrent devant l'horreur d'une épouvantable et subite découverte : elle était enceinte ! Ce fut un coup terrible. Quand le sang-froid lui revint, elle compta sur ses doigts, supputa les dates, se livra à un anxieux travail de mnémotechnie, et, finalement, découvrit que Véranne n'était point le coupable. Calendrier en main, cela ressortait d'incontestable manière, à cause de ses derniers voyages. C'est au prince de Dygne que revenait la responsabilité de cette maternité maudite. Aussitôt certaine de sa découverte, elle courut tout en larmes chez l'auteur de son malheur.

Le prince, justement ce soir-là, était d'humeur très gaie ; entouré d'amis, d'amies surtout, il pendait gaiement la crémaillère dans son nouvel hôtel de l'avenue d'Eylau. A la réception de la carte de Sarah, il sortit tout de suite et s'avança à sa rencon-

tre, dans un petit salon précédant la salle à manger. Un joyeux cliquetis de vaisselle, une musique de cristaux que l'on heurte, des fusées de rire arrivaient jusque-là à travers les portières.

Le prince, l'œil animé, fit fête à sa visiteuse, avec sa politesse ordinaire d'homme du monde qu'une femme ne saurait jamais déranger. Même, il la plaisanta spirituellement sur son air sombre, sur sa toilette de mélodrame. Mais quand la jeune fille, avec des gestes qui sentaient trop encore leur Conservatoire, eut entamé son grand air, le jeune homme pour maître qu'il fût de lui ne put retenir un froncement de sourcil. Certes, il était habitué aux scènes féminines, mais celle-ci l'agaçait de la part de cette petite rouée de coulisses. Puis, cela lui faisait un drôle de dessert. On aime à digérer sur d'autre musique.

Au mot de séduction, un éclat de rire lui échappa. Décidément, ce n'était pas rue Vivienne, mais au théâtre Beaumarchais qu'on eût dû engager cette petite Juive. Mais elle, elle continuait se rappelant les imprécations de sa mère et de sa tante, et, malgré toute sa finesse, ne s'apercevant pas qu'elle compromettait sa cause et le succès de sa démarche en jouant les jeunes premières de Bouchardy.

A sa dernière sommation, le prince ne se contint plus ; sa politesse se fit railleuse et dure.

— Ma jeune amie, dit-il pour terminer, puisque vous êtes au théâtre, priez donc Augustine Brohan de vous piloter de ses conseils. Cette aimable femme, pour votre gouverne, vous paraphrasera volontiers un de ses plus jolis mots : « Quand on s'asseoit sur un fagot d'épines, on ne sait pas qu'elle est celle qui vous pique ! »

Là-dessus, et avec un nouveau rire, il prit congé, s'excusant sur ce que ses invités devaient perdre patience.

Sarah s'en alla à demi folle. Mais ce qui la tourmentait davantage à présent, c'était le doute qui entrait en elle. Aux jours de dèche, aux heures de brouille avec Véranne, elle avait rendu visite à certaines hospitalières maisons où des dames à cheveux blancs, fort respectables, la payaient pour séjourner quelques heures. N'était-ce pas en un de ces discrets asiles qu'elle avait contracté son infirmité présente ?

III

COUPS DE TÊTE, D'ÉPINGLE ET AUTRES...

Les ennuis croissants, les incessantes misères qui, maintenant, rendaient à Sarah son intérieur plus que jamais intolérable et faisaient épouvantablement dure son existence, n'avaient pas, en l'accablant, apporté le moindre répit aux tracas qu'elle éprouvait au théâtre, aux vexations sans nombre dont elle était l'objet.

Rue Vivienne, parmi les sociétaires et les pensionnaires, on remarquait à l'endroit de « la Barnum », une unanimité dont la maison de Corneille n'avait pas coutume de donner l'exemple.

Sarah s'était mis à dos tout le monde. Aussi orgueilleuse que peu serviable, elle avait, dès les premiers jours, agacé et choqué la troupe entière. Ses

exigences, ses préténtions, et surtout ses **redoutables** coups de langue n'avaient pas tardé à faire le reste. L'antipathie avait succédé à l'indifférence dédaigneuse, la haine à l'antipathie. A dire le vrai, la façon qu'avait la jeune fille d'habiller publiquement ses camarades, et surtout de les déshabiller, sa manie de conter leurs histoires au foyer, et, en toutes occasions, de mettre, comme on dit les pieds dans le plat, mais un plat trop étroit, de sorte que son contenu, gras et malpropre, jaillissait à la figure des assistants, tout enfin, dans sa manière d'agir, devait révolter ses camarades et rendre à la débutante l'existence difficile. Or, la Barnum prenant les représailles pour des injustices ou des provocations, il vint un moment où elle comprit l'impossibilité de résister plus longtemps. Une dernière scène que son arrogance lui valut d'avoir avec Natalay, une des reines de la maison, fit déborder la coupe : le directeur lui demanda sa démission. Elle avait un engagement d'un an, mais il l'avait supportée huit mois et il se sentait incapable de faire davantage. Sarah, furieuse, démissionna et s'en alla, non sans s'être soulagée en injures grossières et puériles :

— Plus souvent qu'elle resterait dans une pareille boîte, dans une semblable baraque !...

Et elle fit sonner bien haut qu'elle partait démis-

sionnaire. Mais l'événement trouva tout le monde très froid. Le public l'ignora ; quant aux journaux, ils en furent aussi peu informés, ou bien, jugeant la chose de trop mince importance, ils n'en soufflèrent pas mot. La comédienne en méprisa un peu plus les journalistes.

Assoiffée de réclame, elle professait pour les instruments qui servent à celle-ci un absolu dédain dont, en cette occasion, sa rancune doublait l'insolence injurieuse.

Cependant, si la réclame lui avait jusque-là fait défaut, elle s'était créé quelques relations utiles à l'aide de Véranne et des rares familiers de sa maison. Elle mit les susdites relations en coupe réglée, assiégea les gens pendant des semaines et dut à sa persévérance d'entrer au *Lycée dramatique*, théâtre alors brillant que dirigeait Montilly. Sarah y fit ses premières armes dans la reprise du *Père de la Danseuse*.

Lors de cet événement encore, personne n'illumina. La presse, — cette galeuse ! — ne signala pas plus l'arrivée de la jeune fille au Boulevard, qu'elle n'avait signalé son départ de la rue Vivienne. La comédienne en eut la jaunisse ; toutefois, elle refusa d'en convenir, attribuant la coloration en chrôme de son teint à son état de grossesse. Sa mère, que cette

excuse n'abusait point, fut sans pitié, demandant chaque jour davantage.

Quant à tante Rosette, on la voyait de moins en moins, à présent que l'argent se faisait rare boulevard Malesherbes. Non pas qu'elle eût jamais bien sérieusement profité des heures de splendeur de la famille, mais parce que, de tempérament *délicat*, elle répugnait à entendre sa sœur et sa nièce se jeter à la tête des choses plus ou moins propres.

La Juive fit tant et tant que Sarah perdit patience. Elle était brouillée avec Véranne qui, à la suite d'une nouvelle culotte au cercle, avait d'ailleurs momentanément quitté Paris. La malheureuse se trouvait à ce moment seule, abandonnée, très triste. Alors, elle rêva un coup de tête, une impossible fortune, quelque chose d'excentrique et de merveilleux.

Un soir, en arrivant au *Lycée dramatique*, Montilly reçut, juste dix minutes avant le lever du rideau, une lettre de sa pensionnaire.

Quelque chose de court, un de ces billets comme on en lit en scène au troisième acte, dans les bons mélos. Cela commençait par ces mots traditionnels : « *Je pars...* » Et cela se terminait par cette supplique : « *Pardonnez à la pauvre toquée !...* »

Montilly jura d'abord.

— Je vous avais bien dit qu'elle était folle!... cria-t-il au régisseur.

Sur quoi, philosophiquement, il fit faire une annonce.

Pour la première fois, on parla de Sarah dans les journaux, mais c'était au cours d'une réclame explicative envoyée par la direction et insérée en quatrième page.

L'actrice n'en eut pas la jaunisse : elle était en Espagne.

Pourquoi en Espagne plutôt qu'en Italie, qu'en Belgique, qu'en Angleterre? Personne ne put jamais le savoir, et elle-même l'ignora toujours.

Quinze jours après cette escapade, Véranne recevait de Madrid une lettre éplorée, une de ces lettres qui tendent leur enveloppe comme certains êtres tendent leur casquette. Véranne, sans rancune, s'apitoya devant ladite casquette, qui était en l'espèce une toque madrilène, et, une heure après, au cercle, Halim-Pacha ayant pris la banque, il ponta à l'aveuglette ses cinq derniers louis. Son tableau passa onze fois de suite ; Sarah, le lendemain, reçut donc des subsides ; en vingt-quatre heures, elle était de retour.

Sa fugue l'ayant encore maigrie, sa grossesse à présent se révélait d'indiscrète manière.

— Si tu n'es pas encore une éminente artiste, lui déclara Véranne, tu n'en as pas moins, ma chère, quelque chose de proéminent !

De fait, comme toujours, Sarah était pointue. Cela, du reste, n'attira sur elle que de nouveaux orages, et elle commença, avant de s'aliter, une vie d'expédients et de bohème, douloureusement banale.

Ses couches l'en délivrèrent pour quelques jours. Sa porte dûment consignée aux créanciers, elle goûta un délicieux repos, le premier dont elle jouît depuis sa sortie du Conservatoire. Tout alla bien. Habituée à ne jouer que des « pannes », à la ville comme à la scène, elle eut la joie d'une création franche et naturelle. Son enfant vit la lumière de la rampe, — c'est-à-dire le demi-jour de l'entresol du boulevard Malesherbes, — par une belle soirée.

C'était un garçon bien constitué qui ressemblait à tout le monde, et à personne.

On était en 1863 et les noms russes étaient à la mode. Le bébé fut appelé Loris.

— Loris Barnum ! répétait Rosette, tante lettrée, cela sonne, c'est très euphonique et pas commun !

La bonne Rosette n'avait pas besoin de cela pour adorer son neveu. Il en était à sa première dent quand elle lui apporta son premier joujou : un théâtre mécanique. Mais le baby, qui préférait le sein de sa

nourrice, ne prit pas au sérieux ses fonctions de directeur. De ses petites menottes, il démolit ses acteurs les uns après les autres, et le théâtre, bientôt vide et abandonné, fit relâche dans un coin mélancoliquement obscur.

Sarah à peine remise sur pied, avait recommencé son existence aventureuse. Elle chassait à l'homme et à l'engagement avec une frénétique ardeur. Véranne, malgré la réconciliation qui avait suivi le retour d'Espagne, demeurait le même. Au fond, il était légèrement las de sa maîtresse, ne renonçant pas à ses générosités avec elle, à ses heures de fortune, mais lui témoignant moins d'indulgence aux heures trop fréquentes de décavage. La comédienne, elle, devenait plus volontaire, plus égoïste, plus capricieuse. Son amant était depuis longtemps édifié sur son absence de sens moral, mais il ne lui pardonnait point pour cela, avec sa nature aristocratiquement affinée, certaines grossièretés d'allures et de langage dont l'artiste, malgré ses conseils, n'avait pas encore su se défaire.

Et puis, il eût fallu à l'officier une patience angélique pour tolérer longtemps les aimables farces dont Sarah agrémentait à présent leur liaison. « Des farces de matelot ! » disait-il.

Un jour, ne le trouvant pas chez lui, elle s'était

vengée en ouvrant les draps du lit et en... s'y oubliant. Le lendemain, elle arrivait le rire aux lèvres :

— As-tu vu ma carte de visite ?

— Senti ! veux-tu dire ? ricana le marin. Seulement, à la prochaine occasion, dépose-la dans le vide-poche *ad hoc*... J'aime à voir chaque chose à sa place...

Une autre fois, le jeune homme étant encore absent, elle s'installa dans son salon. Arrive un ami du maître de céans. Sarah lui fait les honneurs du logis. Elle est provocante, l'ami ne se fait pas prier pour demeurer. Elle le pousse si bien qu'il ne reste bientôt à l'étranger qu'à laisser son pardessus ou à lui demander de pousser les verrous. Il se résout à ce dernier parti et la chambre à coucher reçoit aussitôt le nouveau couple.

Le soir, sur son lit défait, Véranne trouvait la chemise de Sarah. Cette nouvelle carte de visite portait d'éloquentes marques de l'infidélité de la visiteuse.

L'officier y lut un P. P. C. et renvoya, après lavage, la batiste à sa propriétaire. Celle-ci lui sut gré du procédé, son trousseau étant fort modeste, et l'essai qu'elle avait fait de s'habiller le corset à même la peau lui ayant mal réussi.

Toutefois, elle ne remercia pas son amant, la che

mise étant accompagnée d'un lot de plantes grasses qu'en un court billet, Véranne, qui croyait à la contagion de l'exemple, lui conseillait d'installer dans son appartement. La maigre enfant mit les plantes dans une jardinière, mais elle était tellement autoritaire que ce furent les plantes qui cédèrent : elles maigrirent.

Sur ces entrefaites, elle rencontra une de ses anciennes camarades du Conservatoire. Chez elle, Sarah connut Georges Lanceaux, le fils d'un riche fournisseur militaire. Elle eût pu alors sortir une bonne fois de son enlisante bohème, mais, être complexe, elle n'était, au moral, qu'imparfaitement outillée et semblait à jamais condamnée à la médiocrité amoureuse. Pleine de talent déjà, — d'un talent jeune, peu pondéré, — relativement jolie, dénuée de préjugés, n'ayant pas de sens, elle paraissait à première vue excellemment armée pour les galantes aventures et destinée à réussir aussi bien à la ville qu'à la scène. Par malheur, ces apparences ne trompaient pas longtemps quiconque l'approchait.

Mademoiselle Barnum n'avait de sa race que l'âpreté au gain, sans posséder l'habileté de celle-ci à le faire naître. Elle offrait un mélange d'idées romanesques et d'idées positives d'une curieuse étude, s'imaginant volontiers par exemple qu'au théâtre, il

lui suffirait de créer le moindre rôle pour être archi-célèbre le lendemain, et, dans la vie, de jouer le désintéressement pour faire affluer les millions dans ses coffres !

Avec les hommes, elle demeurait étrange, étonnant et rebutant les uns par des exigences monétaires qui, se produisant trop tôt, la faisaient ressembler à une fille réclamant son salaire. C'était toujours devant les plus sceptiques qu'elle faisait, entre deux jurons, étalage de pudeur. C'était toujours aux plus désabusés qu'elle essayait de persuader qu'elle les aimait!

C'est ainsi que se croyant adroite et espérant décupler la somme, elle renvoyait à Georges Lanceaux les vingt-cinq louis qu'il lui avait fait tenir, deux heures après leur première... entrevue. Le jour même, il est vrai, ne trouvant pour déjeuner, en rentrant, qu'une assiette de charcuterie, elle retournait dans une des hospitalières maisons, où des étrangers de passage vont chercher des plaisirs tarifés à l'heure, comme les fiacres qui les y mènent.

En ce temps-là, elle fut présentée à Sébastien Koll, un de ces chroniqueurs dont, toujours avide de réclame, elle rêvait.

Tout Paris a connu et connaît Sébastien Koll, l'homme de cœur et d'esprit qui eût inventé le mo-

nocle, le chien et la nouvelle à la main. s'il ne les avait pas trouvés en venant au monde... mais qui du moins a perfectionné les uns et les autres.

Le journaliste commença par blaguer sa nouvelle connaissance et se livra sur elle à une série de « mots » qui eussent affolé Villemessant, l'ennemi du gaspillage. Mais, de ce côté, Koll était fort riche, et Sarah ne se rebiffa point dans le doux espoir qu'un bon article la payerait de l'offre d'une pâte à faire couper les rasoirs que le chroniqueur lui proposa, en l'invitant à dîner.

Ce dîner pour lequel se surpassa la cuisinière de l'homme de plume, fut le vrai début de l'artiste dans le monde. Elle y trouva comme femmes, la Barucci et la petite Pigeonnier que Veuillot venait de pourtraicturer à la bave.

Comme hommes, la société ne laissait pas que d'être mêlée.

Il y avait là le duc d'Arcole, Philippe de Cassa, officier et auteur dramatique de salon, qui rêvait l'avènement d'une République, pour faire jouer son pseudo-théâtre au Français, — le prince Roubleskoy, le romancier Delayrac, le duc de Genova, Pommier le dramaturge, le prince Muray, et quelques autres familiers des Tuileries.

Sinon comme position sociale, du moins par son

abdomen, un sieur Koège tenait parmi eux le plus de place.

Un curieux homme ce Koège ! Usurier de son état, il décrottait volontiers sa juiverie pour le plaisir de se faufiler parmi les gens de lettres.

C'était, envers d'aucuns de ses contemporains, un ignoble Gobseck, envers d'autres, les artistes par exemple, un poussah bon enfant. Il prêtait aux premiers à 3 et 400 pour cent, aux autres à 30 seulement, comblant la différence en fins dîners, en poignées de main honorantes et flatteuses, en billets de théâtre, en dessins, en dons d'exemplaires de volumes nouveaux — première édition. Tous les hommes marquants de la Cour impériale, comme la plupart des écrivains de l'époque, étaient ses obligés, à des taux divers. Si bien que, ce jour-là, parmi les convives du sexe laid, il n'en était pas un dont il n'eût négocié « le babier », au cours de ses « bedides avvaires ».

Sarah, bien que transportée de joie à approcher ces gloires de la Cour et des lettres, se conduisit en femme de bon sens. Ce fut sur Koège qu'elle jeta son dévolu. Le lendemain, ils s'étaient tous deux entendus. Elle n'avait pas encore avoué sa conversion au fils de Sem, et le vieux circoncis lui assurait une pension mensuelle.

C'eût été la misère pour l'actrice, — un vrai gouffre dont sa famille doublait les capacités absorbantes, — si Koège, heureux et fier de sa conquête, ne lui avait présenté plusieurs amis.

Amis, dans la bouche du juif, voulait dire : clients.

Le premier fut Moulet, jeune viveur, trop souvent décavé, aimable garçon au demeurant. Puis vint Lanat, un fabricant d'eau-de-vie, député de la Fine-Champagne au Corps Législatif. Ce dernier possédait une réputation, à laquelle ses produits alcooliques demeuraient étrangers.

Quelque temps après son élection, il avait été invité à un bal aux Tuileries et y était allé en... culotte de peau, son domestique lui ayant dit que les hôtes de Leurs Majestés portaient en soirée la culotte courte! Lanat avait dû à cette innovation de toilette, innovation restée du reste sans imitateurs, une précoce célébrité dont le débit de son cognac avait ressenti les effets bienfaisants. C'était bien avant l'arrivée aux affaires de M. Darimon.

Avec ces trois hommes sous la main, la Barnum aurait dû être heureuse, mais soit que son dépit de ne pas plus trouver, avec eux, qu'auparavant les amoureuses sensations qu'elle souhaitait enfin connaître, soit que, réellement, elle fût impropre à gouverner sa barque, sa situation s'améliora à peine,

et elle s'engagea dès lors dans cette voie besoigneuse dont elle ne devait jamais plus sortir.

Têtue et incapable de suivre un conseil, l'artiste se refusait à écouter tante Rosette dont les sages avis, si elle les eût suivis, pouvaient assurer son avenir.

— Un amant, lui répondait-elle, c'est un seigneur et maître, c'est un joug. N'en faut pas !

Et, incapable de se faire prendre au sérieux par un des hommes qui la courtisaient, elle préférait n'avoir que des amis. Telle était sa maxime. Sur quoi, elle s'arrangea un plan d'existence auquel elle ne devait plus renoncer et qu'alimenterait une incessante commandite.

Aux débuts, cela marcha assez bien. Puis, vinrent des hauts et des bas. Les gens se lassaient, après avoir été des dupes complaisantes. Cette fille révoltait de ses rouëries les plus corrompus et ne les retenait que par le contraste de celles-ci avec ses naïvetés. A tous, elle essayait de persuader qu'ils étaient aimés pour eux-mêmes. Aux nouveaux venus, — elle disait, chaque fois, dans l'alanguissement des baisers endormis qui, sous les courtines, saluent l'aube rose :

— Tu es le premier qui m'ait faite femme. Avant toi, j'ignorais l'amour !...

Mais des êtres indélicats débinèrent le truc, un soir qu'à souper chez Brébant, on blaguait l'actrice :

— Elle !. fit un journaliste ! Mais ce n'est pas un... (*ici un terme médical...*) qu'elle possède... c'est un durillon !

Le mot fit fortune. Pourtant, il n'empêcha pas Chalyl-Bey de présenter ses hommages à Sarah qui les accueillit de sa manière ordinaire.

Chalyl était ambassadeur de Maroc à Paris, et, à ce moment encore, jouissait d'une fortune qui lui permettait d'entretenir par de royales largesses sa réputation de nabab du monde de la haute vie. En courtisant la maigre comédienne, peut-être l'original Oriental voulut-il protester contre l'amour de ses compatriotes pour les grasses odalisques !

Par malheur, la Barnum ne sut pas plus utiliser ses faveurs, qu'elle n'avait su utiliser ses bonnes fortunes précédentes, bien qu'en lui présentant ce Turc généreux, on l'eût avertie.

Vingt-quatre heures après sa première visite, comme aucun bijoutier ne s'était présenté chez elle de la part de l'ambassadeur, elle perd patience. Aussitôt, elle écrit à l'Excellence au fez, lui conte sa misère et reçoit le soir même... cent louis. Quant à Chalyl, il ne reparut point.

Toute sa vie, Sarah devait commettre les mêmes

« boulettes ». Aussi bien, par la suite, elle eut de quoi se consoler du départ de ses amants, en les passant à ses sœurs pour alléger ses charges vis-à-vis d'elles, charges dont son féroce égoïsme s'accommodait de plus en plus mal.

Mais n'anticipons pas sur les événements ! comme dit Georges Pradel.

Il nous faut revenir à l'éternelle dèche de notre héroïne et à ses persécuteurs, c'est-à-dire aux huissiers, qu'au cours de ces *Mémoires* nous allons désormais rencontrer à chaque pas.

En dépit du conseil fameux d'Alexandre Dumas, la comédienne avait avec eux, depuis sa sortie du *Lycée Dramatique*, de continuelles liaisons.

En fait de liaisons, ce furent même, à tout avouer, les seules durables que Sarah contracta jamais !

Ce commerce commença boulevard Malesherbes. La commandite fonctionnait mal. On vendit. Madame-mère pleura très fort et comme M. Rigès venait de lui assurer une petite rente, elle alla porter ses pénates quelques maisons plus loin. Quant à Sarah, comptant sur son étoile, elle brisa définitivement sa laisse et arrêta rue de Lafayette un grand appartement.

Ceci fait, elle réfléchit, la chose lui arrivant, à présent, les jours où elle était seule

Que devenir ? Elle possédait pour tout mobilier un grand lit, le seul meuble que lui eût laissé la loi. Un lit, c'était bien ; mais quoi qu'en disent de graves économistes, l'outil n'est pas tout, et la pauvre comédienne traversait une période de chômage. Alors, elle s'adressa à ses amis. Elle en avait beaucoup.

Elle en avait trop.

Une justice à leur rendre, c'est qu'ils accoururent, et que pas un n'arriva les mains vides. On eût dit un pique-nique de tapissiers. Chacun apportait un meuble, qui un fauteuil, qui une table, qui une pendule et des flambeaux. Lanat se présenta le dernier vers le soir. On entendit dans l'escalier une voix bien intentionnée, mais très fausse qui vagissait le *Postillon de Longjumeau*, et, soudain, le marchand de spiritueux fit irruption dans le salon en caracolant sur un siège bizarre, mais intime. Il mit pied à terre devant Sarah pâmée :

— Hein ! cria-t-il aux assistants, vous n'aviez pas pensé vous autres à cette guitare sans manche, ni cordes ? Mais j'étais là ! Le superflu est une chose si nécessaire !

La maîtresse de céans mourait de rire. Quand elle fut calmée, on visita le logis. Il avait l'air avec ses meubles dépareillés d'un magasin de bric-à-brac.

6.

Les pièces étaient immenses et dans quelques-unes les sièges rares se perdaient; mais, somme toute, la place maintenant était tenable. La nouvelle locataire s'y tint.

Très mal, faut-il ajouter; car, en vraie fille d'Israël, la Barnum était sale. Son mobilier improvisé eut bientôt l'air navrant. Moulet, quand il trouvait des pelures de saucisson sur les fauteuils ou sur le canapé, s'écriait que Moïse avait été bigrement prévoyant en interdisant la charcuterie aux gens de sa race; mais la jeune fille n'en devenait ni plus soigneuse, ni plus propre. Et l'on était plein d'indulgence pour elle. Même on se tordait les côtes, quand le dernier commanditaire admis dans son intimité racontait que la comédienne affectionnait les cataplasmes de farine de lin et s'en faisait appliquer sur le ventre en se mettant au lit :

— Vous comprenez, disait le narrateur, c'est très drôle : il y a des instants où ça fait flic et floc...

Ce *flic et floc* amusait la bande jusqu'aux larmes, et parfois allumait un des familiers.

De Véranne qui, de temps à autre, venait passer cinq minutes dans le salon, se bornait à sourire doucement, et, si Sarah s'excusait de son désordre et de son laisser-aller oriental :

— Mais non, répétait-il, ma pauvre fille, tu n'es

pas mal élevée : tu n'es pas élevée du tout, c'est bien simple...

Cependant, créanciers et huissiers ne s'apitoyaient pas à voir ce gâchage de ce train de maison. La femme de chambre, la cuisinière et la nourrice du petit Loris ne venaient pas à bout de les recevoir. Tant et si bien que voulant échapper à la meute, Sarah, la veille du jour où l'on devait de nouveau la saisir, utilisa les trois femmes pour soudoyer la concierge ou la duper, l'on ne sait de quelle façon et déménager le contenu de l'appartement « à la cloche de bois ».

On transporta tout dans une petite maisonnette à Auteuil. Et la vie, sur ce bon tour, recommença pareille, avec la préoccupation en plus de dépister les créanciers et les porteurs de papier timbré, qui battaient Paris pour retrouver leur proie.

Certes, pour relativement modiques que fussent les ressources de la fugitive, pour découragés que fussent ses amis, elle aurait pu se tirer d'affaire. Mais le gaspillage, le gâchis régnaient chez elle. Maintenant elle abandonnait sa maison pendant des deux ou trois jours entiers, trouvant qu'Auteuil était trop loin et se plaignant de ce que les cochers ne voulussent pas l'y conduire à la sortie des théâtres. Elle

demandait l'hospitalité tour à tour à chacun de ses fidèles.

Un jour, au retour d'une de ses absences, elle eut une bizarre surprise.

Las de n'être pas payés, n'ayant plus le sou pour manger, ses domestiques avaient disparu!

Seulement, et là gît le comique de l'aventure, ils avaient profité de la leçon que leur maîtresse leur avait donnée rue de Lafayette.

Ils avaient tout déménagé ; ils avaient fait maison nette!!!

Sarah retrouva seulement la nourrice. Elle s'était réfugiée, avec le jeune Loris, chez madame Barnum. La comédienne, naturellement, l'y laissa. Quant à porter plainte, elle ne l'osa pas, à cause des créanciers qu'elle fuyait plus que jamais et qui devaient ignorer son installation à Auteuil.

Cet incident ne changea donc rien à son existence, si ce n'est qu'en diminuant encore le nombre de ses amis, il accéléra sa dégringolade. L'artiste se désespéra. C'était en vain qu'elle essayait de se créer ce qu'elle appelait « des connaissances sérieuses » : ses filets ne retenaient que du menu fretin. Le chagrin fit alors ce miracle de la maigrir encore. Son tempérament lymphatique, pour comble de malheur se

donna carrière. Des histoires coururent sur elle. .

Dans certain cercle, quand on voyait quelqu'un boire un verre d'orgeat, on lui demandait en riant :

— Vous êtes donc des amis de Sarah?...

IV

DE L'INFLUENCE DE LA DÈCHE SUR LES RELATIONS DE FAMILLE

Il nous souvient d'avoir lu, jadis, nous ne savons plus où, l'histoire héroïco-comique d'une famille de la rue Saint-Denis qui, étant en villégiature aux bords de la mer, s'égara le long des falaises et fut surprise par la marée montante. Le facétieux reporter qui contait la mésaventure de ces braves bourgeois l'avait arrangée sous forme de ballade. Il décrivait les transes de cette smala prud'hommesque et terminait chacune de ses strophes par ce refrain-scie :

— Et la mer montait toujours !...

A mesure que nous avançons dans l'histoire de la Barnum, ce souvenir nous hante implacablement. Il est en effet un refrain que nous devons, nous aussi,

faire régulièrement revenir au bas de chaque page de ces *Mémoires;* c'est celui-ci :

— Et la dèche durait toujours !...

Cela n'avait rien de surprenant, Sarah ne pouvant arriver à se faire prendre au sérieux par un amant durable. Comme les abeilles, dont elle avait le fin corselet, la pauvre fille butinait, mais elle écorchait ses pauvres élytres et froissait ses antennes sans jamais ramasser de quoi édulcorer sa misérable existence. Quant à sa ruche, ce n'était pas avec du miel qu'elle en tapissait les alvéoles, mais avec du papier timbré. Et pour l'instant sa ruche était un garni. Elle ne savait plus où se poser, dans sa terreur des créanciers.

Ce n'eût rien été pourtant si elle avait été seule ; mais madame-mère, qui avait perdu son douaire, la harcelait chaque jour, M. Rigès ayant joué à sa maîtresse le mauvais tour de trépasser avant d'avoir transformé en rente viagère la pension qu'il lui faisait. La vie a de ces coups durs.

Donc, la comédienne *in partibus* se retrouva avec une nourrice sur les bras, avec un enfant, et avec les creusantes charges d'une famille de trois personnes. Fataliste, elle croyait quand même à son étoile, et attendait, mais avec une forte dose d'impatience, la venue du nabab qui devait l'enrichir.

Pour tuer le temps, elle fréquentait alors les « horizontales » à la mode. On la vit chez Cora Pearl et quelques autres. Toutefois, ces relations ne lui furent que d'une utilité médiocre. Sa notoriété demeurait nulle ; sa beauté n'avait rien d'attirant. Puis, elle ne savait pas mettre celle-ci en relief. Elle n'était bien qu'en robe montante et ne s'en doutait point ; de même qu'elle ne savait pas, « en faisant sa tête », souligner le charme de ses yeux et de sa bouche. Quant à sa toilette, elle la composait ou l'agrémentait d'excentricités dont l'adoption par la mode fit depuis la fortune, mais qui, à cette époque, ridiculisaient simplement leur créatrice.

Elle chercha de nouveau un engagement, tenta mille démarches infructueuses, se découragea bientôt, lasse d'être humiliée et rebutée partout. C'est alors que, la nécessité la poussant, elle tomba jusqu'à figurer, sous un faux nom, dans une féerie de la Porte-Saint-Martin !

Dérisoirement payée, comme on pense, elle n'avait consenti à cette suprême chute que dans le fallacieux espoir de pêcher un adorateur convenable à la faveur de son costume. Elle jouait la Princesse Souci, et, ce rôle exigeant une robe ouverte sur les côtés, elle comptait triompher grâce à son maillot couleur chair.

Hélas ! la carrière théâtrale est pavée de désillusions ! La Barnum en éprouva la plus cruelle. Contre toute attente, on la remarqua parmi les cinquante ou soixante figurantes dévêtues comme elle, mais ce fut pour s'en amuser. Elle dilatait la rate des bons jeunes gens de l'orchestre, quand elle entrait en scène, étalant ses cuisses maigres, ses genoux de *tringlot*, dans un travertissement qui soulignait les creux et mettait les os en relief.

Historien sincère, nous devons avouer que Sarah, en *Princesse Souci*, représentait merveilleusement un grand faucheux. Il fut même question d'intercaler pour elle, dans la féerie, un Défilé des Insectes. Elle n'eut pas la patience d'attendre qu'on eût réalisé ce projet destiné à la mettre en vedette, et ayant bien constaté que l'exhibition de ses formes éloignerait toujours les clients, elle renonça à la Porte-Saint-Martin, après quinze jours de figuration infructueuse.

C'est à ce moment qu'elle fit la connaissance de madame de Sablon.

Cette noble dame était devenue riche grâce à son activité, mais, bienfaisante de tempérament, elle aimait encore à s'entremettre en faveur des jeunes amies que lui attiraient ses affables manières. Aussi complaisante, du reste, envers les hommes qu'envers les femmes, elle était la providence des fils de fa-

mille dont les courses, le cercle et les cocottes avaient allégé la bourse, et qui ne trouvaient plus, auprès de parents égoïstes ou trop austères, les moyens de se ravitailler. En un temps où, la science aidant, la longévité des gens à héritage s'allongeait de plus en plus, madame de Sablon avait pour quiconque, à bon titre, implorait d'elle des avances, la confiance des tabellions du théâtre de M. Octave Feuillet.

Cet aimable petit manteau bleu à tant du cent ne pouvait manquer de prendre en pitié l'infortune de la *Princesse Souci*. La charitable femme s'intéressa donc à son sort. En deux visites, on s'entendit, et, un beau matin, la comédienne se trouva installée, de nouveau, boulevard Malesherbes, non loin du logis maternel, dans un coquet entresol élégamment meublé. La Barnum aux anges remercia son sauveur enjuponné, qui, décidément faisait bien les choses, car, le même jour, à dîner, elle présentait à sa nouvelle amie M. Roger Trimont, riche fabricant de champagne, dont instantanément la jeune Juive fit la conquête.

Dès lors, une existence moins précaire commença pour notre héroïne. Instruite par l'expérience et fatiguée de la misère, elle résolut de ne pas laisser échapper sa proie. Pour cela que fallait-il faire ?

Sarah se posait cette question à haute voix, deux jours après, dans son petit salon satin crème. Elle s'était levée, et debout devant une glace, grandie par un peignoir à queue extravagante, tragédianisée par l'enfarinement de ses joues, l'échafaudage étrange de ses cheveux, et l'engoncement de sa tête pâle dans les multiples tours de sa cravate de mousseline au gigantesque nœud à l'*Incroyable*, méphistophélique avec les lignes serpentinement fluides de son corps qui, dans le miroir, prenaient l'indécision fuyante des ombres spectrales, elle s'apostrophait, la maigre pythonisse, pareille à don Carlos monologuant au quatrième acte d'*Hernani*.

Et, comme don Carlos, elle obtint une réponse.

Ainsi que dans l'antique romance du *Puits qui parle*, une mystérieuse voix lui dit : « Aime ! » Cela valait « ...la clémence ! » du poète. Toujours comme don Carlos, du reste, elle suivit le conseil.

Voulut suivre serait plus juste. Comme l'enfer, l'entresol du boulevard Malesherbes était pavé de bonnes intentions. Sarah, être complexe et mal équilibré, devait être, cette fois-ci, d'autant plus étrange, qu'elle rêvait d'être sincère, afin de mieux jouer son rôle en obéissant à son oracle intime.

Elle essaya sérieusement d'aimer Trimont, puis de croire qu'elle l'aimait. A bien creuser les choses,

peut-être, dans le fond, obéissait-elle à son secret et persistant désir de goûter aux sensuelles joies si douces à ses amies et que sa malechance lui laissait encore ignorer.

Or, elle apporta tant d'ardeur à sa tâche, elle fut si convaincue en ses « essais loyaux » que si elle n'aima pas réellement l'aimable marchand de champagne, elle eut du moins le talent de se persuader qu'elle l'adorait !

Sarah rappelait ces Méridionaux hâbleurs qui, à la quatrième ou cinquième édition d'un de leurs mensonges, s'imaginent, soudain, au milieu de leur récit, qu'ils ne mentent plus, que leur conte est vrai et qu'ils sont sincères au point d'humilier Alceste qui les écoute.

Cette illusion de la part de notre héroïne était-elle une marque de son envahissant talent ? Peut-être. En tous cas, seuls, les grands artistes s'incarnent à ce point dans la peau de leur rôle.

Quand Sarah disait :

— Viens, ah ! viens donc, mon Roger !...

Quand, couchée sur sa chaise longue, l'œil artificiellement luisant, elle appelait le jeune homme en lui tendant les bras, quand, dans ces trois syllabes : « Mon Roger » elle faisait, la sirène, entrer toute la captivante musique de sa voix mélodieusement chan-

tante, on eût été tenté, si on avait pu l'entendre et considérer sa maigreur, de lui ordonner un traitement à l'hydrothérapie et au bromure de potassium !

Mais personne ne surprenait les épanchements du couple, et Sarah qui, décidément, devait demeurer incomplète du côté des sens, ne risquait rien à prodiguer ses plus affolantes risettes à l'homme qu'elle essayait d'aimer.

Et cependant, ce serait donner un croc-en-jambe à la Vérité — croc-en-jambe en l'espèce non désagréable pour l'historien, Dame Vérité étant une personne des plus dévêtues — que d'affirmer, ainsi que nous venons de le faire, la parfaite solitude de notre héroïne pendant ses amoureux épanchements.

En effet, l'amélioration de sa situation, et surtout le voisinage, l'avaient rapprochée de sa famille. Madame Barnum recommençait à exiger le payement de ce qu'elle avait fait pour sa fille aînée, et Annette, la cadette de l'artiste, — enfant délurée qui portait alors ses treize ans à la façon dont ses camarades portaient leurs seize printemps — était presque toujours fourrée chez l'actrice, que M. Trimont fût là ou non.

Un drôle de corps, cette gamine ! Précoce comme on ne l'est pas, vicieuse... comme on l'est encore.

elle était certainement plus développée à tous les points de vue, que ne l'était Sarah à son âge. Elle devait cet avancement moins à sa déplorable éducation, aux exemples dont sa plus tendre enfance avait été entourée et aux gâteries de sa mère dont elle était la privilégiée, qu'à son récent passage à l'école de danse de la rue Richer, où se faisaient les cours préparatoires à l'Opéra. Là, elle avait tout appris sauf la danse, trouvant trop rude ce dur apprentissage et se disant trop formée pour acquérir la souplesse exigée par les exercices. Reine, sa jeune sœur, avait seule continué les études commencées en commun, et Annette, que madame Barnum n'avait pas eu la force de contrarier et encore moins de gronder, était devenue l'habituée de logis de Sarah.

Elle ne s'y ennuyait point. Sa grande sœur, si elle n'avait pas réussi à se donner la complexion amoureuse dont l'absence toujours la minait, n'avait pas acquis de sens moral. Devant la fillette, elle ne se gênait pas, essuyant les caresses de son Roger avec une impudeur que son inconscience ne parvenait pas à pallier. Souvent, elle retenait Annette à dîner et, par peur de l'ombre et de la solitude, la gardait à coucher si elle n'attendait pas Trimont.

Car celui-ci, d'apparences graves et sérieuses, en dépit de sa jeunesse, était marié, partant légèrement

tenu en laisse. Pour voir sa maîtresse dans la soirée, il devait prétexter une affaire ou faire endosser à son cercle la responsabilité de ses tardives rentrées. Or, amoureux de la Barnum dont l'enthousiasme de commande en le convainquant qu'il était aimé pour lui-même, l'avait peu à peu ensorcelé, il mettait une ruse, une obstination d'Apache à se trouver libre, à inventer un prétexte pour laisser sa femme au bal, au théâtre, ou en soirée, et venir embrasser la bien-aimée, n'eût-il à lui consacrer qu'une demi-heure.

Asssi, advint-il qu'il surprit maintes fois Annette dans le lit de Sarah qui s'attendant à ne recevoir personne avait gardé sa sœur.

Un soir, un matin plutôt, il arriva ainsi sans être attendu, et trouvant Annette et Sarah couchées côte à côte, il fronça le sourcil. La présence de l'enfant allait restreindre ses ébats, le contraindre à de platoniques caresses. Renvoyer la petite : il n'y fallait pas songer à une heure aussi tardive.

Roger se résigna donc et ne se permit pas autre chose qu'un chaste baiser sur le front de sa maîtresse.

Cependant, peu à peu, comme la gamine doucement poussée par sa sœur au bord opposé, continuait à paisiblement dormir, Sarah fit signe à son visiteur de s'asseoir sur le lit, et les deux amants,

enhardis par le bruit régulier et monotone de la respiration de leur voisine, laissèrent leurs gestes s'émanciper. Ils étouffaient des rires. Bientôt, ils se trouvèrent au bras l'un de l'autre, s'aimant à la muette et se le prouvant avec de sobres mouvements.

Cette gêne était un ragoût, une épice de plus dans leur plaisir. Et, soit qu'elle eût, de son charme dépravé, fatigué Sarah plus que d'ordinaire, soit qu'elle cédât à la lassitude d'avoir feint une fois de plus, un bonheur qui lui demeurait défendu, soit que, plus naturellement encore, elle eût un réel besoin de sommeil, elle laissa tomber sa tête sur l'oreiller et ferma les paupières, dès qu'elle eut échappé aux lèvres de Trimont.

Tout d'abord, oubliant les choses, celui-ci s'abandonna à la béatitude molle, qui suit les crises d'amour. Un bruissement l'en tira. Sa maîtresse demeurait toujours immobile. Alors, il se tourna du côté d'Annette, et une soudaine surprise l'empoigna

L'enfant dormait-elle ? Plus rose, la respiration précipitée, les lèvres entr'ouvertes, étrangement jolie, elle semblait frémir à la caressante douceur d'un beau rêve. Mais, au bout d'une minute, les draps ayant de nouveau remué, le jeune homme eut la brusque intuition de la tangibilité de ce rêve.

Il regarda de plus près la dormeuse et crut surprendre l'éclair de son regard coulant entre la brune trame de ses cils.

Et quoi ? elle était éveillée ? Elle l'avait vu s'ébattre tout à l'heure avec Sarah ? Mais c'était donc le vice incarné que cette gamine ?

Il ne réfléchit pas davantage. Non ! il ne se trompait pas ! Lentement les paupières s'étaient soulevées, et l'œil tendre de l'enfant le caressait de sa provocation luisante. En même temps, le bruit de la toile agitée reprenait. Il se pencha davantage, suivit les contours du jeune corps moulé sous la couverture et, — avec un étonnement qui se fondit en une titillation tentante dont, du premier coup, il rougit, — Roger s'aperçut que sa voisine devait aux vifs mouvements de sa dextre la coloration de ses joues...

Une bouffée de désirs chauffa les tempes du marchand de champagne. Annette le dévisageait à présent, et son épaule droite disait qu'elle n'interrompait point son voluptueux travail.

C'en était trop. Trimont fit le tour du lit et vint s'agenouiller de l'autre côté, au bord où se tenait la petite effrontée. Une fois là, il céda peu à peu à ses attaques et se décida à tâter de l'occasion.

Seulement, comme ces chiens voleurs mais craintifs, qui restent partagés entre la peur du bâton

et leur gourmandise, comme les carlins avides et avisés qui n'osant point mordre à même la galette laissée à leur portée, se bornent à en grignoter les bords, il utilisa la situation, retors comme un Normand, viola sans violer, abusa sans abuser, et, finalement, quitta la place, laissant sa jeune conquête pâmée d'un plaisir qui ne la maintenait vierge qu'au sens médical du mot.

Sarah connut-elle ces débuts de sa sœur ? Annette qui raconta un peu partout ses amours avec Roger, affirma plus tard que oui. La comédienne était bien capable d'y avoir pris une muette satisfaction.

Cependant, le galant jeune homme pour doublé que fût maintenant son plaisir, ne doubla point sa subvention mensuelle à l'actrice, et la gêne, grâce au désordre de la Juive, reparut dans la maison. Puis, madame Barnum, sous prétexte qu'elle avait la nourrice et le jeune Loris sur les bras et que ses deux dernières filles grandissaient, se faisait insatiable. L'éternelle dèche régna de nouveau.

Sa réapparition poussa tout le monde à bout, et, naturellement, un matin, l'idée vint à la tribu d'utiliser Annette, qui, élevée de la façon que nous avons dite, se plaignait fort de rester inactive. Habituée à se considérer comme un futur instrument de plaisir, la gamine souffrait de ce qu'on retardât ses

débuts à cause de sa jeunesse. Le retour de la demi-misère au logis de sa mère et à celui de sa sœur la décida à tenter la fortune. Elle avait quatorze ans.

Mais où trouver preneur ? En vain elle s'offrit aux hommes qui fréquentaient chez Sarah. Tous feignirent de ne pas la comprendre, soit qu'ils fussent réellement scrupuleux, soit que plutôt ils craignissent les conséquences d'un détournement de mineure.

Rebutée de la sorte, Annette s'adressa au chroniqueur Grippefort qui la renvoya spirituellement à sa poupée. Alors comme la nécessité devenait plus pressante, elle battit le pavé aux bons endroits, fille experte déjà.

Un beau jour, elle eut la joie de se faire suivre par Schremer, vieux bijoutier aussi riche qu'avare, mais que des penchants pornographiques invétérés entraînaient fréquemment dans de compromettantes aventures. La débutante, sachant combien celles-ci avaient pour un temps rendu le Juif timide, et instruite d'ailleurs par ses précédentes écoles, se garda bien, cette fois, d'avouer qu'elle était vierge. Or, ce ne fut pas sans contenir de cruelles souffrances, qu'elle feignit, la pauvre enfant, une expérience qu'elle n'avait point ! Pareille au jeune et stoïque Spartiate qui, d'après une invraisemblable histoire,

se laissait ronger le ventre par un renard caché sous sa toge, plutôt que d'avouer son vol, elle endura silencieusement le martyre, et son héroïque juiverie parvint à extorquer un salaire au vieux don Juan, tandis que sa chair saignait encore.

Ce de Sade de la bijouterie, après un ignoble marchandage, lui abandonna... cinq louis !

Cinq louis ! Ses aïeux avaient vendu presque aussi cher le Dieu qu'ils envoyaient au calvaire !

Cinq louis, le droit de déflorer sa jeunesse et sa beauté ! Cinq louis, l'immonde contact de ce vieil homme !... Elle en devenait folle. Son orgueil de femme précoce pleurait moins cependant que ses instincts de fille d'Israël, se voyant « rouler » à sa première tentative de commerce. Et, navrée, sanglotante, elle alla conter sa mésaventure aux amies de sa sœur.

Celles-ci s'intéressaient à la gamine, l'aimaient beaucoup. L'une d'elles lui avait même ouvert la carrière du théâtre, en la faisant entrer aux *Fantaisies*, où la débutante jouait à présent Cerisette dans *Carambole*, et c'est à son lancement sur les planches que la petite devait d'avoir acquis assez de « toupet » pour racoler Schremer.

On la consola comme on put, mais sa mère, femme toujours pratique, trouva mieux que des

consolations. Elle engagea sa fille préférée à écrire à Chalyl-bey, l'ancien ami de Sarah. Il s'agissait de dire au bon Turc :

— Venez donc me voir, Excellence. Je joue dans *Carambole* et j'y suis, dit-on, à croquer...

Chalyl vint en effet et trouva qu'Annette n'avait pas menti. Comme elle paraissait dans le premier acte seulement, il l'emmena souper à la chute du rideau. A table, elle l'amusa tant par sa verve de Gavroche vicieux que l'Oriental finit par désirer ce qu'il avait accepté tout d'abord par curiosité ou par désœuvrement. Tant et si bien que ce diplomate d'expérience qui se vantait de connaître à fond la femme et toutes les femmes, se laissa duper par une enfant. La petite voulait prendre sa revanche de son mécompte avec le bijoutier et, pour ce faire, elle persuada au bon Chalyl, qu'il était le premier homme dont elle reçût les hommages. Et le bon Chalyl ravi, donna deux cent cinquante louis de cette virginité dénichée en pleines *Fantaisies !*

La gamine conta partout son triomphe, comme elle avait conté son malheur. Elle exultait :

— Comprenez vous ça? disait-elle : Avec le premier c'était vrai et je n'ai eu que cinq louis. Avec le second, c'était pas vrai, et j'ai palpé cinq mille francs !...

L'enthousiasme de la jeune Barnum tomba quand, après quatre ou cinq entrevues, Chalyl lui « glissa des mains ». Le Turc n'aimait que le fruit fraîchement cueilli, et volage, mais toujours correct, il laissa à d'autres le soin d'achever sa tâche.

Annette connut alors les dures épreuves de ce « faulte d'argent » qui avaient si fort maigri son aînée. Puis, elle pensa que Sarah lui devait aide et appui, suivant les lois naturelles, et elle l'alla solliciter hardiment.

Cela lui valut de connaître et de conquérir Lanat, l'homme à la culotte de peau et aux spiritueux.

Ce qui fit dire à la tragédienne dont le « cher Roger », on se le rappelle, fabriquait du champagne :

— Petite ! nous serons toujours dans les alcools !...

Lanat, sans se brouiller avec son ancienne maîtresse, avait quelque temps cessé de la voir. Une légende, peut-être fondée, explique cette fugue par ce fait que le député aurait été le premier, lors des revers de la Barnum, à s'apercevoir de l'exacerbation qui en découlait pour son tempérament lymphatique.

L'air de santé d'Annette le rassura sans doute, en admettant que sa prompte guérison ne lui eût pas complètement enlevé le souvenir de son regrettable accident, car, tout de suite, il lui déclara son amour

Trop bien élevée pour le mal recevoir, la jeune personne résista un peu, mais si peu, qu'elle se trouva mère d'une fillette avant que d'y avoir songé.

Au surplus, comment eût-elle eu les loisirs de réfléchir à ce qu'elle risquait ? Lanat ne lui suffisait pas plus qu'il n'avait suffi à sa sœur, et elle lui donnait des aides, tous gens laborieux et charmants. Elle rencontra l'un d'eux, le comte de Fernanda, gentleman aussi riche qu'havanais, chez une amie de Sarah chez qui il fréquentait si souvent qu'il pouvait passer et passait pour le préféré de la dame. Celle-ci n'aurait pas commis l'imprudence de laisser une camarade en tête-à-tête, chez elle, avec le comte, mais elle ne songea pas à se défier de la gamine et, certain jour, la laissa seule avec le noble étranger. La naïve enfant en profita pour donner rendez-vous au Havanais, chez une ancienne beauté actuellement gérante d'un *buen retiro* amoureux et discret à l'usage des amants sans asile.

Et elle y fit succéder les rendez-vous aux rendez-vous. Son gentil commerce dura des mois, sans que sa trop confiante protectrice s'en doutât !

Même ce fut celle-ci qui apprit à la reconnaissante jeune personne le nom de sa secrète conquête ! Les rendez-vous étaient, paraît-il et si courts, et si employés, d'autre part le gentlemann était d'une telle

réserve dans certain milieux que sa petite amie ignorait encore qui était l'homme dont elle recevait les caresse !

Pour Annette comme pour Sarah, tous les registres de l'état civil tenaient dans un carnet de chèques, ou dans un portefeuille bien garni !

C'est en ce temps-là que la nouvelle débutante fut envahie d'une féroce jalousie à voir Reine, sa jeune sœur, se développer chaque jour, devenir à vue d'œil plus jolie.

Les exercices préparatoires du cours de danse aidant, la fillette s'était prématurément formée. Elle avait, à présent, l'air d'une petite femme, malgré la gracilité exquise de ses membres, mais d'une petite femme à tête d'enfant. De sa mère, elle tenait une hébraïque pureté de lignes dont son sourire et ses grands yeux — le sourire et les yeux de M. Rigès — adoucissaient la sévérité classique. Mais ce qui la rendait le plus jolie, c'étaient ses cheveux, des cheveux, épais et lourds, très longs et couleur d'or. Comme on ne s'occupait jamais d'elle et que ses robes allongées tous les mois lui duraient des années, ils étaient son unique coquetterie. Elle les soignait amoureusement, elle les étalait avec un art savant et précoce; elle en était fière; elle les adorait.

Pourtant, ce n'était pas leur beauté, ce n'était pas

la gentillesse de l'enfant qui, à la rue Richer, comme dans le salon de Sarah, faisaient chérir de tous la petite Reine. Les familiers de la maison l'adoraient surtout par comparaison, pour le contraste qu'elle formait avec ses deux aînées.

Ce n'était point, cependant, qu'elle fût un ange. Élevée comme ses sœurs, aussi prématurément viciée qu'elles, la petite Reine, pour préciser, n'en différait que par son heureux caractère, que par sa loyauté native. Toujours délaissée, maltraitée souvent, elle avait surtout souffert depuis la mort de M. Rigès, mort qui la laissa réellement orpheline. Les mauvais traitements que lui avaient depuis infligée sa mère et Annette ne la rendirent pas plus mauvaise, que ne l'avait aigrie leur antipathie antérieure. Une résignation précoce lui vint qui affina sa grâce, pâlit son teint et mouilla ses yeux d'une plus tendre douceur.

Mais quand, en grandissant, quand en devenant femme sans cesser d'être enfant, elle excita la jalouse colère de sa sœur, la vie de la pauvre petite fut un martyre dont l'égoïsme de Sarah ne daigna point s'apercevoir.

Un matin, comme elle se peignait, toute triste, et les yeux rouges encore d'avoir pleuré, sa mère l'ayant battue à propos d'un rien, Annette entra

brusquement dans la chambre et la surprit devant son miroir. L'enfant avait laissé s'épandre ses cheveux sur ses épaules et brossait doucement leurs flots d'or baignés de soleil. Assise ainsi en pleine lumière, tout près de la fenêtre, devant l'étroite glace presque obscure qui reflétait son doux minois et la laiteuse blancheur de sa gorge demi-nue, elle était si délicieusement jolie qu'Annette sentit sa jalousie la mordre plus furieusement au cœur. L'actrice resta immobile, clouée au seuil de la porte, se rappelant à présent certains indices, certaines phrases de ses amis à propos de Reine, certains de leurs regards surtout. Si on la laissait faire, cette morveuse lui enlèverait ses adorateurs, comme elle-même avait pris les siens à Sarah ! Et, pâle de colère, les lèvres blanches, la jeune fille résolut de recourir à la mère Barnum dont elle était toujours l'enfant gâtée.

Immédiatement, elle alla se jeter à son cou, se fit câline, lui confia ses craintes et joua le désespoir. La mère ne songea pas à résister et appela la coupable.

— Ah çà ! petite sauvage, lui dit-elle, tu m'ennuies avec tes grands cheveux. Tu ne songes qu'à les lisser au lieu d'aller travailler. Je vais te couper ça tout de suite...

Le plafond en s'écroulant n'eût pas anéanti davantage la pauvre petite malheureuse. Elle sanglota, se

jeta aux pieds de sa mère, demanda grâce. Ce fut en vain.

Annette impassible se chauffait les pieds devant la cheminée, mais, par instants, regardait sa sœur de son œil méchant et froid.

Les ciseaux brillèrent. Reine se révolta, voulut fuir. D'une gifle, la matrone lui marbra la joue, puis elle la mit de force à genoux devant elle, l'enserra de ses jambes pour qu'elle ne bougeât plus et saisit les mèches soyeuses. L'acier mordit dedans. Cela craqua.

Pendant cinq minutes, on entendit se froisser les lames et grincer les boucles trop épaisses pour le fil des ciseaux. La victime sanglotait toujours, agenouillée au milieu des touffes dorées illuminant le sol autour d'elle. Sur ses épaules, s'arrêtant à la trame laineuse de sa robe sombre, d'autres s'enroulaient par places, et l'on eût dit, à voir ces paillettes ensoleillées, que l'enfant, par farce de gamine, venait de se vautrer dans la paille, en quelque grenier.

Quand ce fut fini, la Juive se levant, se recula de deux pas, et inconsciemment cynique, contempla son œuvre. Annette aussi s'était approchée, gouailleuse à présent, gonflant du bonheur de s'être vengée.

Et Reine demeurait à genoux, la tête perdue, sans

forces. Une grosse larme incessamment perlait à ses longs cils.

Elle ressemblait à un pauvre mouton qu'on vient de tondre et qui grelotte, les pattes ankylosées d'avoir été maintenu par son bourreau.

Comme à chacun de ses sanglots tout son corps tressautait, les ciseaux avaient marché de travers. Sa tête rase était rayée d'escaliers. Elle était presque laide.

Et, de ce jour-là, une épouvantable existence faite de vexations humiliantes, de coups et d'injures, commença pour la misérable Cendrillon.

V

ON NE MEURT PAS D'AMOUR !...

(Romance connue.)

O contagion du sujet que l'on traite ! En parlant des jeunes sœurs de notre héroïne, nous avons, en dépit de notre promesse, anticipé sur les événements. Nous aussi, nous avons, en nos précoces récits, fait œuvre prématurée ! mais que nos lecteurs nous pardonnent par considération de ce que l'exemple a de pernicieux !...

Donc c'est à Sarah, à l'unique Sarah, que nous revenons.

Trois ans se sont écoulés depuis sa sortie du théâtre Corneille. Ses ambitions se sont précisées sans s'amoindrir ; elle connaît la vie, est lasse d'avoir

souffert des hommes et des choses ; elle rêve toujours un engagement.

Et l'engagement ne vient pas !...

La comédienne désespérait. Par bonheur, la Providence qui a toujours eu un faible pour les volontés tenaces et fortes, trouva enfin que le stage de l'artiste avait été suffisamment long.

La susdite Providence se manifesta à la façon des petites causes, mais produisit de grands effets.

Voici, d'ailleurs, l'histoire de cette intervention et des événements qui la préparèrent :

Certain banquier, au nom aquatique mais espagnol, avait une maîtresse dont il voulait se défaire. Celle-ci s'étant amourachée d'un garçon d'esprit et de talent, un avocat d'avenir qui avait dissipé sa fortune en voulant mener la grande vie, il put rompre. Toutefois, voulant être agréable à la dame et ne sachant pas de quelle suprême gracieuseté clore leurs anciennes amours, il eut l'intelligente inspiration de rendre service au successeur qu'elle lui donnait. Pour ce faire, il va sans dire qu'il garda l'anonyme et que de Chesnel, — c'est le nom de l'avocat — ignora toujours de quelle façon lui tombait l'aubaine.

En effet, un matin, de Rilly, le directeur des *Fantaisies*, se trouva bombardé directeur du *Parthé-*

non, théâtre subventionné, et s'en vint proposer audit Chesnel d'être son associé. Comme on pense, l'avocat accepta; Rilly étant de ses amis, il ne se douta point que l'homme de théâtre, en lui demandant son concours, obéissait aux ordres de son commanditaire, le financier...

Le *Parthénon*, sous cette nouvelle direction, entra dans une ère de prospérité. Or, c'est à de Rilly, l'incarnation de cette Providence à laquelle nous faisions allusion plus haut, que Sarah vint offrir sa collaboration.

Et ce monstre de de Rilly se fit tirer l'oreille ! Le maladroit trouvait l'artiste trop maigre ! Par bonheur, de Chesnel eut plus de flair. Il pressentit l'avenir de la jeune femme et insista pour qu'on l'engageât. Ce qui fut fait.

La Barnum se trouva au comble de ses vœux, bien qu'on lui donnât cent cinquante francs par mois et qu'elle eût en perspective des *pannes* à jouer pendant des années ! L'essentiel était qu'elle rentrât au théâtre. Quant à ses petites affaires, ça marchait tant bien que mal. La commandite demeurait le système en vigueur et le nombre des participants finissait, à certains jours, par compenser leur insuffisance personnelle, — car les hommes les plus riches devenaient avares entre ses mains — si bien

que, dans les coulisses, Sarah, tout de suite, préconisa son mode d'opérer.

— Ce qu'il y a de curieux, disait-elle, c'est que la bande marche comme un seul homme, et que tous les huit font excellent ménage. Chacun leur jour, et jamais de querelle! Ils s'adorent entre eux et je crois, ma parole, que moi, partie, ils continueraient à se réunir dans mon salon !

Et elle ajoutait :

— Savez-vous comment j'appelle mon cénacle?... Ma ménagerie !

Le mot était doublement juste, car, parmi les commanditaires, on remarquait : MM. Mouton, Basset, Lebœuf, Renard et quelques autres, de noms d'espèce aussi animale, mais dont nous ne pouvons, sans leur enlever entièrement leur pittoresque, arranger l'état civil ainsi que nous l'avons discrètement fait pour les quatre précédents.

Cependant, le premier enthousiasme passé, la comédienne trouva sa condition trop humble. Et de Chesnel de lui relever le moral :

— Ma fille, lui répétait-il, ne désespère pas ; joue n'importe quel rôle, car l'essentiel est que tu joues. Qu'on voie toujours, et encore toujours, ton nom sur l'affiche. Le théâtre, c'est [affaire de publicité. Fais comme le chocolat X..., à force de lire sur

tous les murs de Paris, qu'il est le meilleur de tous, on l'achète !...

C'est alors que Sarah prit pour devise : *Malgré tout !...* Et, docile à ce qu'avec son instinct réel des choses théâtrales elle devinait être un excellent conseil, elle alla presque jusqu'à la figuration.

En dépit des sceptiques, il paraît que le dévouement — en l'espèce, c'est du dévouement à l'art que nous voulons parler — trouve, ici-bas, parfois, sa récompense.

La récompense de la Barnum, ce fut au bout de dix-huit mois un rôle épisodique allant à merveille à sa nature et s'adaptant très bien à ses défauts physiques. Elle le créa dans le *Roi Œdipe*. Ce fut un réel succès. Paris n'en croula point, mais enfin, à dater de ce jour, on rendit justice à la nouvelle artiste Enfin, elle connut les joies de la vedette.

Entre temps, elle avait eu le bonheur, si longtemps convoité, de conquérir quelques journalistes. La réclame tant ambitionnée vint enfin à elle, mesquine encore, mais douce à son cœur comme un premier amour.

La dite réclame ne lui valut pas seulement des satisfactions d'amour-propre. Sarah joua à la ville, ce qui ne laissa point que d'augmenter encore le nombre de ses commanditaires. Toutefois, il lui

arriva d'avoir à lutter avec certaines de ses camarades assez osées pour tenter d'entraver ses opérations de recrutement.

Un soir, étant en représentation chez madame de Millet, avec Antoinette qui venait d'obtenir, à la *Gaité*, un succès véritable, elle remarqua parmi les auditeurs un jeune clubman du nom de Terson qui la séduisit tout de suite. — Notre héroïne avait la fantaisie instantanée. — Antoinette avait, de son côté, remarqué le bel élégant, et grillait autant que sa camarade du désir de faire sa connaissance. Bientôt les deux actrices devinèrent, à se regarder, qu'elles étaient rivales et ne songèrent plus, tout en s'observant, qu'à se distancer l'une l'autre. Ce fut à qui, la première, se ferait présenter l'heureux jeune homme. On manœuvra donc en conséquence. Antoinette d'abord parut l'emporter, mais sa compagne, dès qu'elle se vit sur le point d'être distancée, eut une idée géniale :

Elle s'évanouit !

On pense si de Terson se précipita à son secours ! En un clin d'œil, il eut pris dans ses bras l'intéressante malade, puis transporté ce précieux mais léger fardeau sur le divan d'un boudoir voisin. Là, il lui prodigua les soins les plus intelligents. La comédienne, toute rose de plaisir d'avoir vaincu sa ri-

vale et de contenter son caprice, ouvrit alors ses beaux yeux et se trouva mieux bien vite.

Dès le lendemain, son sauveteur prit rang dans sa ménagerie.

On sut l'histoire au *Parthénon* et l'on s'en amusa. La Barnum, au surplus, trompettait volontiers ses bonnes fortunes et en imaginait quand elle n'en avait point. Même ses contes étaient corsés en proportion des tracas qui lui étaient survenus dans le jour. Car la dèche, l'éternelle dèche recommençait à souffler malgré le nombre des fidèles.

Une de ses plus divertissantes inventions, en ce genre, fut de récréer chaque soir ses bonnes amies des lettres passionnées qu'elle disait lui être adressées par des soupirants aussi riches que profondément épris. D'après cette prose, elle était cruelle à beaucoup de ces infortunés qui en venaient à perdre la tête et à rêver le suicide. L'un d'eux ne cessait de suivre sa voiture et elle redoutait de le voir se jeter sous les pieds des chevaux.

Comme elle revenait toujours à cette histoire, on finit par supposer qu'il y avait là dedans un grain de vérité et l'on résolut de s'assurer de la chose. Un camarade fut chargé de tout éclaircir. Or, il découvrit effectivement un homme qui galopait derrière

le coupé de Sarah en gesticulant et en criant à tue-tête.

Mais, déception ! c'était un malheureux à qui la comédienne avait fait consigner sa porte et qui la pourchassait partout, réclamant le montant de ses factures ! L'amoureux inconnu était un créancier !

Ce que le *Parthénon* entendit de rires quand le camarade fit son rapport, cela ne se peut conter. Mais la débutante ne se démonta point pour cela, d'autant plus qu'un inespéré succès vint brusquement la mettre en lumière.

On donnait, pour une soirée à bénéfice, la première représentation d'un acte en vers le *Voyageur*, œuvre d'un *jeune*. La célèbre Hagal, chargée par l'auteur de créer l'un des rôles de la pièce, demanda et obtint que Sarah jouât l'autre, celui d'un jeune trouvère italien, c'est-à-dire un travesti.

Il advint que cet acte — un petit chef-d'œuvre — sur lequel nul ne comptait, réussit merveilleusement. Du jour au lendemain, la Barnum fut enfin connue de Paris.

Sa joie se devine. Pourtant ce triomphe ne satisfit que son orgueil. Ses amis peu à peu se refroidissaient, moins las de s'entendre tous invariablement déclarer : « Tu es le second... » ou : « C'est toi seul que j'aime !... » que de se voir raillés. Vraiment ! la

belle en prenait trop à son aise, « tirait trop sur la ficelle »! Et les hôtes de la ménagerie, aigris peu à peu, cessant de se plaire ensemble, eurent des querelles jalouses. Cela amena des défections. La gêne devint misère au logis de l'artiste.

Tante Rosette, notre vieille connaissance, y avait peu à peu repris ses visites, mais à chaque fois la détresse de sa nièce la navrait. Puis, elle perdit patience. Sarah, certes, était charmante pour elle; seulement, quand elle faisait le matin cadeau d'un bibelot ou d'un chiffon à « sa bonne petite tante », elle manquait rarement, le soir, de lui envoyer emprunter cinq louis, que la moitié du temps elle oubliait de rendre.

Rosette finit par trouver que ces cadeaux lui revenaient trop cher. Elle n'abandonna pas pour cela sa jeune parente, comme l'eût fait toute autre à sa place. Les fils et les filles de Sem ont l'instinct de la famille et se serrent les coudes toujours.

Mais résolue à sortir une bonne fois la « petite » d'embarras, elle se décida — héroïsme des tantes! — à s'entremettre auprès de ses amis et connaissances en faveur de la malheureuse. Bien vite, elle lui trouva « du monde ».

A cette époque, la complaisante femme habitait la même maison qu'Anna Deslions, dont le protec-

teur était alors Marasky, richissime banquier d'Odessa, qui s'était fait une réputation dans le monde de la haute noce par ses largesses à ses maîtresses. On contait sur ses habitudes généreuses de fantastiques histoires, qui faisaient ouvrir les yeux aux débutantes.

Rosette pensa que si elle pouvait atteler un pareil personnage au char de sa nièce, elle ferait un coup de maître. Cette pensée ne lui fut pas plus tôt venue qu'elle se mit en campagne.

— Pense donc, disait-elle à Sarah, un homme qui, le jour de la fête d'Anna, lui envoie un bouquet de violettes d'un sou contenant un chèque de cinquante mille francs !!!

Les deux femmes, sur ce, échangeaient avec des yeux luisants.

Le succès de la comédienne dans le *Voyageur* facilita les opérations. Marasky lui fut présenté et fit sa cour. Sarah ne demeura cruelle que le temps juste de laisser le banquier s'enflammer. Alors commença une amusante comédie.

D'abord, la Barnum donna, suivant son mot, un « coup de balai » soigné. La commandite fut rompue, et les portes de la ménagerie ouvertes. Il s'agissait d'accaparer le financier, de lui laisser croire qu'il était seul reçu, seul aimé surtout, il s'agissait

enfin de jouer avec lui cette comédie de la passion et du désintéressement dont la jeune femme avait la spécialité. Toutefois, au dernier moment, elle fit une exception pour deux de ses « animaux », dont de Terson. A ceux-là, elle ne ferma pas sa porte. Après quoi, elle commença à tisser autour de Marasky le plus étroit des filets.

— O cher ange ! comme je t'aime !...

Et elle refusait ses présents. Est-ce qu'elle se vendait ! Ah ! les vers de son rôle là-bas, au *Parthénon*, avaient été faits pour elle ! Elle était la cigale, le trouvère bohème et tendre qui ne savent qu'aimer et que chanter !...

Marasky la regardait sans rire de son petit œil perçant et froid.

Comme toujours, l'artiste était entrée dans la peau de son rôle, se pinçant parfois les os pour s'éveiller et se demander si elle n'aimait pas réellement son Russe à force de le lui dire ! Pas plus que ses prédécesseurs, le noble étranger n'avait fait de Sarah une femme comme les autres. Et cela enrageait l'actrice ! Aussi, quinze jours ou trois semaines après avoir fait maison nette, revint-elle à ses anciens amis. Sa femme de chambre, petite personne délurée, lui rendit à cette occasion mille services, aidant à ses

escapades et s'ingéniant pour que « Monsieur » trouvât toujours Madame seule.

Puis, l'actrice avait le théâtre comme prétexte et comme asile. Sa loge lui permettait de recevoir qui bon lui semblait. Grâce à elle, les comédiens de la maison alternèrent avec les commanditaires.

Berron père et fils s'y succédaient, souvent dans la même heure — et, parfois, sans que la dame de céans, toujours orientale, eût trouvé le temps de s'isoler derrière le rideau formant le cabinet de toilette, dans un angle de la loge. Au surplus, elle ne s'en plaignait point, étant femme à goûts étranges et s'amusant fort de recevoir à quelques instants d'intervalle les hommages du père et du fils, de même qu'elle s'amusait à céder ses adorateurs à ses sœurs pour que ceux-ci fissent, comme elle disait, le tour des Barnum !

Sur ces entrefaites, le *Parthénon* donna la première représentation de l'*Enfant naturel* de Mauroude. Notre héroïne y créa un rôle, non sans gloire. Mais, le succès la blasait vite ; toujours fantasque, toujours visant l'originalité, elle ne tardait point à se fatiguer de la monotonie du spectacle.

Elle avait, en ces derniers temps, inventé un nouveau moyen de se rendre intéressante. C'était celui d'incarner les poitrinaires dont avait abusé une lit-

térature romantique mais archi démodée. A tout instant, elle avait des évanouissements de pensionnaire, à la suite desquels elle levait de véritables impôts. Peu à peu, ses anciens amis comprirent le truc, mais avec les nouveaux venus qu'elle n'avait point encore assez mis à contribution pour les lasser, la chose pouvait prendre.

Or, l'appétit vient en mangeant. Sarah se lassa de n'avoir des crises que dans sa loge avant le lever du rideau, ou pendant les entr'actes. Elle résolut donc un jour, où Maresky avait été, suivant elle, trop pingre, à tenter un grand coup. Ce soir-là, ce fut en scène qu'elle se trouva mal. On baissa la toile, et Angel, qui se trouvait en scène avec la malade, se précipita à son secours.

Plus fort encore que de Terson, l'acteur empoigna sa camarade, la coucha sur ses deux bras tendus, et l'emporta ainsi jusqu'à sa loge.

Bien que la comédienne eût conscience de sa légèreté, elle admira les biceps de son sauveur, et se reprocha, chemin faisant, de ne les avoir pas distingués plus tôt. Une douceur tendre entra en elle, tandis que les yeux mi-clos, toute pâle, défaillante et se laissant aller, elle se faisait charrier ainsi. A présent, elle se souvenait. Il était très bien cet Angel.

et il fallait être sans loisirs comme elle, pour ne pas avoir encore apprécié ce beau mâle.

Et une fois dans sa loge, quand il lui eut fait respirer des sels, quand elle eut rouvert les yeux, elle n'eut pas la force, la pauvre, de détacher ses bras frénétiquement noués au cou du comédien..

Non, elle n'en eut pas la force, « ce muscle » ayant tué la volonté. Angel, sans essuyer son blanc, poussa le verrou de la loge...

Ni Maresky, ni les commanditaires, à ce qu'il parut, ne connurent cette nouvelle fantaisie. Du reste, l'artiste y mit une exemplaire discrétion, en dehors de ses camarades du Parthénon du moins.

C'est ainsi que, certain soir de relâche, grillant de voir l'adoré, mais craignant qu'un rendez-vous dans un cabaret à la mode la compromît, elle lui demanda de l'emmener souper au restaurant de Madrid ; le bois de Boulogne, par ce glacial novembre, devait être à coup sûr moins fréquenté que les étatablissements similaires du boulevard.

Et, aussitôt dit, en route. Fouette cocher !

On arrive au Bois. On trouve maison close. On frappe.

Un garçon, deux garçons — *rari nantes !* — apparaissent.

— Madère ? Porto ? Sherry Quina ?

— Non ! un cabinet !

Un cabinet ? A sept heures et demie du soir, par cinq degrés au-dessus de zéro ! Les côtelettes des deux fonctionnaires n'en revenaient pas.

— Allons, du vif! cria Angel en aidant sa compagne emmitouflée à descendre de voiture. A vous deux, vous nous servirez bien à dîner. D'abord, allumez du feu !

Et le couple s'engagea dans un couloir obscur, navrant de solitude et d'abandon, où la gaieté morte des parties-fines anciennes n'avait laissé que poussière et tristesse sur la banale nudité des murs. Une porte s'ouvrit devant eux et ils se trouvèrent dans l'éternel *buen retiro*, à la glace rayée de noms, au divan sali.

Sous la jaune lueur de la bougie que tenait le garçon, la pièce accentuait d'une horreur morne sa mélancolie de salon à tout faire, puant moins le moisi que l'atroce ressouvenance des amours dont il avait abrité la vulgarité passagère.

L'homme essaya d'allumer le gaz, mais les becs, depuis deux mois, n'avaient point fonctionné, et le sifflement sec, parfois étranglé, que lâchaient les bouches de cuivre, empestait l'atmosphère sans qu'une lumière surgît. De grandes ombres projetées par le flambeau s'épandaient sur les murs et faisaient

de la glace où mouraient leurs tumultueuses ba-
ailles un lac sombre, reluisant, dont un fuyant
vernis laquait le noir d'encre.

Angel murmurait.

Le larbin, encore anesthésié par la surprise, s'es-
crimait, luttant avec son gaz, et, peu à peu rap-
pelé au sentiment professionnel par cette visite
insolite, monologuait machinalement, le nez sur
l'appareil :

— Purée croûton... Bisque... Potage Crécy... Lan-
gouste américaine... Écrevisses bordelaises...

— M...! hurla Sarah, qui connaissait ses clas-
siques.

Le garçon ne sourcilla pas.

— Asperges en branches... soupira-t-il.

Et il ajouta comme sortant d'un rêve :

— Si madame voulait avoir l'extrême obligeance
de me prêter une épingle, peut-être réussirais-je à
dégorger le bec...

La tragédienne lui passa une épingle à cheveux.
L'homme déboucha l'étroit canal obstrué par la
poussière, approcha sa bougie, et une flamme claire,
flambante, jaune, bleue, s'élança, irradiant de
chauds reflets l'ombre du cabinet.

Alors, le froid tomba plus vif — par contraste.

— Du feu tout de suite ! Du feu avant tout !

On l'alluma. Naturellement il ne prit point. Sarah réédita le mot de Cambronne. La cheminée n'en resta pas moins obscure.

— Madame m'excusera, dit le garçon, mais jamais personne ne vient ici, en hiver, et dame! la cheminée n'est là que pour la forme... pour garnir!

Puis, il souffla les tisons, agenouillé devant la plaque rouillée, glissant ses favoris jusque entre les chenets.

Des étincelles rougirent le creux noir et une fumée âcre, épaisse et lourde, pénétra dans le cabinet.

— Alors nous disons : potage Bisque...

— Ce que vous voudrez, fit Angel impatienté, et qui, amplement muni de cet interne calorique spécial aux jeunes gens énamourés, ne sentait pas le froid glisser sur ses épaules.

Le dîner fut épouvantable.

Toutefois, les deux amoureux ne s'en aperçurent point d'abord, tout entiers à s'essuyer les yeux. Car, ils larmoyaient et toussaient à plaisir, étranglés, suffoqués, par la fumée victorieuse.

Un moment vint où ce ne fut plus tenable. Sarah dont les beaux yeux semblaient, à force de pleurs, être « bordés d'anchois », suivant son mot, se leva

et courut à la fenêtre qu'elle ouvrit. Immédiatement un courant d'air glacial pénétra dans la pièce. La fumée lutta contre cet envahissement froid. Elle s'épaissit, se fit nuage opaque, puis se condensa autour du bec de gaz et, finalement, monta vers le plafond. On put respirer.

Pendant une minute, ce fut pour les deux dîneurs une exquise jouissance.

Mais, bientôt, la jeune femme, saisie, claqua des dents. Angel se précipita vers la croisée et la referma, mais la fumée redescendit d'un seul coup, et la cheminée se mit à en vomir de nouveaux torrents. Il dut rouvrir, puis, découragé, il vint se rasseoir près de Sarah.

— Je grelotte, cher amour, dit la comédienne, passe-moi ton pardessus...

Il obéit. Alors elle prit dans le bateau, devant elle, une crevette qu'elle suça délicatement. Au bout d'une minute, elle s'arrêta de manger, et, de nouveau, claqua des dents.

Angel dont l'amour tuait l'appétit s'était agenouillé cependant, et lui serrait la taille.

— Cher ange ! cher trésor ! m'aimes-tu ? disait-il.

— Comme j'ai froid ! répondit-elle. Tu n'as plus rien pour me couvrir?

Il quitta sa jaquette, lui en couvrit les jambes. Elle reprit une seconde crevette.

— M'aimes-tu ? répétait-il, toujours agenouillé.

— Si je t'aime ?...

Et elle se versa à boire. Mais, sans vider son verre, elle le reposa.

— Ma parole, je gèle, mon amour ! J'ai l'onglée aux pieds.

Il lui enleva ses souliers et lui entoura les chevilles avec son gilet. Ensuite, il reprit :

— M'aimes-tu réellement, bien réellement, ma Sarah ?

— Peux-tu le demander ?

Et elle se secoua dans un frisson, se pelotonna dans l'angle du dossier, trembla de nouveau. Il chercha ce dont il pourrait bien se dépouiller encore, ne trouva rien de mieux que de lui faire un collier de ses bras.

Elle daigna sourire.

— Alors, c'est sérieux ? Tu...

Il n'acheva point. Un éternuement formidable lui chauffa le crâne en lui titillant les narines.

— A tes souhaits ! flûta sa compagne en découvrant un nouveau plat.

Mais Angel voulait ne pas sentir le froid qui lui étreignait les épaules et les reins. Éperdu, se tam-

ponnant le nez de son mouchoir, il restait en bras de chemise et à la même place, embrassant sous son pardessus les genoux de l'adorée :

— Comme je suis fou de toi !...

Et les éternuements continuaient. Sarah n'avait plus froid. Elle dévorait, mise en belle humeur, et se convulsant dans un fou rire, chaque fois qu'Angel éternuait. Le malheureux maintenant parlait du nez et grelottait, les yeux rougis.

— Ma Sarah !... Atchi... Ma belle Sarah !... je t'ado... Atchi...

La comédienne mit une heure à souper.

Roméo en fut quitte pour un rhume.

Ils continuèrent leur amoureux train-train. Pourquoi se serait-elle gênée ? Marasky demeurait aveugle et sourd. La perle des amants que ce Russe ! Il croyait tout, ne discutait jamais. Pas l'ombre d'une querelle avec lui. Elle n'avait qu'à alléguer la nécessité d'une visite à sa tante, ou le doublage des répétitions pour se trouver libre.

Au fond, elle eût voulu le voir jaloux. Même, elle lui reprocha de ne pas l'être, reprise de son désir de le captiver complètement, d'inspirer une vraie passion.

— Et pourtant je t'adore ! répétait-elle. Et pourtant tu es le seul homme qui m'ait fait comprendre

l'amour, qui m'ait fait partager ses extases, le seul qui ait ému mes sens !...

Il écoutait, impassible, la musique de sa voix, se prêtait à ses enlacements félins, mais son œil demeurait froid, ou bien s'éclairait d'un subit et fugace reflet dans lequel elle essayait en vain de démêler une pensée, tremblante parfois, pour y avoir cru découvrir une ironie sceptique, ou, d'autres jours, radieuse, pour s'être imaginé y lire une joie mêlée d'orgueil.

Or, un matin, Marasky ayant déposé l'enveloppe contenant ses cent louis mensuels, au coin d'un meuble, prit son chapeau et congé.

Le soir même, en une lettre de deux lignes, il annonça qu'il ne reviendrait plus.

C'était la catastrophe. Cependant, un étonnement séchait le désespoir rageur de Sarah. Pourquoi cette fuite ? Elle mendia une explication.

Tante Rosette mise en campagne, revint navrée. Le banquier n'aimait pas le « cabotin » comme il disait. Il avait toléré les autres gens de son monde ; mais cet homme à préjugés refusait tout partage avec Angel.

La Barnum resta écrasée.

— Il savait donc tout ! Et il ne disait rien l'hypocrite !

C'était donc cela que cachait son vague regard de sphinx ?

— Mais comment ?

L'enquête commença, bien menée. Et la tragédienne apprit avec une stupéfaction, une colère et un désespoir indescriptibles, que sa confidente, c'est-à-dire sa femme de chambre, l'avait trahie !

Ce n'était pas, du reste, une de ces trahisons banales et laides, familières aux servantes impayées ou maltraitées. C'était la trahison involontaire d'une brave fille, moins... durillonnée que Sarah. Elle aimait, la pauvre, et disait tout à l'être aimé !

Et qui était cet heureux confident ? Le propre valet de chambre du banquier !

Celui-ci, tous les matins, apprenait du larbin zélé mais trop loquace, les faits et gestes de Sarah pendant le jour précédent.

A quoi tiennent pourtant les destinées des empires et les fortunes des jolies femmes ! Si Sarah avait pris une femme de chambre grêlée, ou si le valet du Russe avait été moins joli homme, la tragédienne aurait longtemps pu continuer son manège ! Mais hélas ! nul ne prévoit l'avenir ! Les Napoléon ont leur Grouchy ; les femmes, leur soubrette amoureuse ou indiscrète, et les uns et les autres trouvent leur Waterloo !

Toutefois, les premiers seuls abdiquent et croient éteinte leur étoile voilée seulement. La femme, comme la garde, ne met jamais bas les armes. Sarah était dix fois femme — à ce point de vue. Aussi lutta-t-elle. Son plan fut bientôt fait.

Ne pouvant nier, elle attribuerait ses relations avec les commanditaires, à ses besoins d'argent dont, par délicatesse, elle n'osait entretenir l'élu de son cœur. Quant à l'acteur, elle se dirait calomniée, jurerait qu'il était pour elle un simple camarade. Il lui serait facile, ce système de défense, puisque Angel n'avait jamais mis les pieds chez elle.

Et parbleu ! Marasky connaissait la *Dame aux Camélias !* Il pardonnerait à sa maîtresse besoigneuse des infidélités obligatoires, qui laissaient entier et pur, tout au fond du cœur de la pauvre femme, son immense amour ! Ne lui avait-elle pas toujours seriné sa romance : « Tu es le premier homme que... le premier homme qui... » (*air connu*) ?

Seulement pour réussir en sa revanche, pour rendre indiscutable sa démonstration, il fallait donner au fuyard une preuve archiconvaincante.

Et Sarah s'empoisonna.

Ah ! que ce fut une admirable mise en scène ! Comme ce fut supérieurement machiné ! Une lettre d'explications et d'adieux, lettre digne, courte, et, vers

la signature, débordante d'une tendresse qu'attestaient des traces de pleurs — aspersions d'un bouquet de violettes sur le papier préalablement froissé — fut envoyée au cercle de Marasky, à l'heure où il s'asseyait tous les soirs à la table de jeu. Après quoi, le personnel fut congédié, la maison mise en ordre et parée pour la mort, sans qu'un verrou pourtant fût poussé. Puis, la tragédienne revêtit son costume de trouvère dans le *Voyageur*, laissa pendre ses cheveux sur ses épaules, arrêta les pendules, alluma toutes les bougies, sema son lit de camélias et de roses, et se coucha enfin. Sur une table à son chevet, s'étalait une feuille de papier sur lequel elle avait écrit ce vers de son rôle :

Celui qui suit au ciel les oiseaux — et qui passe...

Au-dessous, une main tremblante avait tracé quelques mots :

« *Je meurs en t'aimant... Vivre sans toi m'est impossible... je te pardonne... Qu'on m'enterre avec beaucoup de fleurs et beaucoup de musique...* »

Suivaient la signature, la date et l'heure. A côté du papier, un flacon énorme — le plus grand qu'eût pu trouver le pharmacien du coin — reflétait la pâle lu-

mière des flambeaux, et son étiquette, une étiquette minuscule, évidemment décollée d'une autre fiole plus petite, portait cette inscription imprimée : *Laudanum de Sydenham*.

Marasky n'aurait pas été un... homme, si, à la lecture de la lettre de Sarah, il n'avait pas naïvement cru que « c'était arrivé ». Et à son chagrin, voire à ses remords, un grain de fatuité se mêlant comme de juste, il trouva le temps d'annoncer la nouvelle à ses amies du Cercle tout en passant son pardessus. Ce fut une traînée de poudre. La comédienne, depuis six mois était devenue une célébrité. Le Boulevard s'émut et au journal *Le Chante-clair*, on discuta la question de savoir s'il ne fallait pas faire tirer et crier une seconde édition.

Pendant ce temps, Marasky arrive chez sa victime. Un, deux, puis trois, puis cinq, puis dix médecins le suivent. Marasky commence par les supplier de « la sauver », et peu à peu, ensuite, flaire un truc, mais se tait, tout réjoui en son orgueil masculin de la flatteuse réputation que va lui faire le suicide du célèbre trouvère florentin, de l'étoile adorée, morte d'amour pour lui. Cependant les médecins s'empressent. Sarah, qui n'a bu que quelques gouttes de laudanum, se laisse bravement droguer, et, vers trois heures du matin, la Faculté la déclare hors de

péril. Marasky emballé — une fois n'est pas coutume ! — promet alors à l'Esculape arrivé le premier, de demander pour lui à son ambassadeur une décoration à joli ruban. Les autres docteurs font un nez. Tous s'éloignent. Le couple reste seul.

Le lendemain, ce fut un tapage. Les journaux ne parlaient que du suicide de la « pauvre Sarah ». A la Bourse, les transactions mollirent, et, autour de la corbeille, il se forma une légende. Le *Chante-clair* s'excusa dans son Premier-Paris de ce qu'un accident de machine l'eût empêché de faire paraître un supplément, et si de Villemessant trouva qu' « elle était bien bonne », il s'abstint de le dire dans le *Figaro*. Bref, ce fut une de ces réclames comme Jarrett et tous les impresarios de la libre Amérique n'en avaient pas encore obtenu. Bien entendu, le *Parthénon* fit relâche.

Marasky rayonnait donc ; or, ce matin-là, son valet de chambre fut plus bavard que d'ordinaire : le Russe ne retourna chez Sarah que le soir.

Pourtant il hésitait. La comédie lui était à présent connue, qu'allait-il faire ? Son œil, en considérant la malade — malade à force de contrepoisons — reprit sa dure froideur. Mais, le bruit mené autour du prétendu suicide continuant, il résolut d'attendre, avant de se décider. D'ailleurs, l'artiste était

charmante ainsi dans son rôle de mourante, et il aurait faibli alors même que son orgueil n'eût pas été chatouillé par le retentissement de cet événement dont il était cause. Comme elle était câline, aimante et tendre ! Jamais il ne trouverait pareille maîtresse !...

Il attendit.

Sarah attendait aussi. Et quoi ? son amant demeurait aussi froid, aussi sceptique ? Avoir absorbé autant de vomitifs pour que ce pingre-là ne trouvât pas un élan de cœur auprès d'elle ? pour qu'il n'eût pas l'idée d'activer sa guérison par un des fameux bouquets de violettes dont il bombardait jadis Anna Deslions ? Ah bien, zut alors ! La colère la prit, après le découragement ; et la colère ne tomba que sous la rosée bienfaisante des articles attendris dont la gratifiaient les journaux. Vingt-quatre heures de lit lui suffisaient. Elle ne songea plus qu'au triomphe de sa réapparition au théâtre. De Rilly vint lui dire que ses bureaux de location étaient assiégés, et contente tout au moins d'avoir obtenu le réimmatriculement du Russe, elle se leva.

Quarante-huit heures après son empoisonnement, elle faisait sa rentrée dans le *Voyageur*. A la chute du rideau, grisé de bravos, elle soupait avec Angel.

Marasky ne lui pardonna pas ce prompt retour au

11

théâtre, retour qui détruisait ses doutes s'il lui en restait, et coupait court, trop court à sa gloire. Une dépêche de sa succursale de Russie changea ses projets. La Providence lui fournissait une vengeance.

Quinze jours après le rétablissement de la tragédienne, le financier s'embarquait à Marseille. Une lettre expliqua à Sarah la disparition de son protecteur. Elle découvrit en même temps que l'ingrat avait filé sans lui laisser un sou, sans même payer le mois commencé !

— On ne ferait pas cela, hurla-t-elle, à un loueur de voitures !... Oh ! le sale muffe !.,.

DE L'INFLUENCE D'UN FEU SUR LES FEUX DE THÉATRE
ET SUR CEUX DES SPECTATEURS

Si, dans les présents *Mémoires*, l'historiographe de Sarah Barnum est condamné fatalement à violer la sacro-règle des trois unités, ce n'est point une raison pour qu'elle néglige certains petits côtés de la vie de son héroïne.

Comme les gamins lâchés dans un magasin de jouets, nous n'avons, au milieu de nos documents et de nos souvenirs, que l'embarras du choix. Jusqu'ici, nous avons pris à brassées, au hasard, mais, toujours comme lesdits gamins, en faisant la part belle aux choses voyantes. Certains épisodes ont reçu des développements que les gens de l'art ne manqueront pas de trouver exagérés, mais qui, —

cela ne coûte rien de l'espérer, — trouveront grâce peut-être devant le benoît lecteur...

Maintenant, il serait temps peut-être d'ouvrir une parenthèse pour étudier certains détails, par exemple, le développement des goûts artistiques chez notre ex-empoisonnée. Personne, ne dit mot? La parenthèse est ouverte.

Elle sera courte, d'ailleurs.

C'était au lendemain du succès du *Voyageur*. Sarah reçoit une mignonne statuette qui, pour ne pas être un chef-d'œuvre, n'en était pas moins « gentille », « *comme dirait un « bourgeois »* — style du *Chat noir* (cabaret Louis XIII et journal humoristique).

La dite statuette représentait l'artiste dans son costume romantique de trouvère napolitain. Elle était signée Moulin Mathias.

Pour peu ressemblante que la Barnum se trouvât, elle ne pouvait moins faire qu'en remercier l'auteur.

Et la tragédienne, au lieu de se borner à lui adresser une carte de visite, voulut aller lui exprimer de vive voix sa gratitude. Étant donné que M. Mathias demeurait boulevard Rochechouart, c'est-à-dire à une incommensurable distance de l'Odéon, le procédé était plus que courtois. Cette visite à Mont-

martre fut d'ailleurs un événement. On en parle encore au *Chat noir*, — c'est du cabaret et non du journal qu'il s'agit cette fois, — les jours où Henri Pille se lasse de taquiner Rollinat sous l'œil blanc de cet artiste exquis et original qui a nom Willette. En ces temps reculés, pour tout dire, on n'avait jamais vu dans les ateliers sis entre le cirque Fernando et l'Élysée-Montmartre, que des modèles vulgaires et des figurantes du théâtre des Batignolles. Adoncques, l'arrivée de l'actrice à la mode produisit sensation.

Elle était charmante d'ailleurs, la comédienne. Rêvant déjà à cette époque d'atteler les artistes à son char, elle avait voulu conquérir, s'était faite irrésistible. Savamment habillée, elle semblait grassouillette. Originale autant que belle. En effet, elle lançait alors ces costumes de la maison..., dont la nervosité soyeuse — qu'on nous passe la métaphore — le *chic* ultra-parisien et l'élégance aux prix abordables ne devaient pas tarder à révolutionner la toilette féminine et la peinture de genre. Mais comme le naturel reprend toujours le dessus, la Barnum gâta l'effet de son costume et la gracieuseté de sa démarche par ce mot :

— C'est moi que vous avez voulu représenter, monsieur? Ah bien vrai! c'est ça la sculpture?

11.

Mais je vais m'y mettre. alors, je ne fer mal!

De ce jour, elle devint en effet l'élève de Moulin. Elle eut son atelier aux Batignolles.

Sur ce, revenons à notre pauvre héroïne que nous avons laissée, lâchée par Marasky, se lamentant comme Agar chassée au désert.

— Vingînce! cria-t-elle, quand elle eut assez détrempé de ses larmes le paquet de reconnaissances du Mont-de-Piété qui, pour l'instant, composait son unique fortune.

Or, pour se venger, on doit, comme pour toute chose, posséder quelques bribes de cet or dénommé nerf de la guerre, parce qu'il faut se battre avec la guigne afin de le conquérir et parce que nécessaire aux jours de bataille, il est indispensable en temps de paix.

Sarah le comprit et fit appel aux anciens hôtes de sa ménagerie que son pseudo-suicide avait ramenés. Ils se cotisèrent et elle partit à Bade.

Reçue au pays de la roulette par son amie Pigeonnier, la Barnum se mit immédiatement à la recherche d'un beau garçon appelé Basileus, qui était l'ami intime et le compatriote du banquier fuyard. Enamourer ce gentleman étranger lui fut besogne facile. Les gens du Nord s'embrasent mieux que les

gens du Midi. Ceux-ci sont blasés sur toute chaleur, ceux-là ont un incessant besoin d'amasser du calorique.

Basileus en amassa tant, qu'il eût refroidi toute autre femme !

Mais cette vengeance, douce, si elle apaisa Sarah ne l'enrichit point, et, lorsque, sur ses instances, l'ami intime de Marasky eut informé tout Odessa de sa bonne fortune, elle songea à tirer autre chose de son voyage à Bade.

Justement, on parlait beaucoup de l'arrivée « en ce riant séjour », de certains princes français qui, exilés de la mère-patrie et partant chers aux ennemis du régime impérial, se promenaient de par le monde, en portant comme le sage antique... toute leur fortune avec eux.

L'actrice, qui avait toujours aimé la marine, jeta son dévolu sur le loup de mer de cette royale bande, le prince de J...

Mais la malechance était sur elle : le prince lui fut... *soufflé* par Mathilde Rohan, — une artiste dont l'inépuisable esprit alimente encore aujourd'hui une armée d'échotiers.

C'est ainsi que Sarah ne put passer à l'opposition ! Bien des fidélités politiques dont s'émerveille le vulgaire ont de semblables causes.

Sans doute pour oublier son échec, et les autres princes se trouvant accaparés, la comédienne alors commença dans Bade une vie tapageuse, dont le Kursaal ne fut pas seul troublé. A l'*Hôtel Stéphanie*, on en sut quelque chose, la voyageuse y ayant mené un train si bruyant, qu'on dut la prier de déguerpir.

Ce fut un scandale. La coupable le comprit, et pour ne pas avouer son renvoi, en cherchant un caravansérail plus hospitalier, elle reprit le chemin de la France.

Pas brillante la rentrée du troubadour du *Voyageur*! Sa dèche était effrayante ; chaque jour l'augmentait. Et pas moyen de recourir aux commanditaires anciens. Ils étaient tous aux eaux. Paris était vide. Sarah ne savait plus qu'imaginer. Les huissiers lui signifièrent la vente de ses meubles.

Alors, un beau matin, les journaux publièrent le *fait divers* suivant :

« *Mademoiselle Sarah Barnum, en rentrant hier, chez elle, au numéro..., de la rue Berlioz, a eu la désagréable surprise de voir son logis envahi par les pompiers. En l'absence de la jeune artiste, un incendie, dont les causes demeurent inconnues, mais qui doit être vraisemblablement attribué à la maladresse d'un domestique, avait éclaté dans l'appartement de la comé-*

dienne et, avant que les secours eussent pu être organisés, avait dévoré le mobilier.

» *Les pompiers ont dû se borner à préserver les autres étages et à noyer d'eau les tapis calcinés. Les dégâts sont évalués à une somme de... mais sont heureusement couverts par une assurance.*

» *Le désespoir de mademoiselle Barnum en présence de ce désastre ne se peut dire... »*

Le lendemain, les mêmes journaux annonçaient que la Compagnie d'Assurances refusait de payer, le contrat ayant, par une malheureuse fatalité, expiré justement la veille du sinistre. Sarah apprit ainsi qu'on ne saurait jamais trop tôt renouveler sa police !

Pour comble de malheur, le propriétaire de l'immeuble lui réclama une indemnité, et les créanciers loin de plaindre son sort, en arrivèrent à l'hydrophobie.

Un garni reçut l'infortunée, et cette fois, elle perdit courage. Sans argent, harcelée de toutes parts, elle n'eut que la ressource de télégraphier son désastre à son amie Pigeonnier, toujours à Bade.

Celle-ci fut navrée. Le jeu l'avait fort éprouvée, mais le cœur serré à l'idée de ce qu'endurait sa ca-

marade, elle n'hésita pas et prit le train pour Paris. A peine débarquée, elle courut au Mont-de-Piété, engagea ses bijoux et Sarah fut sauvée.

Cela ne lui rendit pas sa gaieté bohème, son insouciance ricanante de jadis. Une impatience l'avait prise. A la fin, c'était trop bête de ne jamais arriver à sortir de la misère ou d'une médiocrité peut-être plus intolérable encore !

La jeune femme qui, tout en ne reconnaissant du talent à personne, tolérait le succès de ses camarades à leurs divers théâtres, se sentait folle de jalousie à voir les mêmes camarades trouver la fortune dans les hommages de leurs admirateurs. Ce n'était pas assez qu'elles obtinssent des bravos, ces amies qu'elle jugeait à peine digne de la doubler : il fallait encore qu'elles trouvassent sans peine ce luxe, ce comfort, cette haute vie, objet de tous ses vains souhaits !

Avoir autant de talent, être à présent connue, posséder quelque beauté, et rester en route : c'était idiot !

Comme elle réfléchissait à ces choses, de Chesnel vint lui remonter le moral.

Il aimait beaucoup, mais beaucoup, sa pensionnaire, ce bon de Chesnel ! Il en était fier d'abord. Il l'appelait : « son étoile », rappelant à tout propos

qu'il l'avait découverte et que, flairant en elle une artiste de grande race, il avait forcé la main à de Rilly pour qu'il l'engageât. Aussi, ce modèle des directeurs, navré de l'infortune de son idole, venait-il lui offrir une représentation à bénéfice qui la remettrait à flot. Il chaufferait la presse et ferait une soirée comme on n'en avait jamais vu.

Sarah, naturellement, accepta et, tout de suite, se mit en campagne afin d'organiser un spectacle sans pareil. De Chesnel, lui, se prodigua, battit tout Paris, ne recula devant aucune démarche et réussit à réaliser un merveilleux programme. Le *clou* en était un morceau chanté par la Ratty, l'incomparable cantatrice qui, jusque-là, n'avait jamais consenti à paraître dans aucune représentation à bénéfice, et encore moins à lancer ses audacieuses vocalises sur une scène dramatique.

Donc, ce fut un événement. Les boulevardiers se demandèrent par quel sortilège Sarah avait bien pu obtenir ce concours dont nul n'aurait osé rêver la faveur. L'histoire était simple :

La diva avait épousé le marquis de Maulx, qui jadis avait pris rang parmi les commanditaires de la comédienne, mais avait quitté la Ménagerie, cyniquement, sans payer sa cotisation. La victime de ce procédé avait bien songé alors à l'affichage, réglé

comme dans les cercles, mais, avec la réflexion, elle avait remis sa vengeance à plus tard !

Pour son bénéfice, elle se rappela fort à propos cette créance, et *somma* le marquis de payer sa dette, en obtenant de sa femme, qu'elle consentît à venir gazouiller au *Parthénon*.

Le marquis se reconnut coupable, céda, et décida sa célèbre moitié. Ce qui inspira ce mot à la bénéficiaire :

— Je les ai fait chanter tous les deux !...

De Chesnel n'oublia rien. Il ne fallait pas que les créanciers pussent faire opposition sur la recette : on ne marqua pas de prix sur les billets. Chaque spectateur les paya autant qu'il lui plut. Ce fut une sorte de souscription publique !

Et le travail du placement commença, aidé par une réclame monstre. La presse donnait avec vigueur. Partout on répétait :

— Cette pauvre Barnum ! L'incendie ne lui a rien laissé, mais là : rien !

Des âmes sensibles y allaient de leur petite larme, et il fut avéré que le sinistre de la rue Berlioz avait dévoré une fortune. Les billets s'enlevèrent, payés très cher.

Un riche Péruvien, M. Lope de Vega, prit trois loges et en donna trois mille francs. Aussi, le grand

jour venu, ne restait-il pas un strapontin et Sarah avait empoché une recette alors sans précédents : trente-trois mille francs !

La représentation fut splendide. A côté de la Ratty, toutes les célébrités théâtrales défilèrent et, l'héroïne de la fête fut très acclamée. Son bonheur était sans mélanges. Mais ce qui lui mettait le plus de joie au cœur, c'était de voir réunis pour la circonstance tous ses fidèles d'autrefois, tous ses vieux amis. Les bons commanditaires, en effet, pris à la fois de remords au souvenir de leur lâchage, de leur pingrerie, et de pitié, à voir la détresse de leur ex-dompteuse, s'étaient disputé les places. Le ban et l'arrière-ban de cette milice occupaient une forte partie de la salle ; ils applaudissaient comme un seul homme, intimement flattés, au fond, du succès de leur ancienne hôtesse.

La Barnum s'amusa comme une petite folle à les regarder et à les compter par les trous de la toile. Elle disait à une camarade :

— Ils y sont tous !... S'ils croient s'acquitter, ils se mettent rien le doigt dans l'œil !... Mais regarde-les donc ! Hein ? Si j'ai des bottes de créanciers, j'ai encore plus de débiteurs !

Et l'amie de répondre :

— Un orchestre de lapins, quoi !

La guigne était donc conjurée — au moins pour un temps. Sarah, d'ailleurs, avait fait enfin une bonne prise. Le banquier Jacques Consterney s'était déclaré son adorateur, et la comédienne avait arrêté, rue d'Italie, un bel appartement, prudemment loué au nom de sa seconde tante. Elle allait donc pouvoir quitter son garni !

Cependant, si elle eût été moins oublieuse, moins hantée par ses rêves ambitieux, elle aurait donné un regret à cet humble logis. Car, le premier moment de dépit passé, la fille de bohème y avait passé de joyeuses heures.

Angel, lui, ne l'oublia pas. Et pour cause. Au surplus, voici l'un des plus intéressants souvenirs qu'il en emporta :

Le banquier Consterney, s'effrayant des appétits de la Barnum et des projets qu'elle faisait pour son installation, rue d'Italie, avait senti ses instincts de juif refroidir son amour. Sa cour avait molli. Il attendrait, pensait-il, pour pénétrer au cœur de la place et s'y installer, que la représentation à bénéfice ait eu lieu, car son montant, employé par l'artiste à ses fantaisies, allégerait d'autant ses charges qu'il supposait devoir être très lourdes.

Mais la fine mouche devina son calcul, et voulant avoir le banquier pieds et poings liés, elle en-

leva à celle de ses amies qui lui avait rendu le plus de services, à elle et aux siens, — naturellement, — son seigneur et maître, le duc de Niño Fernandez, riche hidalgo et diplomate. Après quoi, elle usa, vis-à-vis du banquier, de ses ordinaires stratagèmes, eut l'air de lui sacrifier le duc... et l'homme d'affaires *roulé* céda.

Il resta toutefois quelques jours à se livrer, et, pendant ce temps, l'Espagnol vint présenter tous les soirs ses hommages à Sarah. Il y mettait malheureusement quelque lenteur, et le pauvre Angel s'en désespérait.

Pendant les visites du diplomate, il se tenait, silencieux, impatient et humilié, dans le cabinet voisin, où dormait Reine qui, de plus en plus maltraitée chez sa mère, s'était réfugiée chez sa grande sœur. Le réduit n'avait pour meuble que le lit et le pauvre garçon devait demeurer debout.

Une nuit qu'il était là, et que, fatigué de rester sur ses jambes, il s'était assis sur le pied de la couchette et n'osait faire de bruit, la petite Reine, la tête appuyée sur son coude, profita du clair de lune blanchissant la chambre et regarda le jeune homme non sans plaisir. Il ne s'en aperçut pas, furieux d'attendre plus que d'ordinaire.

Car le temps fuyait sans que Sarah parût. Que

faisait-elle donc ? Le duc allait-il passer la nuit chez elle ? Pourtant, elle était assez adroite pour s'en débarrasser rapidement, si elle voulait s'en donner la peine ! Il rageait.

Et les minutes succédaient aux minutes, les demi-heures aux demi-heures, les heures aux heures, et la porte ne s'ouvrait pas, et l'on n'entendait toujours pas partir le duc, et Reine ne cessait point de regarder son compagnon.

Un bruit de sièges remués, un battement de portes étaient bien parvenus jusqu'au cabinet, mais le prisonnier craignait de s'être trompé et demeurait immobile, Sarah lui ayant bien recommandé d'attendre qu'elle l'appelât.

La fillette elle-même finit par n'y rien comprendre.

— C'est drôle ! chuchota-t-elle.

— Oui, joliment drôle ! bougonna le comédien.

Alors, comme trois heures du matin sonnaient, Reine céda à la pitié.

— Ce n'est pas possible, fit-elle ; il doit y avoir quelque chose... Voulez-vous que j'aille voir ? J'entrerai sous prétexte que j'ai soif et que je ne trouve ni allumettes, ni carafe...

Il consentit, tout heureux.

Et elle se leva, rougissant d'être vue en chemise

par ce beau garçon dont les yeux la troublaient. Bien vite, elle se glissa chez sa sœur :

— Sarah !... Dis, Sarah ? As-tu des allumettes chez toi ?...

Sarah ne répondit pas ; la chambre était noire comme un four.

La petite eut peur, puis, s'armant de courage, elle alla à tâtons vers le lit, sentit le corps de sa sœur sous les couvertures et le toucha.

— Hein ? quoi ?... qu'est-ce qu'il y a ?...

Et la comédienne éveillée, surgit des couvertures, prit une boîte sur sa table de nuit et frotta une allumette.

Reine poussa un cri : sa sœur était seule !

— Eh bien, qu'est-ce qui te prend ?... dit la Barnum. Couche-toi vite... Tu aurais bien pu venir sans me réveiller !...

Elle lui faisait une place près d'elle.

Mais la fillette interloquée, stupéfaite, demeurait immobile.

— Et le duc ? balbutia-t-elle.

— Le duc ?... le duc ?... Tu croyais qu'il était encore là ? Ah ben oui ! Il y a trois heures qu'il a filé !... Allons, hop, couche-toi que j'éteigne !

La jeune fille eut un nouveau cri, — d'indignation cette fois.

— Et Angel?

Sarah fit un saut de carpe.

— Ah! qu'elle est bonne! qu'elle est bonne!...

Ensuite, elle se mit à rire follement, se roulant sur le lit dans un accès de gaieté qui n'en finissait plus. Et quand elle put reparler, haletante encore de son rire :

— Ah! qu'elle est bonne! exclama-t-elle, je l'avais oublié!

Son accès recommença plus fort. Elle riait encore cinq minutes après, aux bras d'Angel décontenancé; elle riait, n'en pouvant plus...

Et, pendant ce temps, Reine revenue dans son petit lit, la tête enfouie dans ses oreillers, pleurait à chaudes larmes, songeant qu'Angel était beau, qu'elle l'aimait et qu'il était à sa sœur, — à sa sœur qui, ayant ce bonheur de l'avoir, l'oubliait!

Cette véridique histoire ne serait pas complète, si nous n'en disions pas l'épilogue. Épilogue moral, du reste, et prouvant bien qu'il existe encore une Providence s'intéressant aux choses d'ici-bas.

Le voici :

Être duc et millionnaire ne signifie pas qu'on soit aillant en amour. Sarah Barnum en fit l'expérience, cinq tentatives du noble hidalgo étant restées infructueuses. Le diplomate, confus, renonça à les renou-

veler et remplaça ses visites à la comédienne par de fortifiantes séances d'hydrothérapie. Mais, voulant témoigner à sa maîtresse *in partibus* combien il appréciait tout ce qu'elle avait fait pour l'aider en ses efforts, il lui envoya un beau service à thé en argent.

L'artiste aurait sans doute préféré un chèque, mais le service avec ses fines ciselures était un cadeau si princier qu'elle se résigna.

Or, il advint, peu de temps après, que, se trouvant sans le sou, elle dut faire porter son cadeau au Mont-de-Piété...

Horreur ! le service était en ruolz ! ! ! Angel était vengé !

Nous arrivons maintenant à une plus calme période de la vie de notre héroïne. Installée rue d'Italie, mais non avec le luxe que, toujours, elle rêve, et qu'elle envie chez ses camarades, la tragédienne demeure la même fantasque créature, égoïste, orgueilleuse et froide. Plus que jamais assoiffée de réclame, elle la mendie avec autant d'ardeur persévérante qu'elle en met à rechercher un homme capable d'éveiller ses sens. Elle a pour tous des caprices, mais n'est contente d'aucun. Étrangement complexe, elle est jugée de dix façons différentes, elle-même ne se connaît pas bien. Une gêne

continuelle, moins due à ses fantaisies qu'à son manque d'ordre, rend son humeur plus mobile que jamais. Elle est froidement corrompue, vicieuse par habitude, méchante par goût, âpre au gain par instinct, gâcheuse par paresse et désir de jeter de la poudre aux yeux, envieuse par tempérament, mais elle demeure artiste, et n'aimant rien au monde, elle adore son métier. Au fond, pour la peindre comme elle est à cette époque, elle est une femme artificielle, une toquée lucide, très lucide, et le trait saillant de son caractère est son joyeux scepticisme. Elle se f...iche de tout. Sans qu'elle ait médité, elle devine que la puissance gît dans le formel mépris des hommes et des choses. Elle raille quiconque l'approche, et sa raillerie est terrible, n'épargnant pas plus ses amis que ses ennemis, — au contraire. Elle se brouille avec tout le monde, mais est si charmante, si captivante que sa maison ne désemplit pas, qu'on la porte aux nues autant qu'on la déteste, et son féroce égoïsme, ses mauvais tours qui devraient la perdre, la font redoutable, puis influente.

La jalousie, de tous les mauvais sentiments féminins, était cependant peut-être le plus ancré chez elle. Elle se montrait jalouse de toutes ses camarades, jalouse même de ses sœurs.

Quelque temps après la représentation donnée à

son bénéfice, elle rencontra chez une amie Lope de Vega, ce riche Péruvien qui avait payé trois mille francs ses trois loges.

Ce millionnaire exotique était communément appelé « le fusillé ». Il devait ce surnom à une cicatrice qu'on lui voyait au front et qu'on attribuait à une balle de revolver. Ce gentleman était grand joueur, et certain jour, racontait-on, un ponte qui trouvait trop fréquents ses abattages de huit et de neuf au baccarat l'avait ainsi marqué... pour le reconnaître à l'avenir dans tous les tripots.

Il va sans dire que cette histoire, sur l'authenticité de laquelle nul n'était et n'est encore bien fixé, se passait de l'autre côté de l'Atlantique !

Le fusillé fréquenta chez la Barnum, y vit Reine qui lui plut et dont il voulut aussitôt faire sa maîtresse. La jeune fille avait alors quatorze ou quinze ans; et, foncièrement corrompue par les exemples qui l'avaient toujours entourée, n'en était pas moins restée aimante et bonne. Charmante avec cela. L'Hispano-Américain rêva d'être le premier amant de cette enfant, et, son désir grandissant chaque jour, il ne tarda pas à proposer le plus odieux des marchés. Il offrit de cette virginité quarante mille francs...

Sarah bondit dans l'affolement de sa jalousie.

Quarante mille francs à cette gamine ! !.! Volontiers, elle eût étranglé Lope qui, entre l'actrice célèbre, entre la femme et l'enfant, choisissait celle-ci, lorsqu'il pouvait d'un trait de plume sur une carte de visite enrichir l'autre et en tirer au moins honneur.

Et, dans sa colère, elle jeta sa sœur dans les bras de Charisson, un homme du monde au dehors, une brute au dedans. D'épouvantables histoires couraient sur son compte. Ce fut ce Tunisien de Champs-Élysées qui s'empara de la pauvre mignonne, ce fut à ce personnage aux inavouables mœurs qu'échut la pauvre petite Reine !...

Elle sortit d'entre ses bras plus atrocement navrée qu'elle ne l'avait été le jour où la mère Barnum avait coupé ses boucles blondes. Ils avaient repoussé plus longs et plus soyeux ses doux cheveux de soleil, mais elle ne refleurirait jamais la fleurette Illusion, qu'en ses jours de plus mortelle tristesse Cendrillon avait cru voir pousser sur ce fumier qui a toujours été la Vie pour elle...

Brouillée avec sa mère, ne pouvant plus rester sous le toit de sa sœur, la jeune fille qui n'avait pas quinze ans, mais que la douleur plus que la précocité de sa race avait déjà faite femme, s'enfuit avec ses quelques pauvres nippes. Un garni de la rue Neuve-des-Mathurins abrita cette enfance violée, ce

cœur meurtri, cette pauvre âme sans conscience.

Que faire, sinon se vendre comme toutes l'avaient fait autour d'elle ? L'ignoble Charisson ne lui avait point payé sa passivité de mouton qu'on égorge, mais libre maintenant, elle serait sans doute plus heureuse. Ses sœurs n'avaient-elles pas réussi ? Jeanne, à son âge, n'avait-elle pas trouvé les moyens de vivre ?...

La nécessité comme aussi cette absence de sens moral qui caractérisait tous les Barnum, ne lui permettait pas, du reste, d'hésiter. Et elle essaya sans que son joli visage, pâli par la souffrance, eût une rougeur. La pauvre ! Elle faisait ce qu'on lui avait appris.

Mais elle le faisait mal : elle ne savait pas. Le vice est moins une habitude qu'un art. Et la malheureuse connut toutes les misères...

Un jour arriva où, lasse, désespérée, mourant de faim, elle renonça à la lutte. Son petit cœur creva, puis, après de longs sanglots, une morne résignation lui vint. Elle allait en finir, s'en aller loin, bien loin, voir s'il n'était pas un monde où les petites filles pouvaient être heureuses, ne plus recevoir de coups et d'injures, jouer dans de grands jardins avec des camarades qui auraient les yeux d'Angel et qui embrasseraient leurs petites amies, sans leur fair

du mal, sans les insulter. C'était trop triste la vie : il valait mieux être morte !

Elle se procura un pistolet, s'étendit sur le lit banal où ses nuits avaient tant pleuré, puis elle défit son corsage, chercha la place de son cœur. Sa main défaillait et sur sa poitrine non encore formée, sur la gracilité de ses seins, le canon de l'arme tremblait, promenant son contact froid. Elle frissonna, chercha à qui, avant de tirer, elle pourrait adresser un adieu mental, un regret, et ne trouvant personne, de nouveau elle sanglota. Une révolte de sa chair qui voulait vivre, une instinctive peur la secouèrent. Elle se débattit, se couvrant la figure de son coude, comme elle le faisait jadis, quand sa mère courait sur elle le bras levé, — puis elle pressa la détente...

Au bruit de la détonation, des voisins accoururent. Par bonheur, Cendrillon n'était pas morte. Le pistolet mal assuré avait dévié et la balle passant par-dessus le sein et l'épaule avait traversé sa main gauche.

On avertit Sarah. Ce suicide ayant fait quelque bruit dans son monde, elle recueillit de nouveau sa sœur chez elle. L'amour-propre suppléa à la bonté et petite Reine guérit.

Deux jours après, rue d'Italie, nul ne pensait plus à cette aventure, et Sarah moins encore que les

autres. On avait bien autre chose à faire d'abord ! Ne fût-ce que rire.

Car on menait vie joyeuse. La Barnum n'était plus la jeune fille facile à abattre que nous avons vue dans les premiers chapitres. Se... moquant de tout, comme nous l'avons dit plus haut, elle jouait la comédie mieux encore à la ville qu'à la scène. Ses hôtes étaient ses victimes ; nous ne disons rien de ses courtisans.

Pourtant Jacques Consterney lui demeurait fidèle, se consolant de n'être point payé de retour, lorsqu'elle lui tapotait les joues en lui disant de sa voix harmonieuse :

— Qui est le bon chéri à Sarah ?... C'est Jacquot !

Toutefois, le banquier demeurait intraitable sur le chapitre argent. Ses deux cents louis de pension mensuelle une fois donnés, il refusait tous autres subsides. Alors, l'imagination de la comédienne se donnait carrière. Elle composait un rôle et le jouait à ravir. Sa dernière incarnation fut celle de la poitrinaire dernière période.

Jusque-là, elle n'avait eu que des évanouissements, des indispositions feintes, tout un appareil de langueur maladive, mais sans mal bien précis. Devant un refus de « Jacquot » las de payer, elle inventa mieux.

Un jour, en entrant chez l'artiste, une amie la trouva étendue sur le dos au milieu des coussins épars d'un divan. La Barnum frissonnait et tenait contre sa bouche un mouchoir taché de sang.

Près d'elle Consterney essayait de la consoler, mais sa face contractée disait que le banquier, pour l'heure, ne volait pas son nom.

La nouvelle venue, du reste, fut prise comme lui à cette mise en scène :

— Mais qu'y a-t-il donc ? Qu'as-tu ? demanda-t-elle tout effrayée.

— Il y a, soupira Sarah, d'une voix faible comme un souffle... il y a que je suis perdue... Tiens, vois !

Et elle montrait son mouchoir sanglant, avec un geste à la Marguerite Gautier !

Le banquier, alors, essaya de nouveau de la rassurer, et, pour la consoler, promit de payer la dette qui la tourmentait. Puis, il partit — la maladie de sa maîtresse ne pouvait lui faire oublier l'heure de la Bourse.

Dès qu'il eut fermé la porte, ce phénomène se passa : la Barnum se ramassa sur ses membres comme sur des ressorts, sauta en l'air, vira comme une crêpe au-dessus de la poêle, et retomba — sur le ventre cette fois.

Et elle riait ! et elle riait ! Et son éternel « Oh ! qu'elle est bonne !... » coupait seul les fusées de son rire.

— M'expliqueras-tu ?... lui dit son amie stupéfaite.

— Tiens, regarde ! fit la comédienne ; et elle lui montra au milieu de la boule que formait son mouchoir une fine épingle avec laquelle elle se piquait les gencives.

— Tu vois, ajouta-t-elle, c'est bien simple, on se pique comme ça ; on aspire, toujours comme ça, et, après quelques succions, on a assez de sang dans la bouche pour pouvoir le rejeter dans son mouchoir ! Ça n'est pas plus malin !

Et son rire résonna plus aigu.

Maintenant, à tout avouer, Consterney méritait par sa naïveté qu'on le bernât ainsi. Il était « commode ».

Une après-midi qu'il s'éternisait chez elle, Sarah qui grillait du désir d'être libre, dit à l'oreille, à une camarade assise à ses côtés :

— Tu vas voir comme je vais m'en débarrasser !

Sur ce, elle se tourne vers le banquier et commence :

— Dis donc, mon Jacquot, est-ce que tu ne vas pas bientôt f... le camp ?

— Tu as donc bien hâte de me voir filer? répondit le financier. Que t'ai-je encore fait?

— Mais rien, mon chéri, seulement j'ai un rendez-vous pressé... Figure-toi, que depuis une heure je devrais être partie!... Tu es là à te caresser les favoris, à me faire perdre mon temps, et tu ne te doutes pas qu'il y a dans un fiacre, au coin du boulevard Haussmann, un bon jeune homme qui m'adore et qui m'attend!... Et s'il a perdu patience? s'il est parti? moi qui meurs d'envie de l'embrasser! Allons, mon Jacquot, file vite. Voilà que j'ai mis mon chapeau et mes gants...

Consterney se leva, riant aux larmes. Il baisa la main de sa maîtresse et salua son amie en lui disant:

— Comme elle est drôle! hein?

Et il clignait de l'œil en montrant Sarah, avec un gros rire d'homme heureux.

Puis il s'en alla.

Cependant l'amie, gagnée par la gaieté de cet amant satisfait, se tordait les côtes à son tour. Mais la comédienne la prit par la main:

— Allons viens vite!

Elle l'entraînait dehors. Au coin du boulevard, elle lui montra un flacre. A la portière, le bon jeune homme annoncé, Charles Rochey, lui faisait des signes.

— Eh bien ! s'écria l'artiste, est-ce que j'ai menti ?

Chaque jour, c'était une histoire aussi joyeuse. Le défilé incessant des amis, des courtisans fournissait à la comédienne mille prétextes à folies dont les victimes riaient, mais moins franchement que Consterney. Il fallait à Sarah une cible, et il lui en fallait une tous les quarts d'heure. Le dernier invité sorti du salon semblait toujours le plus malmené, la Barnum qui l'accompagnait, descendant jusqu'aux grimaces derrière son dos, jusqu'aux simulacres de coups de pied, mais les autres, restés au coin du feu « écoppaient » plus encore, quand venait leur tour, et, les uns après les autres, amusaient après s'être amusés.

A certains soirs, aucun n'osait s'en aller, à la pensée du *débinage* qui suivrait son départ !

Et puis, c'était le théâtre qui, encore et plus que tout, alimentait la verve méchante de Sarah. Elle y tenait, par son tapage plus encore que par ses succès, une place énorme, peu en rapport avec sa fluette personne, et y revenait toujours dans ses conversations, dans sa vie courante. Comme toutes les vraies actrices, elle l'aimait du reste pour lui-même, pour la laideur de ses dessous, la vulgarité de ses coulisses, autant que pour l'éclat de ses triomphes.

Ce théâtre, elle le transportait partout. La mode

du reste, vers la fin de l'Empire, était aux représentations intimes, aux scènes improvisées, au cabotinage universel. Quand Sarah n'était pas prise par le *Parthénon*, elle était presque toujours invitée à venir dire des vers ou jouer le *Voyageur* dans les salons. Ces représentations devant des auditoires restreints et choisis ne manquaient pas plus de gaieté que les autres. L'une d'elles fut marquée par un incident comique dont on s'amusa longtemps.

C'était chez Arsène Houssaye, l'ex-directeur de la *Comédie Française*, l'homme d'esprit et le fin littérateur qui, à force de peindre ou d'étudier amoureusement son cher dix-huitième siècle, en a ressuscité l'exquise urbanité, la grivoiserie aussi élégante que spirituelle, et a comme rajeuni la grâce poudrée d'iris de cette incomparable époque.

Sarah, en retard ainsi que toujours, revêt vite son costume de trouvère napolitain et s'embarque dans un fiacre avec son amie Pigeonnier, la Sylvie du *Voyageur*. Les deux artistes arrivent, entrent en scène chacune à leur tour, et, à peine réunies, tout en échangeant leurs répliques, se disent du regard leur étonnement : le public rit aux premiers rangs, rit en dessous, sous les claques, sous les éventails, sous les mouchoirs, d'un rire discret de gens du monde, mais enfin rit.

Sarah se fâche. Son orgueil se cabre. Elle mâche ses vers, fronce le sourcil. Mais, bientôt, c'est au tour de sa compagne de s'irriter, car, maintenant, le trouvère rit aussi, et non moins en dessous à cause de son rôle. Sylvie n'y comprend plus rien. Sa bonne amie, profitant de ce qu'il n'y a pas de souffleur, veut-elle lui causer un manque de mémoire? Elle s'étudie, parvient à ne pas rater ses effets et ses répliques, mais, une fois rentrée dans le petit salon qui sert de coulisses, elle apostrophe vigoureusement la Barnum.

Celle-ci, que plus rien ne gêne, rit plus fort, bien à son aise, et dit enfin à sa camarade ahurie :

— Tiens, regarde!

Et elle montre sa jambe gauche.

Horreur! Elle s'est habillée trop vite; déplacé par les cahots de la voiture, le mollet a tourné et étale sa rotondité bouffonne sur le devant de la jambe: l'actrice a l'air d'avoir une grosseur sur le tibia!

— Tu comprends, dit-elle de son air narquois qui se moque de tout, voire du ridicule, quand j'ai vu que tous ces gens riaient, j'ai profité de ton monologue pour suivre la direction de leurs regards et savoir ce qui les amusait si fort... J'abaisse les yeux et j'aperçois ça!... Du coup, je n'ai pas pu tenir mon sérieux ! Pour un peu, j'aurais éclaté en

scène ! J'étouffais de ne pouvoir rire à mon aise !...

Et des deux mains, elle fit revenir en place le mollet fugitif qui lui modela un semblant de jambe.

— Et dire que j'en porte toujours !. ajoute-t-elle, ce qui n'empêche pas qu'on blague mes pauvres flûtes !... Qu'est-ce que ça serait sans mes postiches !...

A ce moment encore, Sarah parlait volontiers de sa maigreur. Ses études artistiques, dont nous avons parlé plus haut, n'avaient pas encore développé chez elle le sens de la beauté plastique. Ainsi, dans son appartement de la rue d'Italie, les habitués avaient leurs entrées libres dans son cabinet de toilette et la surprenaient dans tous les costumes, ou sans costume, sans que sa coquetterie s'effarouchât. Elle avait l'orgueil d'être prise telle qu'elle était, et, dans son mépris jaloux pour les autres femmes, elle affectait un grand dédain pour le mystère dont elles entouraient leur toilette. Puis, pour tout dire, en sa parfaite vanité, elle se croyait, même physiquement, un être incomparablement parfait, indéniablement supérieur.

Au théâtre, sa loge demeurait constamment ouverte, et tous, jusqu'au pompier de service, pouvaient la voir faire sa tête, et même, avec une naïve impudeur, vaquer à de plus intimes occupations. Ses postiches ? mais c'était une concession aux goûts orien-

taux du vulgaire. Elle était très bien comme elle était. Seulement, pour faire comme tout le monde, « elle s'arrondissait »!

C'est ainsi que, s'habillant devant les hôtes de sa ménagerie, elle empruntait à chacun son mouchoir pour emplir les goussets de son corset et soulever sa pauvre gorge, ou plutôt pour combler le pli de la chair soulignant ses apparences de seins. Toujours devant ses familiers, elle emplissait ensuite d'une serviette ployée en quatre le creux laissé par le corset entre les deux épaules, et comblait incessamment quelque trou, ou gonflait quelque chose.

Plus tard, — on le verra par la suite de ces *Mémoires*, — notre héroïne acquit enfin la connaissance de la beauté plastique et eut conscience de ses imperfections. Elle comprit cette science spéciale qui pousse la femme à mettre en relief les beautés et à amoindrir ou à dissimuler les défectuosités de ses formes. Dès lors, on ne la vit plus courir demi-nue, devant tout le monde, par ses appartements ou à travers sa loge, et son cabinet de toilette devint un inviolable sanctuaire.

L'amour, d'après un poète trop accessible aux illusions, refit, paraît-il, une virginité à Marion Delorme : l'art et la coquetterie vraie, eux, refirent à Sarah Barnum une pudeur.

VII

DE L'INFLUENCE DU SUCCÈS SUR LES SOCIÉTÉS EN COMMANDITE

Tandis qu'arrêtés à chaque pas par les anecdotes souvent typiques dont foisonne l'histoire de notre héroïne, nous nous interrompons pour bavarder en chemin, les années s'écoulent et Sarah Barnum se modifie avec elles. Pour être exact, c'est par un portrait nouveau que nous devrions clore nos chapitres, et il serait, pour cela, rationnel de consacrer chacun d'eux à une période fixe de la vie de la comédienne.

Être rationnel, ce n'est pas toujours être amusant. Foin donc des plans réguliers, des prétentieux arrangements ! L'école buissonnière est plus intéressante. Ce n'est pas, après tout, un tableau que nous avons l'ambition de faire, d'autant qu'à force d'accu-

muler des croquis, nous pouvons arriver à composer une mosaïque, moins savante évidemment et d'un art inférieur, mais qui rendra le lecteur indulgent par la variété de ses couleurs et la confusion voulue de ses lignes.

L'Empire croule. La guerre se déchaîne, effroyable. Paris est investi. Nous retrouvons notre tragédienne, ou, si on préfère, notre comédienne (Sarah — ne fût-ce que par son mode de vivre à la ville — cumulant les deux genres) à la tête d'une des ambulances que la capitale assiégée a créées dans tous les établissements publics disponibles. Le *Parthénon* est transformé en hôpital, le râle des mourants y remplace la douce musique des vers.

Comme toujours, la Barnum a pris son rôle plus qu'au sérieux et est entrée dans la peau de son nouveau personnage. Il faut la voir arpenter le foyer où s'entassent les lits des malades, se démener, s'agiter, pour comprendre la multiplicité des heureuses dispositions dont l'a douée la nature ! Seulement, une chose gâte la joie confuse qu'elle éprouve dans l'exercice de ses fonctions nouvelles et dans l'étalage de son autorité. Oui ou non, les ambulances sont-elles faites pour recevoir des blessés ? Oui, n'est-ce pas ? Alors pourquoi fait-on d'elle, ambulancière de vocation, une infirmière banale ? Le *Parthénon* devait

recevoir des soldats ramassés sur les champs de bataille et non des fiévreux ou des convalescents, moblots atteints de consomption, de boulimie ou de dysenterie. Que le théâtre se fasse ambulance, c'est beau, c'est grand, c'est noble ; mais qu'il se transforme en hôpital, pouah !

Et l'artiste se promenait sur le balcon, regardant, comme sœur Anne, si elle ne voyait rien venir. Oh ! qu'elle aurait béni la voiture marquée de la croix rouge de Genève, qui lui aurait apporté un blessé, un blessé pour de vrai, bien éclopé, bien intéressant, un de ces soldats qu'on panse avec de la charpie, qu'on opère avec de jolis outils bien luisants, et non un de ces pâles fiévreux qu'on abreuve de quinine et de sous-nitrate de bismuth !

Pour un peu, elle aurait pris un revolver et serait allée s'embusquer près des fortifications pour se confectionner à elle-même un blessé sérieux : Elle l'aurait si bien soigné ensuite !

Hâtons-nous de le dire : tout en nourrissant le désir d'avoir de sérieuses victimes — désir inspiré par la généreuse émulation qui régnait entre les diverses ambulancières — l'actrice avait pour ses malades la tendre sollicitude et le dévouement absolu qui furent l'apanage de toutes les Parisiennes pendant l'horrible siège.

La Barnum n'était pas seule, d'ailleurs, au théâtre. Son amie Pigeonnier la secondait de son mieux, tout en faisant moins de bruit. Mais notre héroïne qui, même en cette tâche d'abnégation et de sacrifice, se croyait encore en scène, apportait dans ses manières son amour du « paraître » et sa puérile jalousie contre quiconque pouvait se faire remarquer à ses côtés.

Une ex-sage-femme que ses pseudo-connaissances médicales avaient fait adjoindre à l'artiste comme aide-infirmière, n'aidait pas peu à développer chez elle ces sentiments déplacés. Cette faiseuse d'anges, horriblement astucieuse, rêvait de se faire une situation à l'aide de la Barnum et flattait sa vanité, soufflait sur ses rancunes. Chaque matin, elle l'entretenait de faux rapports, mais, pour réussir, il fallait que la mégère la brouillât avec Pigeonnier. Elle y travailla sans relâche et voici comment elle réussit :

Pigeonnier, alors dans l'aisance, en faisait profiter l'hôpital qu'elle entretenait de vivres; mais vint un moment où, toutes ressources taries, il fallut songer à s'adresser aux gens charitables. La Barnum écrivit alors à quelques banquiers millionnaires et à certains gens connus, pour demander des secours. Mais ses correspondants trouvant qu'elle eût pu se déran-

ger pour les venir implorer, ne lui répondirent pas.

C'est alors que Pigeonnier commença, avec la baronne de Raps et chez les mêmes personnages, une tournée qui, au bout de deux jours, avait rapporté déjà plusieurs milliers de francs.

Le lecteur qui a bien voulu nous suivre jusqu'ici, s'il se rappelle ce que nous avons dit du caractère de la Barnum, comprendra ce que put être sa jalousie.

La sage-femme réchauffa soigneusement celle-ci, et l'orage éclata un beau matin, à la suite d'un déplorable incident.

En l'absence de Sarah, que ses fonctions n'empêchaient pas de vaquer à ses petites affaires, on apporte un malade gravement touché. Pigeonnier le reçoit et apprend du médecin que le soldat couve peut-être une fièvre typhoïde ou plus probablement une variole, qu'en les deux cas, son mal est contagieux, mais que lui, docteur, n'ose cependant prendre sous sa responsabilité d'ordonner son transport à Bicêtre, ce transport, par le froid épouvantable qui règne, risquant de le tuer.

L'artiste répond qu'elle ne craint rien pour elle-même, ayant déjà soigné des parents atteints de ces deux maladies et qu'on a d'ailleurs aménagé quel-

ques loges pour recevoir les malades atteints d'affections contagieuses. Sur quoi, elle fait installer le soldat dans une des susdites loges et déclare qu'elle se charge de lui.

Sarah rentre, apprend le fait et, tout de suite s'emporte. On va contaminer l'ambulance! infecter le foyer! tuer tout le monde! propager l'épidémie!
— Jamais!

Ce n'est pas qu'elle soit inhumaine. Comme toutes ses camarades, nous le répétons, elle accomplit vaillamment son devoir. Seulement, elle aime à faire sentir son autorité, elle veut contredire, contrarier sa rivale et elle ne réfléchit point que son enfantillage peut devenir homicide. Sur son ordre, on emporte le soldat à Bicêtre : il y meurt en arrivant !

Cela fit quelque bruit. Pigeonnier, naturellement, reprocha ce meurtre à son amie. Il s'ensuivit une scène. La Barnum se dévoila telle qu'elle était, envieuse, haineuse et rancunière. Ses propos furent tels, ses injures si horribles qu'un journaliste présent à l'explication, chroniqueur de l'orchestre au *Barbier*, le spirituel Mautier, s'indigna et cria à Pigeonnier en lui montrant la tragédienne blême de rage :

— Je ne sais pas si vous lui pardonnerez, mais moi, je ne l'oublierai jamais!..

Pigeonnier devait pardonner, comme nous le verrons par la suite, mais, pour l'instant, elle partit, refusant de faire, sur l'homicide commis par Sarah, le rapport que lui demandait l'autorité. Elle alla offrir ses services à la « moins en vue » des ambulances, celle de la Chaussée Clignancourt, où elle eut l'honneur de soigner les blessés jusqu'à la fin du siège, et d'être la seule artiste, la seule « laïque » mêlée aux religieuses.

La mort du pauvre varioleux fut vite oubliée et la Barnum, désormais débarrassée de sa rivale, joua de ses fonctions pour abuser Consterney, vivre au *Parthénon* à sa guise et y mener une vie peu mélancolique.

C'est ainsi qu'elle y donnait rendez-vous au marquis de Rogé, encore un ex-amant d'Anna Deslions. Ne se contentant pas de le recevoir dans sa loge, elle l'allait voir chez lui. Une nuit, elle y gela. Le lendemain, la provision de bûches de l'ambulance éprouvait une saignée, grâce à laquelle la chambre du marquis devenait moins glaciale.

Le cher de Rogé ne lui en eut, semble-t-il, qu'une médiocre reconnaissance.

Comme un ami l'interrogeait sur ses impressions, au lendemain de la première visite... nocturne de Sarah :

— Mon Dieu, cher, répondit-il gravement, je ne sais que te dire... La lumière s'est éteinte, j'ai senti un souffle, j'ai entendu un bruit d'osselets qui s'entrechoquent : c'était une âme qui passait...

Le siège fini, Paris se ravitaille, mais la Commune éclate. Consterney emmène sa maîtresse à Saint-Germain, pour attendre la fin de la crise, à l'abri des accidents. Là, même vie qu'au *Parthénon*. « Jacquot » demeure myope. Après des tâtonnements, le choix de Sarah, guidé encore une fois par son incurable jalousie, se fixe sur un jeune clubman, M. Armand O'Konil, grand joueur.

Ce noble Irlandais, issu de sang princier, était en effet, pour l'instant, l'adorateur en titre de Reine. La Barnum ne pouvait manquer d'envier le bonheur de sa sœur et de le détruire. L'ex-Cendrillon avoir pour amant un gentleman aimable, d'une jolie figure et d'une position aussi belle ? Allons donc ! Jamais de la vie ! On se mit en campagne, on vainquit, et, de Reine, les hommages d'Armand O'Konil allèrent à la comédienne. Reine pleura, — mais elle en avait l'habitude.

Cependant, le nouveau venu, de simple courtisan au début, s'amouracha peu à peu. Des tiraillements se produisirent. Il devint jaloux, ne pouvant plus sentir Consterney et se révoltant de tout son orgueil

quand il réfléchissait à la fausseté de son rôle. Être l'amant de cœur d'une femme, cela s'allie mal avec le port d'un blason royal !

Aussi, résolu d'en finir, le jour où, revenu à Paris, le jeune homme eut la chance de gagner à son cercle cinquante mille francs en deux heures, s'empressa-t-il de courir chez Sarah :

— Cher ange, lui déclara-t-il en brandissant son portefeuille, j'ai là une jolie collection de bank-notes... Tu vas me faire le plaisir de mettre ton banquier à la porte et de m'aimer à *mes heures*. Hein ?...

Il ne lui fut répondu ni oui ni non, mais, le lendemain, Consterney se trouvant seul dans le boudoir de l'artiste, la femme de chambre entra portant une facture dont, dit-elle, on demandait le règlement immédiat.

— Chéri, passe-moi donc dix louis que je paye cette note ! soupira la Barnum.

Le financier fit la sourde oreille. Même, il resta insensible aux « mon bon Jacquot » qui lui furent prodigués. Il n'était pas avare, mais vraiment il ne pouvait faire plus. Déjà il avait payé à sa maîtresse trois mensualités d'avance. Il ne lâcherait plus un sou !

— Ah ! c'est ainsi ! cria-t-elle, mais vous ne savez

donc pas que c'est par pur amour pour vous que je vous demande de l'argent ? Tenez, il y a O'Konil qui m'offre cinquante mille francs pour vous lâcher !... Au fait, je suis bien bête, n'ayant qu'un mot à dire...

Elle n'acheva pas, croyant que « Jacquot » allait céder, mettre les pouces comme toujours, mais le banquier gardait son rire d'homme heureux et la considérait sans la moindre émotion, tout en caressant ses favoris :

— Ah çà ! dit-il à la fin, je te croyais une femme intelligente, ma pauvre Sarah. Comment ! O'Konil t'offre cinquante mille francs et tu hésites ? Mais accepte... accepte hardiment... je serai ton amant de cœur !

Sarah, interloquée une minute, tapa dans ses mains et se mit à rire « comme une petite baleine » — c'était son mot. A la bonne heure ! il était drôle son « Jacquot » ! Décidément, c'était l'homme qu'il lui fallait !

Et quand elle se fut bien « tordue », bien « roulée » avec de grands éclats de rire, on s'entendit.

Ce qui avait été proposé fut fait. O'Konil donna ses cinquante bank-notes, et d'auxiliaire, d' « *extra* », passa au rang de premier sujet. Il eut les honneurs de la vedette et redressa son front désormais sans rougeur.

Quant à cet excellent philosophe de Consterney, il ignora les scrupules du bon jeune homme, son prédécesseur dans sa charge. Et il se frotta les mains, trouvant, en financier pratique, qu'il faisait une bonne affaire. Tous les dimanches, en effet, sa « maîtresse » venait déjeuner chez lui et trouvait vingt-cinq louis sous sa serviette. De la sorte, il s'en tirait par mois avec deux mille francs. Cent louis au lieu de deux cents qu'il payait jusque-là, cela fait en tous pays cent louis de différence, cent beaux petits louis que le banquier, homme d'ordre, portait régulièrement à l'actif du chapitre *Frais généraux* de sa comptabilité particulière ! Et pour mémoire, il notait aussi cette autre économie : l'impossibilité des *avances*, des fameuses avances qui se changeaient en ruineux cadeaux !

Tout passe, tout casse, tout lasse. Un beau jour, O'Konil, Français de par un acte de naturalisation, dut rejoindre le régiment auquel il appartenait comme officier. Avec lui, la Barnum avait connu des heures de fortune, mais leur trop irrégulière intermittence annulait leurs bénéfices qui, dans un effroyable coulage, filaient avec autant de rapidité qu'ils étaient venus.

Le jeune homme parti, elle voulut se retourner vers Consterney, l'assaillit de plus fréquentes de-

mandes, mais elle se heurta à de formels refus. Elle comprit enfin qu'elle avait lâché la proie pour l'ombre, lorsque le banquier, prié de reprendre son ancien rôle et sa place primitive, s'y refusa obstinément, ne voulant pas consentir à redevenir le gérant responsable de la commandite Barnum, et, finalement, rompit tout net.

La meute, nécessairement renouvelée des créanciers, aboya plus fort, et plus fort gratta à la porte. Ce fut encore la dèche, mais Sarah n'en perdait ni sa sérénité, ni sa belle humeur, c'est-à-dire les deux côtés de son caractère, dont l'un ou l'autre prédominait suivant l'espèce de ses auditeurs. Comme toujours, elle se moquait de tout, et, pourvu que son amour-propre fût sauf, faisait la nique à toutes les tracasseries de la vie. Les domestiques, non payés et ne sachant plus comment se nourrir, réclamaient-ils? Elle s'en allait pour des semaines, passant son temps au théâtre, dans son atelier des Batignolles, et chez le favori du jour. Une seule chose parvenait à l'exaspérer : les continuels retours au logis de son fils Loris, à présent un gamin, qui faisait, les unes après les autres, toutes les institutions de Paris et de la banlieue, et se voyait renvoyer chaque trimestre pour non-payement de sa pension.

D'ailleurs, ce détail ne tarda pas à trouver Sarah

aussi cuirassée qu'elle l'était vis-à-vis des autres traverses de son existence. Elle avait bien autre chose à penser ! M. Perrinet, le directeur du théâtre Corneille, la première scène dramatique de l'Europe, comme aussi la plus subventionnée, venait de lui offrir un engagement. Rentrer comme officiante dans le Temple où elle avait débuté à la façon des futurs grands prêtres qui s'initient aux beautés de la vie religieuse sous le surplis banal de l'enfant de chœur ; c'était là son plus cher rêve. Donc, elle ne se fit pas prier.

Par malheur, du Chesnel, à l'annonce du départ de « son étoile », se fâcha tout rouge. Il y eut de chaudes discussions. L'homme et le directeur parlèrent haut. Celui-ci alla même jusqu'au tribunal. On plaida, mais dame Justice considérant que si Sarah était l'étoile du *Parthénon*, elle n'en recevait pas moins le dérisoire traitement de trois cents francs par mois, ne condamna la fugitive qu'à solder un tout aussi dérisoire dédit : six mille francs.

En ce temps-là, comme lors de la première apparition qu'y avait faite la Barnum, à sa sortie du Conservatoire, la célèbre Savard menait un peu le théâtre Corneille, ou, du moins, y tenait les premiers rôles, à tous les points de vue. Son influence chancelait bien ; le nouveau directeur, Perrinet, ne

la pouvant souffrir, pour ce seul et naturel motif que l'artiste avait été la favorite de son prédécesseur, mais elle était irremplaçable et son talent, son illustration la maintenaient dans sa situation actuelle.

En ce temps-là encore, un comédien talentueux, mais chevelu, le beau Money, que Sarah avait côtoyé au *Parthénon* sans le remarquer, à cause de la diversité de leur répertoire qui ne les amenait jamais à jouer ensemble, et de l'infime place qu'il y tenait, commençait à se créer une réputation. La Savard admirait très fort le jeune comédien, à qui elle faisait des avances peu déguisées.

Voilà donc la Barnum installée dans un milieu qu'elle ne reconnaît plus, mais où ses derniers succès lui marquent une certaine place que son ambition et son intrigue élargissent très vite. Elle débute dans une vieille pièce du répertoire moderne et obtient un joli four, mais elle aime son métier et ne se décourage point.

On remonte sur ces entrefaites un superbe drame, œuvre d'un poète de génie que la politique a longtemps écarté de la scène. C'est pour Savard un nouveau triomphe, dont Money prend sa petite part. Alors, Sarah remarque celui-ci. Toujours Don Juan femelle, toujours aiguillonnée par le désir de trouver enfin l'homme qui doit lui apprendre le bonheur et

que, nouveau Diogène, elle cherche en vain, elle songe qu'il serait doux et piquant à la fois de prendre le comédien dans ses filets. Puis l'ambition l'excite et la tournure de ses affaires, toujours plus mauvaises, lui fait sentir la nécessité d'un trompe-l'œil. Ce serait très drôle d'enlever à la reine de la maison et l'homme qu'elle désire, et ses rôles ! Cette idée la séduit. Tout de suite elle l'exécute.

Affolé, Money se passionne. Pour de vrai, il aime la Barnum, il l'aime tant qu'il en est atrocement jaloux et que le théâtre s'en amuse. Elle, plus que jamais, s'incarne dans son rôle et se fait charmeresse. La réclame — son seul amour — n'en souffre pas. Elle joue de l'affection de l'artiste et de sa jalousie, comme elle joue de tout, et, à leur aide, elle fait marcher les commanditaires qui lui restent.

Toujours pas rose, ce jeu-là, mais ne se rit-elle pas des aventures ? Un an durant, elle abusera l'honnête garçon qui l'adore ; un an durant, elle le persuadera qu'elle est à lui seul. Il ne la croit pas à certaines heures — très brèves. Et ce sont des querelles épouvantables.

Un jour, la dispute naît dans le fiacre qui les ramène tous deux au logis. Poussé à bout, ivre de colère, ne sachant plus ce qu'il fait, Money qui, pour ne pas étrangler sa compagne, cherche d'instinct

quelque chose à détruire, brise les glaces et d'un coup de pied défonce le devant du *sapin*. Cris du cocher, arrêt du véhicule, scandale, rassemblement. Sarah a déjà sauté par une portière. Elle ne s'est point émue, elle rit toujours. Cependant, tandis qu'elle s'éloigne discrètement de son pas léger, le comédien se débat entre un sergent de ville et le cocher. C'est chez le commissaire que l'aventure se dénoue. Il paye dix louis d'indemnité à l'automédon et s'en va, honteux de sa colère, mais navré de la conduite de Sarah, rejoindre sa maîtresse. Il la trouve endormie.

Pourtant, la continuité de la liaison des deux pensionnaires étonnait bien des gens. Même on parla d'un mariage. Les échotiers de théâtre l'annoncèrent plusieurs fois. Sarah prêtait aux suppositions de ce genre. Préférant passer pour folle que de laisser deviner son abandon, elle dissimulait la détresse de sa position sous les couleurs d'une passion aveugle pour son adorateur. Elle vivait chez lui, dans un appartement de garçon sis au cinquième étage, horriblement près du ciel, et n'en sortait que pour aller à son atelier. Mais elle n'abandonnait pas son « chez elle ». Seulement, vu les factions qu'y montaient ses créanciers, elle ne s'y rendait que tard dans la nuit.

Pauvres créanciers! ils pullulaient. L'entrée de leur débitrice au théâtre Corneille leur avait paru l'augure d'un retour de fortune auquel ils devraient le règlement de leurs factures, et la déception qu'ils avaient éprouvée rendait plus féroce leur humeur de dogue. L'un d'eux — une modiste — se lassa de patienter et poursuivit la Barnum qui la dépistait depuis des mois et prenait contre elle, contre toute la meute, les plus habiles précautions, comme l'eût fait un habitué de l'ex-prison pour dettes de Clichy.

Il y eut saisie ; mais la comédienne, nous l'avons dit, avait loué sous le nom de sa seconde tante, la mère Rouque, et celle-ci revendiqua le mobilier comme étant sien. Seuls les effets personnels de Sarah furent vendus. On devine ce qu'elle en avait laissé chez elle !

Le côté drôle du caractère de notre héroïne, à cette époque tourmentée, demeurait son étonnant sang-froid. Toutes ses misères, au lieu de l'abattre, excitaient sa verve et son esprit. On se souvint longtemps, au théâtre Corneille, des mots cinglants ou simplement pittoresques dont elle agrémentait les entr'actes.

Un jour, comme on répétait l'*Oracle*, de Feuillantin, elle surprit sa camarade Émilie Brozat blottie dans une baignoire et guignant la scène. Brozat, une

pensionnaire de la maison, pour avoir un beau rôle devait attendre qu'une sociétaire tombât malade. Or, Sophia Croiset, la créatrice de l'*Oracle*, une sympathique et grande artiste, était à ce moment indisposée, et ne venait au théâtre que lorsqu'elle le pouvait. Émilie ne manquait donc pas une répétition dans l'espoir que l'état de Sophia s'empirant, on lui confierait le rôle, à elle comédienne pot-au-feu, chère aux gens du Marais, et antipathique à tous par son hypocrisie de femme mariée cascadant en cachette, et jouant la comédie comme elle eût vendu des tricots.

Sarah avait deviné ce rêve. En la voyant dans une baignoire en train d'épier, elle l'interpella :

— Qu'est-ce que tu f... là ? cria-t-elle... Tu viens faire ton requin ! Trop tôt, ma petite ! Il n'y a pas encore de cadavre !

Le trait fit beaucoup rire : Brozat n'étant pas aimée, nous l'avons dit. Le comédien Biron l'ayant vue, un soir, arriver au théâtre dans un coupé attelé d'un magnifique *stepper*, s'était écrié :

— S'il y a du bon sens de voir une aussi belle bête traîner pareille rosse !

Toutefois, l'humeur picaresque de Sarah tournait volontiers à la bile. Elle était nerveuse, fantasque et très vite se mettait en colère. L'insuccès de ses dé-

buts l'avait aigrie les premiers jours. Elle connut à ce moment ces heures désespérantes durant lesquelles l'artiste découragé doute de lui. Et, voulant savoir, voulant être impartialement jugée, elle pria Pigeonnier de venir la voir jouer et de lui dire son avis.

« — Tu es, lui écrivait-elle, *le plus honnête homme* que je connaisse et tu me diras ce que je vaux... »

Pigeonnier avait oublié l'histoire de l'ambulance. Elle vint, vit Sarah, l'applaudit ferme et la réconforta. La Barnum, rassurée sur son avenir par ce jugement qu'elle savait sincère, se mit à l'étude, voulant se tailler une revanche dans l'*Oracle*. Mais, par suite de son mauvais caractère, les répétitions ne marchèrent pas précisément toutes seules. Le célèbre comédien Ménier, qui prenait sa retraite comme metteur en scène, eut avec elle un « empoignage » qui fit scandale.

Comme il lui faisait une observation, elle s'emporta et, d'impertinence en impertinence, s'oublia jusqu'à jeter son rôle à la figure du grand artiste, en accompagnant du mot de Cambronne son inqualifiable insulte. Ménier courut au cabinet du directeur et lui déclara que si Sarah n'était pas congédiée, il allait remettre sa démission. Cela fit grand bruit.

La Barnum ayant recouvré son sang-froid com-

prit l'étendue de sa faute, et, avec sa promptitude de résolution ordinaire, résolut de la pallier aussitôt et d'en esquiver les conséquences. Et, pour ce, la rusée comédienne ne trouva rien de mieux que de courir voir l'auteur de l'*Oracle*. Feuillantin fut ensorcelé et déclara qu'il maintenait son rôle à la jeune révoltée. Ménier dut avaler son affront. La coupable d'ailleurs s'excusa et, pour achever de se faire pardonner, lui témoigna la plus grande déférence. Avant de jouer *Phèdre*, elle alla lui demander des conseils.

Cette création de *Phèdre* fut un événement. Sarah avait dans l'*Oracle* remporté un brillant succès, — succès d'opposition, — à côté de Sophia Croiset qui y obtint un triomphe. Mais le rôle de Phèdre ne lui semblait pas destiné, Savard en étant la titulaire désignée par ses précédentes créations et par la tradition du lieu. La nouvelle étoile l'obtint cependant.

Un jour, M. Perrinet, le directeur, la fait appeler dans son cabinet et lui demande à brûle-pourpoint :

— Savez-vous *Phèdre*?

Bien que surprise elle ne se déconcerta pas. *Phèdre!* elle en savait parbleu! les quelques cents vers que connaît toute bonne élève du Conservatoire (classe de tragédie), mais avouer son ignorance c'était rater peut-être une bonne fortune...

— Oui, monsieur! répondit-elle hardiment.

— Alors vous allez le jouer ! déclara l'autocrate.

La Barnum sortit radieuse. Cinq minutes après, la Savard, mandée à son tour, pénétrait dans l'antre directorial.

— Madame, lui dit M. Perrinet, vous savez que vous jouez *Phèdre* dans trois jours ?

— Comment, *Phèdre !* s'écria l'artiste. Et dans trois jours ?... Mais vous n'y songez pas, monsieur ! Il y a des années que je n'ai joué ce rôle, et vous voulez qu'en trois jours je le repasse ? mais c'est impossible !

— Pourtant, cela sera ! riposta le directeur. Vous reprendrez ce rôle, et dans trois jours...

— Mais, monsieur...

— C'est ainsi, vous dis-je ! D'abord, ce spectacle est annoncé... *Phèdre* sera donc jouée !

— Je ne le jouerai pas !

— Comme vous voudrez !

Et la Savard, comme elle l'avait promis, tint pour nuls ses bulletins de service. Elle espérait que M. Perrinet devant son refus changerait d'idée : il n'en fut rien. Le pachalick, haïssant l'actrice autant que son prédécesseur l'avait aimée, goûtait, pour revenir sur sa décision, un trop savoureux plaisir à désespérer la pauvre femme. Et, au jour fixé, Sarah parut dans *Phèdre*. Si ce fut un crève-cœur pour son

aînée et sa rivale, il est superflu de le dire. Savard pleura de rage et souffrit d'autant plus que la Barnum remporta un triomphe éclatant. L'ambitieuse jeune femme avait exécuté ce merveilleux tour de force d'apprendre son rôle en trois jours, de le creuser sans repos, aidée du reste en son étude par les précieux conseils de Ménier, le grand comédien, que le talent de sa jeune élève enthousiasmait au point de lui faire oublier leurs querelles anciennes.

Le succès fut aussi grand que l'avait été l'effort. La critique se demanda même si une seconde Rachel n'était pas née et proclama étoile de première grandeur l'astre que son jeu dans l'*Oracle* avait déjà désigné à tous les télescopes.

La pièce de Feuillantin avait fait pressentir seulement les qualités dramatiques de l'actrice. Elle y avait, sous le velours, fait deviner ses griffes, mais là, dans *Phèdre*, elle les sortait en plein, et laissait déborder la furie professionnelle; la fougue qui désormais allait être la caractéristique de son talent au théâtre, comme leur absence était la caractéristique de son incomplet tempérament de femme.

Seulement, la Savard, dont cette jeune gloire était la condamnation, ne tarda point à se plaindre. La nouvelle venue accaparait tout et on ne faisait plus

jouer l'ex-étoile. Elle alla trouver Perrinet, demanda à réapparaître d'une façon digne d'elle sur la scène de ses triomphes d'autan.

Le directeur écouta ses doléances sans mot dire, sans un geste, mais, tandis qu'elle déroulait son mélancolique chapelet de récriminations, il la fixait de son œil dur.

A la fin, l'attitude du vieillard impatienta la visiteuse.

— Mais répondez-moi donc, au moins ! s'écria-t-elle. Dites-moi ce que vous voudrez, mais dites-moi quelque chose... Qu'avez-vous à me regarder ainsi ?

Alors, lentement, comme pour faire entrer plus avant dans ce cœur meurtri la lâche cruauté de sa réponse, il laissa tomber un à un ces quatre mots :

— Je vous regarde... vieillir !

Sarah, elle, pour l'instant, ne vieillissait pas. Le succès l'avait embellie, l'avait faite exubérante. L'*Oracle* dont elle ne parlait plus que comme d'un fétiche avait marqué dans sa vie une nouvelle étape. Tout lui souriait à présent ; tout lui réussissait. La réclame dont elle jouait à ravir avait permis la reconstitution d'une société en commandite solide cette fois. Puis, il n'était pas jusqu'au terrain artistique sur lequel elle n'entrât en victorieuse. Elle

exposa au Salon une œuvre qu'on remarqua beaucoup et dont on parla davantage. Le grand artiste, Gustave Dargent, était à ce moment du dernier bien avec elle.

Et ce fut aussi, à cette époque, qu'en exécutant un caprice original, elle franchit le dernier échelon et se trouva *une femme arrivée*. C'était un matin ; elle venait de congédier un riche entrepreneur de chemins de fer venu de Nice pour lui présenter après minuit ses hommages respectueux, et qui avait payé dix mille francs le plaisir de contenter sa fantaisie. On annonce M. Vestibul, jeune architecte de talent, que son beau-père, Ménier, a recommandé à la tragédienne.

— Pourquoi ne vous faites-vous pas construire un hôtel ? demande le visiteur.

— C'est trop cher ! répond Sarah.

— Trop cher ! Allons donc ! Si vous voulez, moi, je vous propose une affaire superbe. Vous n'aurez qu'à payer les frais d'acte et d'enregistrement en signant. On vous donnera du temps pour le reste et, moi-même, je vous ferai crédit... Saperlotte? Vous avez un assez bel avenir pour ne pas hésiter à prendre des engagements !

La Barnum éclata de rire, mais, peu à peu, l'idée de se faire construire un hôtel, alors qu'elle possé-

dait pour tout bien les dix mille francs de l'entrepreneur et qu'elle devait aux quatre coins de Paris, la séduisit entièrement. Elle prendrait seulement des précautions pour entraver les manœuvres de ses créanciers.

L'architecte s'en alla muni de son consentement et, huit jours après, Sarah était propriétaire, dans les environs du Parc-Monceau, d'un joli petit terrain dans lequel M. Vestibul installa tout de suite une escouade d'ouvriers.

Et, un riche personnage étant venu se mettre à la tête de ses adorateurs, l'actrice vogua dès lors à pleines voiles sur le fleuve de la prospérité (*vieux style*).

VIII

DE LA RÉCLAME, ENCORE DE LA RÉCLAME TOUJOURS DE LA RÉCLAME !

A moins de consacrer plusieurs volumes à ces *Mémoires*, comment ne pas oublier, çà et là, *en dérive*, comme disent les matelots, des personnages épisodiques qui nous avaient arrêtée dans les premiers chapitres ?

De ceux qui n'ont rien de sympathique, nous n'avons cure et nous ne regrettons pas la rapidité du récit qui nous contraint à les laisser brusquement en route, mais il en est un — celui de la *petite Reine*, que nous nous reprochons d'avoir paru négliger.

Car il nous est sympathique, celui-là, reposant surtout, et sa grâce malheureuse nous attire. Il mé-

riterait sa pièce à lui tout seul, son roman particulier dont il serait le héros mélancolique et tendre.

Héros attristant, hélas ! et qui le long des actes ou des chapitres promènerait la même misère, le même deuil !

Aussi, pouvons-nous, en deux mots, retracer sa vie depuis l'époque où nous l'avons vu demander à la mort le secret de ne plus souffrir.

Petite Reine avait grandi, embelli, s'était faite femme, mais avait continué son existence de victime. La jalousie de sa sœur, en lui enlevant O'Konil, la condamna. La jeune fille connut encore, pour avoir fui sa sœur marâtre, les sombres heures de désespoir qui lui avaient inspiré le désir du suicide, lors de sa première tentative d'indépendance.

Pour vivre, elle descendit, descendit encore. Ce fut navrant...

La pauvre petite subit toutes les conséquences de sa vie déplorable. Toutes, toutes, toutes. La dernière et la pire, ce fut sa liaison avec un inconnu que les beaux cheveux de Reine avaient enthousiasmé un soir de bal à l'Opéra. Elle accepta d'aller souper avec lui, et quand elle le quitta, elle avait en poche un peu d'or — de quoi vivre quelques jours.

Peu après, elle se sentit malade. Un médecin vint la voir, mais, quand il l'eut examinée, il prononça

un diagnostic si épouvantable, qu'elle tomba à la renverse et s'évanouit.

Non! ce n'était pas possible! Elle ne voulait pas croire...

L'atroce conviction dut se faire en elle. Le mal, le hideux mal, s'était abattu sur sa jeune chair. Sa prostration devant l'évidence fut telle, qu'elle ne songea pas à mourir, ou qu'elle n'en eut pas la force. Elle se soigna machinalement, parce qu'on le lui ordonnait.

Elle guérit — autant qu'on peut guérir. Mais le coup était porté. Moralement, elle était brisée; morte était sa jeunesse, morte sa bonté tendre de jadis. Une vieillesse avait fondu sur elle, laissant son front sans rides, mais broyant son cœur. Physiquement, elle restait minée par une consomption étrange. Son faible organisme n'avait pu résister à l'énergie du traitement, et son corps anémié s'était arrêté dans son développement. Elle toussa tout l'hiver. Au printemps, des taches rouges marbrèrent ses joues, et, dès lors, la phtisie galopa.

Inconsciente d'abord de son nouvel état, elle dut à Lanat, le marchand d'alcools, de ne point retomber à son ancienne existence. L'ex-député fit la cour à la jeune fille, comme il l'avait faite aux deux aînées. Mais celle-ci lui parut si différente des autres, que

réellement il l'aima après l'avoir plainte seulement.

Il rêva de la guérir, lui fit passer l'été aux Eaux-Bonnes, l'hiver à Pau. A peine enraya-t-il la marche de la maladie.

Quand, revenue à Paris, Reine dut s'aliter tout à fait, quand la gravité de sa situation fut connue de tous, Sarah la prit chez elle, rue d'Italie. On complimenta fort la tragédienne sur son bon cœur.

En ce temps-là, la Barnum à court de moyens de réclame, avait inventé toutes sortes de choses aussi macabres que baroques, devant lesquelles se pâmaient les naïfs. Dans l'atelier de Mathias Moulin, elle avait pris le goût des têtes de mort, et avait battu tous les environs de l'École de médecine pour s'en procurer une douzaine dont elle orna sa chambre. Mise en goût par cet étalage qui donnait à la pièce un faux air de cimetière, elle imagina de se faire offrir, par son ami Terrier, un cercueil en ébène et argent dont l'intérieur était capitonné de satin. Le cercueil fit pendant au lit.

La première fois qu'elle s'y coucha, les visiteurs non prévenus s'arrêtèrent sur le seuil, pris d'épouvante. L'actrice avait allumé des cierges, passé une robe blanche et plus pâle que jamais, sa tête semblait livide ur les coussins de satin blanc. Elle de-

meurait immobile s'amusant en dedans de la surprise effrayée de ses amis et paraissait vraiment morte. A la fin, n'y tenant plus, elle ressuscita comme Lazare, mais pour éclater de rire.

Par la suite, elle exigea de ses intimes qu'ils lui tinssent compagnie dans l'étroite boîte. D'aucuns hésitaient, ce funèbre appareil tuant leurs désirs.

— Alors vous ne m'aimez plus ! déclarait-elle.

Et les plus vaillants s'exécutaient. Toutefois, cette mise en scène ne réussit pas plus à Sarah que ses anciens modes d'aimer : elle demeura froide à l'égal des planches de son meuble excentrique.

Or, ce fut dans cette chambre, à côté de la bière, au milieu des têtes de mort, qu'elle installa la malade. Elle lui avait cédé son lit, et lorsqu'elle ne découchait pas, elle passait la nuit dans son cercueil.

La pauvre poitrinaire, à considérer ce lugubre mobilier, souffrit un martyre véritable. Des cauchemars horribles hantèrent ses courts et rares sommeils. Il fallut la veiller. Seule, elle mourait de peur et tremblait presque autant quand sa sœur restant là, s'introduisait dans sa bière.

Bientôt il fut certain que petite Reine était perdue.

— Vous feriez bien d'enlever votre coffre, dit un

16.

matin le docteur à Sarah qui l'accompagnait, il est prématuré... Mademoiselle votre sœur n'en aura pas besoin avant quelques jours !...

Le « coffre » et les ossements disparurent. Reine eut l'intuition de ce que leur enlèvement signifiait. Elle ne pleura pas, mais elle se révolta, prise d'une rage de vivre, se cramponnant à l'existence, étreignant ses jours à présent comptés, avec la poignante énergie d'un être qui se noie et s'agrippe à tout.

L'épouvantable lutte ! Elle s'éternisa, douloureusement poignante. Comme elle se débattit, furieuse et demi-folle ! Mourir à dix-huit ans !... Elle hurlait à cette idée et se soulevait, hagarde sur son lit, tantôt pour une prière que rien n'entendait, tantôt pour une malédiction contre le sort infâme, injuste et lâche !... Mourir !... mourir !... Mais elle ne le pouvait pas ! Elle l'avait souhaité jadis, dans une heure de farouche désespérance ; mais elle était une enfant alors ! Elle ne sentait que la douleur de ses genoux meurtris par la première chute ! Elle ne se rappelait dans le passé et ne voyait autour d'elle que souffrances ! Mais à présent, elle était femme ! Malgré la souillure du mal, elle l'était encore, et son sang bouillonnait. Elle aimait Lanat d'abord. Elle avait dans ses bras trouvé un consolant bonheur ! Sa chair, à elle, n'était pas insensible, et, comme hyperesthé-

sée, par l'instinctif pressentiment de la fin prochaine, elle criait : Amour !

Certaines fois, quand Lanat arrivait, l'enfant avait des crises singulières. Une sorte de nymphomanie passagère galvanisait son corps amaigri. Et c'étaient d'épouvantables scènes.

L'épuisement survenu, la mourante songeait, l'œil effrayant. Elle repassait sa vie torturée, revivait son ancienne misère. Puis, elle se rendait compte de la naissance de son mal, se rappelait l'Opéra, sa maladie, tout l'inavouable passé. Alors, une colère soulevait ses pauvres membres grêles. Elle griffait Lanat, allait de la jalousie à la haine, ou s'abîmait dans des imprécations contre les hommes.

Et toujours sa plainte affreuse revenait :

— C'est de cela que je meurs !...

Un jour, brisée de sanglots, elle ne put l'achever et retomba sur ses coussins...

Petite Reine était morte : Cendrillon ne souffrirait plus...

Le cercueil d'ébène et d'argent, capitonné de satin blanc, ne servit pas pour elle : Il coûtait trop cher.

Une bière de chêne, la bière ordinaire des gens ni riches ni pauvres, reçut l'enfant sur son lit de sciure de bois, mais même sur l'oreiller de satin blanc, la

mignonne n'eût pas été plus jolie. La mort l'avait guérie qui, maintenant, baignait sa tête d'une sérénité douce, d'une grâce infinie. Reine avait son air d'autrefois, son air candide de vierge. Elle semblait dormir, enfin consolée.

.

Sarah porta allègrement son deuil.

Les bonnes âmes qui dans le roman veulent voir dépeints des lauréats au prix Montyon et non des êtres pareils à ceux que nous coudoyons chaque jour, vont, à coup sûr, crier à l'invraisemblance et nous taxer d'odieuse exagération. N'importe : la Barnum, que nous voulons photographier en ces pages, n'était ni un ange, ni un démon. Produit d'un milieu spécial, elle était organisée d'une façon aussi complexe que tout le monde, un peu plus mal que tout le monde, si l'on veut, mais comme toute, elle était ce qu'elle devait être, étant donnés les influences subies, l'originelle prédisposition, l'égoïsme instinctif et toutes les causes extérieures qui avaient influé sur son état physique et physiologique, pour parler comme les Revues graves, pour parler comme Paul Bourget.

Chaque homme, d'après Alphonse Karr, a trois caractères :

Celui qu'il a;

Celui qu'il croit avoir ;

Celui qu'il veut avoir ou qu'il feint d'avoir.

Notre héroïne, elle, possédait — même à ce compte — cinq ou six caractères. Nous pourrions doubler le chiffre, si Sarah, femme d'analyse et de sang-froid, au propre comme au figuré, s'était jamais illusionnée sur sa valeur morale. Ce qu'elle était réellement, elle en avait la claire conscience, mais ce qu'elle voulait paraître, n'était pas chose fixe, aussi précisément délimitée.

Son caractère d'emprunt n'avait, en effet, rien d'immuable. Il variait suivant les lieux et les témoins, n'était pas à la ville ce qu'il était au théâtre, et se modelait sur les circonstances, ainsi que sur les gens.

Donc, pour clore cette parenthèse que son incohérence ne rend pas indigne d'un écrivain tirant à la ligne, et que d'aucuns — pardonnés d'avance — trouveront inutile, l'actrice, à la mort de sa sœur, affecta la douleur la plus vive.

Quand sa glande lacrymale fut tarie, elle songea — toujours le troisième caractère ! — à tirer parti de la situation. Et, comédienne incomparable, elle y réussit sans efforts.

De la réclame, toujours de la réclame, et encore de la réclame ! telle eût dû être sa devise.

Paris fut inondé de lettres de faire part ; les journaux, bons enfants comme toujours, insérèrent toutes les notes que Sarah envoya, tous les articles qu'elle demanda : l'enterrement fut superbe.

Phèdre y retrouva des larmes. Le vieux Perrinet en la voyant verser les pleurs à ruisseaux et au point d'en déraidir son voile de crêpe, s'écria :

— Décidément ! elle est très forte !

Et il s'attendrit, pardonnant du coup à cette « *roublardise* », dont le côté théâtral l'émerveillait. De fait, jamais une de ses pensionnaires n'avait eu les accents pathétiques, l'expressive mimique que la Barnum trouva, postée à la porte du *Père-Lachaise*, pour remercier ses amis du « témoignage de sympathie... », « de la preuve de dévouement... » qu'ils lui avaient donnés « en cette douloureuse circonstance ».

Le *Tout-Paris* était là : critiques, hommes du monde, écrivains, camarades, etc., etc...

Sarah en profita pour renouveler des connaissances, et distribuer des poignées de main « de rapport ».

— Ce n'est pas un enterrement, s'écria un chroniqueur, c'est une *première*... dernière !

— Oui, riposta un autre, et, qui mieux est, une

représentation sans droits d'auteur, ni droit des pauvres !

Du reste, les deux médisants ne furent pas en retard pour encenser l'étoile dans leurs comptes rendus. Sarah eut une réclame monstre, huit jours durant. Elle eût ente tout Israël pour en tirer pareil bénéfice !

Quant aux susdits droits d'auteur et des pauvres, ils furent tout de même perçus. La pauvre petite Reine n'avait plus besoin que de fleurs. Elle les obtint, et Sarah séchant ses paupières sut si bien décompter et redécompter les frais à elle occasionnés par les obsèques de sa sœur qu'elle les fit successivement payer aux divers hôtes de sa nouvelle Ménagerie !

Sur ce, laissons protester les apôtres du « bleu dans les arts » et des tempéraments sympathiques dans le roman. Nous faisons notre héroïne, ainsi qu'il nous plaît, et sur des *documents humains*, comme disent les romanciers à la mode. Libre au lecteur de crier à l'antinaturel ou de s'imaginer que nous pourtraicturons un *monstre*.

Les *monstres* ne vivent pas — à moins que ce ne soit vivre que de nager dans des bocaux d'alcool — et l'on aurait tort de voir en notre « modèle », une

simple fille de marbre, — type usé, — une gouge, un vampire, une buveuse d'or.

Dussions-nous passer comme l'auteur de « *Charlot s'amuse…* », notre préfacier, pour choisir nos sujets de roman dans les cliniques, nous devons avouer qu'à nos yeux Sarah relève plutôt de l'observation médicale, que de l'étude uniquement philosophique.

La Barnum être la classique soutireuse d'argent ? Oh ! que nenni ! Gâcheuse, oui, — mais gâcheuse égoïste, — rien de plus. Comme on le verra, d'ailleurs, par la suite, notre héroïne n'eut quelque argent à elle que le jour où son talent, et surtout la réclame le lui procurèrent. Le théâtre suppléa à l'alcôve. Et si cela ne fait que médiocrement honneur à la pseudo-femme qu'elle était, ce n'est pas un médiocre éloge à l'adresse de l'artiste, — et de ses agents de publicité.

Sarah, c'était l'originalité typique résumant une époque, un théâtre, une école. Elle n'était ni cela, ni ceci. Détraquée tout simplement.

Avant elle, on traitait la névrose à l'hôpital, mais elle vint, et jeta à la fois médecins et bromure de potassium par les fenêtres d'où, Don Juan femelle, elle raccrochait les naïfs. Elle fut névrosée et en tira un merveilleux parti. Seulement, sa névrose, par cela même que la névrosée avait les sens abolis, n'eut

jamais rien d'effrayant, rien de tragique. A la Salpêtrière, si l'actrice, autrement élevée et dirigée, eût suivi la logique de son mal inné, à la Salpêtrière, la Barnum n'aurait jamais eu besoin de douches et n'aurait jamais passé par la camisole de force. Elle aurait amusé les internes, distrait les infirmières, séduit tout son monde et la morphine seule l'aurait abêtie.

Dans la vie, elle usa du dérèglement de son innervation, comme elle usa de tout, des hommes et des circonstances, en fille avisée, un peu à la façon de ces savants qui, ne voulant pas voir se perdre une seule force naturelle, utilisent les marées, en attendant qu'ils puissent employer comme moteurs les fleuves de lave du Vésuve !

Notre héroïne, ce fut le nervosisme, triomphant, exalté, soufflant sur Paris sa griserie malsaine.

Mais elle, tout en se servant de son tempérament comme un jongleur, comme un fakir à extases, elle garda sa froideur d'idole, et ne porta jamais à la scène la folie passionnée de ses nerfs. En d'autres termes, son cerveau seul *s'emballa :* le cœur conserva ses battements réguliers et rythmiques.

Musset disait à la Malibran morte :

... Quelques bouquets de fleurs te rendaient-ils si vaine,
Pour venir nous verser de vrais pleurs sur la scène,

> Lorsque tant d'histrions et d'artistes fameux,
> Couronnés mille fois, n'en ont pas dans les yeux ?......
> Au lieu de ce délire,
> Que ne t'occupais-tu de bien porter ta lyre ?
> La Pasta fait ainsi : que ne l'imitais-tu ?...

On n'écrivit pas cela de la Barnum. Son pouls, comme celui de la Pasta, n'eut jamais une pulsation de plus qu'à l'ordinaire, jouât-elle *Phèdre* ou *Marguerite Gautier*. Ses rôles ne l'écrasèrent point. Jamais elle ne râla, le rideau tombé. Comédienne devenue tragédienne de par les hasards de la scène, de par l'engouement de la foule, de par son détraquement, elle n'eut que du talent et n'eut point de flamme. Elle apprit à mourir en scène et mourut, merveilleusement, chaque soir, pendant des années. Mais sa mort resta la reproduction d'une scène d'hôpital, et, si elle fit frissonner une salle, ce fut du frisson que donne une expérience physiologique.

Elle prit les gens par les nerfs, — et ce fut son originalité, tout le monde, avant elle, ayant travaillé, qui la tête, qui le cœur, qui les sens du public. Elle trouva le talon d'Achille de la foule, le coin vierge, et y mordit à belles dents, s'y cramponnant, tant et si bien que le mordu s'habitua à ses crocs, n'en voulut plus d'autres.

L'artificiel était son lot. Elle fut adorablement

artificielle. Quiconque fréquenta chez elle fut conquis. En sortant de son salon, on trouvait naturelles les femmes de Grévin, on croyait vraie la vie peinte par des Parnassiens contemplant leur nombril, on jurait avoir coudoyé les poupées déshabillées par les romanciers façon Gyp.

Car, étant insensible et se sachant incapable de séduire un seul être, elle n'avait rien à faire qu'à séduire tout le monde, qu'à faire moralement siens tous ses hôtes qu'elle les admît ou non à son intimité. Charmeresse, elle prit chaque être qui l'approcha. Ses sourires lui valurent l'impunité, et ses ennemis ne furent ses adversaires, que d'intermittente façon, se consolant des mauvais tours qu'elle leur jouait, en la trouvant plus que jamais exquise, du jour où ils avaient senti ses griffes.

De ses yeux étranges, elle promena, avec une royale largesse et sur une universalité, son étrange puissance de séduction qui mettait à ses pieds une armée de fidèles, sans pouvoir coucher devant son autel un adorateur isolé. C'est qu'elles n'étaient pas innées chez Sarah cette puissance féline, cette captivante souplesse. Elles constituaient de l'acquis, une force, artificielle comme le reste, que la femme devait à l'expérience. Ne pouvant conquérir un homme, elle voulut, nous le répétons, les conquérir

tous, à la façon de ces Européens naturalisés Orientaux qui, las de chercher un unique amour, se créent un sérail et gouvernent un peuple de sultanes, eux, que n'a point aimés la plus aimante de leurs libres maîtresses de jadis. Le charme de la Barnum fut un charme raisonné, un charme de calcul, un parti pris.

Et ce qui la rendit forte, c'est qu'elle ne dédaigna rien, ni personne. Elle eût fait un grand politique. Elle aurait inspiré des fanatismes comme Bonaparte, des dévouements comme une Marie-Thérèse. car, plus experte que le Vieux de la Montagne, elle distribua son *haschisch* à tous et à toutes, également adorée de son habilleuse et de l'ambassadeur en vue, du commissionnaire du coin et du comédien jouant avec elle... Par malheur, sachant attirer, elle ne sut pas retenir. Ses violences, ses lubies, ses caprices fantasques, ses méchancetés à froid éteignaient tous les fanatismes, tous les dévouements. Ceux-ci renaissaient ou étaient remplacés grâce à son charme, mais son intérieur ne fut jamais une maison : ce fut un passage.

Sur ce portrait, reprenons notre récit.

Reine est morte. Sarah s'est fait construire un hôtel. Elle s'y installe.

Installation difficile. Elle eut un cri d'effroi en

pénétrant dans les vastes pièces vides et nues. Comment meubler tout cela? Désespérer n'était pas son fait, et son ingéniosité avait eu d'autres difficultés à vaincre. Peu à peu, les cadeaux aidant aux achats, le nouveau logis devint habitable. Les bibelots affluèrent et l'artiste qui, d'abord, avait paru maigrie encore dans la tristesse des pièces désertes, se confectionna le fond repoussoir qui lui seyait.

Ce n'était pas pour rien qu'elle était devenue peintre et sculpteur, ce n'était pas pour rien qu'elle s'était créé une cour d'artistes.

Lérin après Dargent fut le roi de la susdite cour. Il n'était qu'un ami, mais, un jour, il eut la velléité de se marier, et Sarah, jalouse de tout et de toutes, eut le caprice d'empêcher son mariage, — un moyen comme un autre d'étaler sa puissance. Lérin fut initié aux voluptés du cercueil à deux.

Pour se consoler de son mariage rompu, il peignit le plafond de la chambre à coucher de sa maîtresse. Il releva la banalité du sujet choisi par la propriétaire : *Un lever d'aurore*, en modernisant ses personnages, en les faisant ressemblants surtout. Sarah fut représentée sous les traits de la susdite Aurore, si bien que les gens à scrupules qui sortaient de son lit, purent, en considérant le plafond, se croire vertueux au possible.

Un des premiers admis à cette contemplation ne put dissimuler, cependant, un sourire.

— C'est vous, dit-il, c'est bien vous...

Et l'Aurore répondit, en se levant pour de bon :

— Oui, c'est moi, mais... un peu soutenue !

Le plafond, les façons à la Mécène de la dame, l'aménagement de l'hôtel furent, comme on pense, de nouveaux et d'excellents moyens de réclame. Sarah était d'ailleurs malade, quand la presse restait un jour sans parler d'elle. La vie ne lui fournissait pas assez de chiens dont elle pût couper la queue. Elle en fabriquait.

Son existence se passait sur un tremplin, et, douée de trop de mémoire, elle se rappelait sans cesse le mot de du Chesnel : « Qu'on lise ton nom constamment... La réputation, vois-tu, ressemble au chocolat... etc. »

Quelle chocolatière que la Barnum !...

Pour tout dire, elle se rattrapait avec habileté de ses frais de publicité. Ses listes de souscription n'étaient jamais closes et chacun devait s'y inscrire.

Les petits ruisseaux font les grandes rivières, disait l'artiste, et tout arrivant était mis à contribution. La commandite obligatoire. Par malheur, on ne sait quel sol spongieux buvait la rivière.

Ce mode d'opérer n'était pas neuf chez notre héroïne ; nous l'avons vue le mettant en pratique dans les chapitres précédents. Mais, à vrai dire, son côté comique se transformait parfois et tombait dans l'odieux.

C'est ainsi que jadis, au *Parthénon*, elle avait saigné à blanc un de ses camarades, Berron fils. Un matin, il arrive au sortir du théâtre où il avait touché quelque vingt-cinq louis, ses appointements du mois. Attendu chez lui par sa nombreuse famille dont cet argent constituait l'unique ressource, il entrait en courant chez son amie, mais elle le retient, larmoie, se désole, se dit à la veille d'une échéance suprême qui, non payée, va déterminer une saisie. Elle ensorcelle le comédien qui lui abandonna son gain misérable. Et le malheureux dont les enfants allaient jeûner n'était pas à la porte que la poupée s'esclaffait :

— Hein ! chacun son obole ! Ils y passent tous !

Propriétaire d'un hôtel, la comédienne loin de renoncer à son système « *d'y faire passer* » tout le monde, le perfectionna.

Comme toujours, au surplus, elle en tira d'illusoires profits. Constamment gênée, elle devait à son gâchage insouciant, à sa paresse pour le moindre calcul — ce côté anormal de son caractère — d'être

à tous bouts de champs réduite aux expédients. Cependant, jamais femme ne fut moins généreuse qu'elle.

De nouveau, elle eut recours aux matrones expertes qui sont la Providence des malheureuss à court d'argent. Mais sa jeune célébrité, sa situation au théâtre Corneille lui imposant des ménagements, elle eut d'inédits procédés pour trouver et recevoir de passagers amis.

L'un de ces procédés fut la mise en vente d'une de ses dernières œuvres, statuette représentant *La Folie*.

Sur le discret avis d'une des matrones sus-désignées, les amateurs d'art se rendaient chez le sculpteur enjuponné, examinaient, et faisaient leur prix...

La Folie fut vendue de la sorte, on n'a jamais su combien de fois. Le dernier acquéreur, dont nous ayons retrouvé la trace, avait dû surenchérir, car il resta fort longtemps dans l'atelier de l'artiste. Or, la Barnum très frileuse entretenait dans cet atelier un véritable feu de forge. Le *dilettante* en sortant trouva l'avenue Monceau atrocement froide et, rentré chez lui, se mit au lit. Une fluxion de poitrine l'y maintint de longs mois. La guérison venue, il eut l'impolitesse d'envoyer demander la statuette, comptant

l'offrir à l'Esculape aux bons soins duquel il devait de vivre encore. On la lui refusa naturellement. Mais combien les convalescents sont naïfs !

En ce temps-là, notre Barnum, pour se reposer de ses travaux esthétiques, fit de nombreuses ascensions en ballon captif. Il ne suffisait pas, toutefois, à cette amie du cumul, d'être comédienne, sculpteur, peintre et aéronaute. La littérature la tenta, comme étant encore le meilleur mode de réclame, et ce furent justement ses voyages aériens qui lui fournirent l'occasion de teinter ses bas d'azur — sans calembour.

Redescendue à terre, elle publia : *Les Impressions d'un Perchoir*. L'Académie sans goût et toute à la dévotion du parti des ducs oublia de couronner l'œuvre nouvelle.

L'Institut a ainsi, de tout temps, témoigné de son mépris pour les gens de théâtre. Sarah se consola en relisant la vie de Molière.

Par malheur, le parti des ducs soudoya également les libraires, qui du *Perchoir* firent des rossignols.

Peut-être trouverait-on, dans ce fait, l'explication de la nervosité, croissante alors, de notre héroïne. Elle en tomba à la réclame *à la maladie*. Le théâtre Corneille en pâlit, ainsi que le public.

A chaque semaine, c'étaient des changements de

spectacle, voir des relâches. La comédienne avertissait la direction à la dernière heure ; à peine avait-on le temps de coller une bande sur les affiches. Et pas moyen de lui en vouloir, pas moyen de douter ! N'avait-elle pas à tout moment, lorsqu'elle se contraignait à jouer, des vomissements de sang dont s'effrayaient les plus sceptiques de ses camarades ?

Et une légende se forma. Sarah poitrinaire devint plus intéressante que jamais. Des romances la pleurèrent, avec des larmes discrètes mais bémolisées. La *Société des muses Santones* — association des poètes de la Saintonge ! — publia sur la grande artiste des vers où, sans la nommer, on déplorait le mal fatal qui rongeait ses chers poumons. Des pharmaciens la harcelèrent.

C'était à la veille de son départ pour Londres, où la troupe du théâtre Corneille, profitant des vacances occasionnées par les réparations faites à sa salle, allait donner une série de représentations.

A Londres, la Barnum jeta son dévolu sur le prince d'Irlande. Mais de quelle façon conquérir ce royal amant ? Elle ne l'approchait pas assez pour pouvoir disposer ses batteries. Alors, toujours ingénieuse, elle s'attaqua à l'aide de camp du prince. L'officier capitula au premier engagement et se servant de lui

elle arriva au maître qui amena son pavillon presque aussi vite que son subordonné.

L'orgueil de la Barnum ne connut plus de bornes. Cependant sa joie triomphale ne fut pas sans mélanges. Il courait en effet sur le compte du prince d'étranges et d'horribles histoires. Ce terrible noceur était, disait-on, la victime de ses excès anciens, et ses hommages étaient dangereux. Malgré sa crainte, malgré le souvenir de Reine, la comédienne n'hésita pas : un lit princier vaut bien qu'on risque pour lui quelque chose. Et Sarah risqua sa santé, l'amour-propre étouffant ses frissons de peur. L'orgueil a de tels héroïsmes.

Sa bravoure fut récompensée. La téméraire put continuer à croire que la cause prétendue de la mort de François Ier était une invention d'un docteur à consultations gratuites. Toute la Cour, à la suite du prince calomnié, vint manifester devant elle, à une vente de charité dont elle fut la reine très glorieuse.

Il ne fallait rien moins, à la veille de son départ de Londres, qu'un pareil succès, pour la consoler de sa déveine au théâtre. Elle avait, en effet, passé inaperçue et s'en désespérait, prise d'une rage jalouse devant l'éclatant triomphe de Sophia Croiset qui, dans l'*Oracle* et *la Duchesse de Trois Monts*, avait enthousiasmé tout Londres. Comment attirer l'atten-

tion sur elle ? comment se faire remarquer de la foule ? La Barnum rêva un coup de tête et l'exécuta.

Elle devait créer un petit acte, écrit pour elle et pour les spectateurs anglais, dans lequel elle jouait un travesti. Au dernier moment, elle rendit son rôle. Grand émoi et scandale. Un bon « coup de réclame » enfin. Cependant on insiste, on parlemente avec la rebelle, on la prie de céder. Elle refuse et déclare qu'elle aime mieux quitter le théâtre. Sur quoi, les journaux de Paris, s'emparant de l'incident et la chose faisant du bruit, Sarah écrit de Londres, au *Barbier*, qu'elle démissionne.

A son retour en France, ses amis s'interposent. Elle ne va pas faire folie pareille ! Ils ne lui la laisseront certainement pas commettre ! Et l'un d'eux, lié avec M. Perrinet, tente une démarche auprès du directeur. L'autocrate alors mande la boudeuse qui, s'amusant fort, à part elle, se félicite du succès de son « truc ».

— Allons, mauvaise tête, soyons raisonnable. Je vais réunir le comité et vous faire nommer sociétaire à part entière !

La Barnum fut effectivement nommée sociétaire à part entière.

Elle daigna retirer sa démission.

Elle reprit sa vie, sa commandite, ses multiples

travaux. Son hôtel, à présent, était très fréquenté, ses dîners très suivis.

Elle y trônait. Chaque repas était une nouvelle exaltation de son égoïsme autoritaire et de son mépris pour autrui.

Elle avait « sa chaise », sa chaise à elle, sorte de siège curule sacro-saint, réservé à son seul croissant. Elle avait « son verre », « son vin », « son cognac » différents de ceux des convives et mis à part pour son usage spécial.

« Son cognac » surtout, car la comédienne commençait à vouer un culte à la fine champagne. Volontiers, elle faisait succéder les petits verres aux petits verres, riant à sentir une chaleur lui monter aux joues et égayer tout son être.

Le siège de Paris avait répandu la mode des cures à l'alcool et la Barnum arrivant par instants, à force de le répéter, à se croire phtisique, adoptait décidément ce traitement.

Or, une chose gâtait sa joie. Son atelier, ses salons recevaient moins de gens célèbres que de gens aspirant à le devenir. Quant à ses intimes, pour bien composé que fût leur bataillon, « ça manquait d'hommes du monde », du vrai monde, du grand. Une ambition nouvelle l'empoigna : conquérir une illustration mondaine, l'atteler à son char.

Elle y parvint ; voici comment :

Un soir, une de ses camarades arrive chez elle, pour affaires. Une représentation à bénéfice. La visiteuse est accompagnée du baron Kapnicki, le premier secrétaire de l'ambassade de Pologne. Sarah promet le concours qu'on lui demande et se met tout de suite à accabler le diplomate de gracieusetés. Elle lui fait visiter son hôtel, et pendant que l'amie écrit au comité dont elle est la mandataire, pour l'informer de la réussite de sa démarche, la comédienne retient le baron dans son atelier. Elle le retint longtemps.

Huit jours après, la même camarade revient, seule cette fois. La Barnum l'accueille par ces mots rieurs :

— Ah ! ah ! tu ne sais pas ? Kapnicki...

— Quoi donc ? répond l'amie surprise.

— Eh bien ! *je fais avec !*

Le *faire avec* fut compris.

— Mais, au fait, s'écria l'arrivante... Tu es encore drôle, toi ! Avant d'enrégimenter quelqu'un à qui je te présente, tu pourrais bien me demander si, à n'importe quel titre, je suis attachée à ce quelqu'un. Car, enfin, tu ne savais pas si le baron était simplement pour moi un ami...

— Allons donc ! riposta la comédienne, tu me

connais trop bien. S'il avait été ton amant, tu ne me l'aurais pas amené...

Le raisonnement était sans réplique.

Pour tout dire, l'actrice ne trouva dans sa nouvelle conquête qu'une satisfaction d'amour-propre, que la réalisation d'un désir longtemps caressé.

Le Polonais l'adorait ; il la trouvait charmante, spirituelle, originale et disait à tout propos :

— Sarah ! elle est impayable !

Par malheur, il le prouvait trop.

En revanche, il ne trouvait pas impayable la domesticité de la comédienne. Ce spirituel étranger fut aussi généreux avec les femmes de chambre qu'il le fut peu avec leur maîtresse.

En donnant vingt-cinq louis de temps à autre à une camériste, je suis certain, pensait-il, d'être toujours bien reçu, mais combien de fois me faudrait-il multiplier cette somme pour obtenir de la maîtresse de céans le sourire dont la soubrette m'accueille ?

Comme quoi la Pologne est le véritable pays de l'élevage de lapins...

La Barnum, placée si haut par le diplomate qu'il n'osait déposer d'offrandes sur l'autel, n'avait pas besoin de ce prétexte pour varier à l'infini son menu.

Son atelier avait une poterne donnant sur une

petite rue, et c'est par là qu'arrivait le *plat du jour*. Jour est ici un euphémisme.

— Ma tour de Nesle ! disait-elle en parlant de cette bienheureuse porte.

Un des premiers qui en franchit le seuil fut un jeune capitaine de hussards, grand mondain s'il en fut, à qui son service laissait assez de loisirs pour écrire, dans la *Fête parisienne*, de fines gaudrioles moins littéraires que les jolies esquisses de Gustave Droz, mais infiniment plus salées. Il les signait du pseudonyme : O'Prinz.

Un jour, il arrive chez Sarah, avec un ami qui le présente. Il amuse de sa verve les habitués du quatre-à-six et plaît immédiatement à la dame. Indifférente d'apparence aux conversations, elle confectionnait des cocottes et des flèches en papier, O'Prinz lui servait de cible. Mais ce n'était pas de banales flèches de papier blanc que celles dont elle le bombarda. Leurs pennes de vélin étaient couvertes de pattes de mouche qu'elle y traçait au crayon bleu. Et l'officier y lut les phrases suivantes :

— Je m'embête...

— Venez donc me distraire ce soir...

— Vous connaissez la *Tour de Nesle* ?

— Soyez-y à minuit et demi...

— Vous me conterez des histoires...

A minuit, le jeune homme était là, Sarah, pareille à un clair de lune, le reçut tout de blanc vêtue, et le fit asseoir à ses côtés sur un divan très bas et couvert d'une foule de coussins, qu'elle nommait communément son *tramway*.

— Maintenant, beau chevalier, dit-elle d'un air las, contez-moi une de ces histoires que vous contez si bien...

Et elle s'accroupit sur les carreaux avec la pose d'une des sultanes qui écoutaient Schéhérazade.

L'officier, surpris mais docile, s'exécuta et narra de son mieux le premier conte qui lui vint à l'esprit.

— Très drôle, fit la sultane en riant à peine, mais vous avez mieux. Une autre !...

O'Prinz fronça le sourcil, mais dut obéir. Cette fois la curieuse ne daigna pas sourire.

— C'est amusant sans doute, s'écria-t-elle, mais moi, ça ne m'amuse pas. Trouvez-moi quelque chose de plus divertissant.

Du coup, le capitaine se leva et empoigna Sarah malgré sa résistance.

— Madame, lui cria-t-il, — entre deux baisers, — quand on est officier de cavalerie et quand on a le bonheur d'être seul avec une jolie femme, dans les environs de une heure du matin, ce n'est pas pour lui raconter des histoires !

Et le galant hussard se mit incontinent à fourrager le *peplum* de sa prisonnière. La Barnum essaya de crier, de griffer. Ce fut en vain. Le cavalier français, une fois le boute-selle sonné, ne recule pas et encore moins se laisse désarçonner. La charge suivit son cours et la forteresse fut prise d'assaut.

En dedans, et tout en accablant son hôte de reproches sur sa brutalité et sur sa conduite dignes de la plus *effrénée soldatesque* (sic), Sarah jubilait. Être cosaquée, c'était exquis. Ça la changeait ! Le viol a d'étranges douceurs pour les femmes prodigues d'elles-mêmes.

— C'est ignoble, monsieur, c'est ignoble ! répétait-elle en renouant ses cheveux.

Mais son œil et sa bouche chantaient une autre antienne, tant et si bien, que l'officier ne fut pas congédié. Ménageant ses éperons et dédaignant la cravache, il renonça dès lors à ses furieux galops. On alla, suivant les heures, au trop allongé, au petit trot, au pas ; même, on piétina sur place. La Barnum rendait de son mieux, mais elle avait la bouche dure.

A la longue, elle rua. O'Prinz recourut aux aides.

Un matin, son journal, sous la signature X..., raconta d'assez transparente manière, comment il avait connu la rétive comédienne. Le boulevard dé-

gusta le morceau avec la joie qu'on pense, et l'héroïne du récit entra dans une colère qu'on s'imagine également.

Tout d'abord, elle envoya quérir chez l'officier le paquet de lettres qu'elle lui avait adressées.

L'ingrat refusa toute restitution.

— Fer et sang ! cria la victime avide de vengeance.

Et elle appela à la rescousse un de ses jeunes commensaux, le petit de Malgrainé, un aimable et joyeux viveur.

Celui-ci accepta la mission d'aller demander à la rédaction de la *Fête parisienne* le nom de l'auteur de l'article signé X... Là, naturellement, on ne voulut pas immédiatement répondre. Il attendit. O'Prinz, averti tout de suite, dut chercher un subterfuge, car il ne pouvait, étant officier, se battre à propos d'une chronique que son uniforme lui interdisait d'écrire. Pour s'en tirer, il chargea un de ses amis, Karl des Fondrières, d'assumer la responsabilité du morceau. Karl y consentit et courut trouver le mandataire de la Barnum, se promettant, chemin faisant, de terminer l'affaire en deux temps et trois mouvements :

— Monsieur, je suis l'auteur des lignes dont vous avez à vous plaindre. Je n'ai rien à rétracter, rien à rectifier et je suis à vos ordres.

Puis, v'lan, un « coup de torchon » en douceur, et ce serait fini.

En ces belles dispositions, Karl arrive, et pousse un cri en voyant de Malgrainé.

— Comment, c'est toi ?

— En personne.

Ils se tenaient les côtes, riant aux larmes du hasard qui les forçait à se battre, eux, vieux et bons camarades.

Mais, après avoir ri, on s'entendit sur la rencontre. Il fut convenu que Karl piquerait légèrement à la main son adversaire malgré lui, et qu'ensuite on déjeunerait plantureusement.

Ce qui fut fait. Vainqueur et vaincu — celui-ci ayant couvert son égratignure de deux centimètres de diachylum — sablèrent gaiement le champagne, puis, Malgrainé s'étant composé une tête de circonstance, se présenta, avenue Monceau, le bras en écharpe.

Il y fut reçu comme un héros, comme un vengeur, comme un dieu. Enchantée de cette réclame nouvelle et satisfaite en sa vanité, Sarah ne voulu-pas lâcher le jeune homme, l'exhiba toute une semaine et le condamna à l'écharpe forcée.

Or, Kapnicki, à voir ainsi fêté son rival, fut mordu au cœur d'une jalousie au moins bizarre. Pris d'cté

mulation, il résolut de risquer sa peau à son tour en l'honneur de sa belle.

Une soirée de gala donnée à l'ambassade de Pologne lui en fournit bientôt l'occasion.

O'Prinz qui était fort répandu, fut invité. Il vint en grand uniforme, traversa les salons pour aller saluer l'ambassadeur. Ce devoir accompli, il se tourna vers les attachés et les secrétaires qu'il connaissait tous, et, tout d'abord, tendit la main à Kapnicki.

Le Polonais feignit de ne pas voir son geste. O'Prinz, surpris, insista, forçant le diplomate à le regarder, mais celui-ci, d'un ton hautain, déclara « qu'il ne serrerait pas la main d'un homme comme l'officier ».

Cet affront eut les suites qu'il devait avoir. O'Prinz voulait tuer son insulteur. Il se borna heureusement à lui allonger un bon coup d'épée qui traversa le bras du premier secrétaire et le cloua au lit pour quinze jours.

Encore le pauvre manchot ne fut-il pas, du côté de Sarah, récompensé de sa peine. Il persistait à trouver la Barnum impayable; aussi le remercia-t-elle du bout des lèvres, bien que jubilant prodigieusement à cette publicité nouvelle.

Les sympathies de l'office et la sollicitude des femmes de chambre de l'actrice, ne consolèrent qu'imparfaitement l'infortuné Polonais.

IX

GRANDS ET PETITS VOYAGES

La Sagesse des nations n'a pas radoté — une fois,
n'est pas coutume ! — en déclarant qu'il ne fallait
point chasser deux lièvres à la fois.

La Barnum, durant quinze ans, avait en même
temps poursuivi la gloire et la fortune. Son talent
original, aidé d'une réclame comme jamais femme de
théâtre n'en avait encore organisé, lui avait procuré
celle-là, mais celle-ci lui avait toujours échappé. Ni
ses roueries, ni son éclectisme en amour, ni ses
diverses commandites n'avaient pu l'enrichir. Nous
l'avons montrée atteignant parfois l'aisance, mais
nous l'avons aussi montrée retombant le lendemain
à une gêne dont la continuité, plus que son tempé-

rament et son amour du tapage, explique son caractère, ses coups de tête, ses folies.

Et Dieu sait cependant si elle se fit faute de mettre à contribution quiconque l'approcha! Quémandant à tous venants, suivant les phases de son existence, de un à cinq, puis de cinq à vingt, puis de vingt à cinquante louis, elle n'en eut pas moins toujours à ses trousses, pour la pousser aux plus singulières extrémités, une armée de créanciers dont le dénombrement aurait fait pâlir Balzac, Musset et Dumas père

Un gouffre était ouvert chez elle où tout coulait.

Et pourtant, sans ce gâchage, elle eût été riche depuis longtemps, grâce à sa douce habitude de faire supporter à Pierre et à Paul ses dépenses journalières. Était-on en visite chez elle? Crac! c'était une facture qu'on apportait en en réclamant le payement immédiat, ou bien un objet quelconque d'un besoin urgent qu'il fallait envoyer acheter tout de suite.

— Mais je n'ai pas le sou! s'écriait-elle en riant et en se roulant sur son « tramway ».

Force était à l'ami de la prier « d'accepter ce petit service ».

Le plus drôle, d'ailleurs, c'est que, non contente de frapper les hommes d'impôt, elle ne se gênait point pour toujours gagner au jeu, rafler à la mère Girard, son factotum, les quelques sous que la brave

femme impayée obtenait des amies de sa maîtresse, pour assaillir enfin d'emprunts ses petites camarades. L'emprunt contracté, du reste, elle riait au nez d'icelles.

Car c'était encore un trait de son caractère que son intempérance de langue. Exploiter les gens sans se moquer d'eux ensuite, lui aurait semblé banal. Elle avait la blague aussi cruelle que facile, n'épargnait personne et préférait risquer de ne pouvoir exiger du même être un second service que de renoncer à faire un mot.

Son éternel rire la sauvait des conséquences de ses railleries.

— Quel toupet ! disait-on, et souvent les victimes cédaient à la contagion de sa gaieté.

Les femmes se rebiffaient parfois par exemple. Témoin la petite de Winter. Celle-ci, certaine matinée, accompagne son illustre amie à la répétition générale d'une pièce nouvelle dans un théâtre de genre où jouait Annette Barnum. L'arrivée de Sarah fait sensation ; c'est à qui s'empressera autour d'elle. L'étoile, cependant, pose comme elle le fait toujours en public, est tour à tour familière, bienveillante ou digne. Avec des airs de reine visitant ses sujets, elle remercie, après la répétition, les membres de sa cour improvisée, et, majestueusement, s'en retourne. Mais

il y a un brave homme de concierge qui l'a guidée dans les couloirs obscurs et lui a ouvert la porte des coulisses. Il faut laisser un généreux pourboire à ce prolétaire du cordon. Naturellement, elle n'a pas le sou :.

— De Winter ! dit-elle, prête-moi donc vingt francs !

De Winter, qui a oublié son lorgnon, n'a pas le temps de réfléchir et s'exécute. Le pipelet empoche la pièce, se confond en remerciements, et les deux amies remontent en voiture. Mais le coupé s'ébranle à peine que la Barnum s'écrie avec son parler imagé habituel :

— N... de D... ! tu n'es rien généreuse, toi !

— Comment ? fait de Winter suffoquée.

— Sans doute ! vingt francs de pourboire ! mince alors ! Tu te mets bien, toi !... Ah çà ! mon petit serpent à lunettes, t'imaginais-tu que j'allais te les rendre ?

Une autre amie qui se rebiffa, et ferme, mais à la longue, fut Marthe Pigeonnier. Sarah, de même que ses sœurs, lui ayant mille obligations, ne se gênait point avec elle. Le souvenir des services rendus ne troubla jamais en effet la tragédienne. Si l'ingratitude est l'indépendance du cœur, elle eut le cœur plus qu'indépendant... si indépendant même qu'il prit sa volée de bonne heure, et ne reparut plus. Sans doute.

il s'embêtait, ce pauvre viscère, de loger sous une niche vide !

— Bah ! disait la Barnum à Marthe, quand elle avait à s'excuser d'une petite vilenie, tu es un mouton, toi !

— Prends garde ! disait l'autre. Tu en feras tant que le mouton deviendra enragé !

Mais l'hydrophobie ne venait pas vite, et l'amie dévouée, à la première occasion, rendait un nouveau service. C'était un prêt qu'elle consentait sans rancune. Par exemple, le jour où, gênée à son tour, elle demandait à Sarah une aide qui n'eût été qu'un remboursement, elle pouvait longtemps attendre.

Ce fait se produisit, entre autres fois, et de comique manière, lorsque les deux amies allèrent inaugurer le nouveau théâtre de Montefiore, une des stations de bain — et de jeu — les plus courues des bords de la Méditerranée.

Tout d'ailleurs fut amusant dans ce voyage.

La veille du départ, la Barnum pria Marthe de ne pas s'occuper des provisions de bouche. Elle se chargeait du chapitre : Vivres.

A sept heures donc, le lendemain soir, les deux actrices s'introduisaient dans un coupé, et en route ! Bientôt, il fait faim. Alors Sarah ouvre son sac de voyage, petite merveille qui est à la fois un néces-

saire de toilette, un panier à provisions, une cave portative et tout ce qu'on veut. Gravement, elle en tire un paquet.

— Qu'avons-nous à dévorer? demande sa camarade.

— Du cervelas à l'ail...

— Quelle horreur!

— Oui, chère. Je l'adore! Comme je n'en puis pas manger chez moi afin de ne pas empoisonner le monde, je profite toujours de mes voyages pour m'en empiffrer.

— Très bien... nous sommes seules. Mais avec ce cervelas?

— J'ai du pain.

— Et puis?

— Une bouteille de champagne...

— Et?...

— Un flacon de fine champagne...

— Et après?

— Après? mais c'est tout!

Marthe dut se résigner et essaya de se nourrir de cervelas. Mais à la seconde tranche, ses forces trahirent son courage et elle avala son pain sec. Sarah cependant se gavait, à croire qu'elle jeûnait depuis huit jours. Quant à l'atmosphère du wagon, elle était irrespirable. Le premier employé qui,

avant Lyon, s'y risqua pour contrôler les tickets, roula asphyxié sur la voie.

On atteint Marseille. Long arrêt. Les deux voyageuses courent au télégraphe et annoncent leur arrivée à leurs amis respectifs de Montefiore, mais Sarah sort furieuse du bureau. Le bélître d'employé qui était au guichet,— ô néant de la gloire ! — ne connaissait pas la *grrande* artiste ! Il lui avait fait épeler sa signature qu'il lisait Barnien, tandis que Pigeonnier était accueillie avec des salamalecs par les plumitifs !

La comédienne ignorait qu'ils avaient tous applaudi Marthe, celle-ci ayant donné quelques représentations à Marseille, et ces messieurs possédant au théâtre leurs entrées à prix réduit. Il n'en fallait pas tant pour que notre héroïne blêmit de jalousie !

Au buffet, sa colère tomba, car elle se vit reconnue. Alors, elle posa, prit ses allures « d'en public ». Comme sa camarade, morte de faim, achetait un perdreau froid, elle s'écria de façon à être entendue de tout le monde :

— Quelle horreur ! De la viande !... Tu vas manger de la viande !...

Et l'angélique personne retroussait la lèvre avec un air de suprême mépris. Puis, gonflée encore de

cochonneries à l'ail, elle acheta une simple grappe de raisin, qu'elle picora en créature éthérée vivant de rosée et de fleurs !

A Monteflore, grand succès, après lequel Marthe se livre aux douceurs de la roulette, tandis que son amie rentre à Paris. Décavée bientôt, la joueuse se souvient qu'elle a prêté de l'argent à Sarah. Dépêches sur dépêches. Rien ne vient et l'artiste se rapatrie comme elle peut.

A son retour, elle reprocha à la Barnum son égoïsme.

— Car enfin, disait-elle, en pareil cas, à ta place, je faisais l'impossible. Nous sommes de trop vieilles amies pour que tu n'eusses pas dû me tirer d'embarras, même ne me devant rien !

— Bah ! fit l'autre, je savais bien que tu te débrouillerais !

Elle rendit plus tard, cependant, l'argent en question, mais à son corps défendant et par ridicules acomptes.

— Je ne te donne que tant à la fois, disait-elle sans rire, *mais c'est dans ton intérêt*. JE TE CONNAIS ! TU ES SI GACHEUSE !!!

La dame avait la spécialité des répliques phénoménales, comme des apostrophes drôles. Combien en entendit cet excellent et chauve Arthur Simon, un

journaliste, homme du monde, qui l'aimait beaucoup, lui faisait dans son journal, *Le Chante-clair*, une incessante réclame, et qu'elle récompensait à coups de boutoir !

Une après-midi, il va la trouver pour lui rappeler qu'elle dîne chez lui. Il la trouve couchée sur son divan dans son atelier. Aux premiers mots, elle l'interrompt :

— Ah ! pauvre cher, gémit-elle, comme cela tombe mal ! Il me faut vous manquer de parole... Figurez-vous que tantôt en descendant de voiture devant le théâtre, j'ai commis l'imprudence de sauter à terre avant que mon coupé soit arrêté, et je me suis foulé le pied...

Et, feignant de vouloir essayer de marcher, elle se lève, boitille avec des petits cris de douleur. Le visiteur est contraint de la forcer à se recoucher.

— Quel guignon ! ma pauvre amie, s'écrie-t-il. J'ai invité les gens que vous m'aviez désignés et il n'y a que vous comme femme. Ce serait une calamité que vous ne vinssiez pas... Voyons, ma petite Sarah, une foulure n'est pas pour arrêter une vaillante comme vous ! Il faut être gentille, et, dussiez-vous vous faire porter, venir ce soir !

Il insista tant et tant que Sarah, furieuse, mais

contrainte de paraître céder, finit par promettre de *faire son possible.*

Arthur Simon la remercia, serra la main du jeune Loris qui, retiré dans un coin de l'atelier, assistait sans mot dire au débat, puis il sortit.

Il n'avait pas les talons tournés que la Barnum laissait éclater sa colère. Elle s'en prit à Loris qui riait, et, malgré ses seize ans, le menaça d'une gifle. Elle ne boitait plus et arpentait la pièce, en jurant comme un charretier.

— Mais qu'est-ce qu'ils ont donc, criait-elle, tous ces s...-là, à m'em...bêter de la sorte ?... Ils se donnent donc le mot ! C'est comme ce c... de Simon ! Je n'étais pas assez de mauvaise humeur déjà sans qu'il vînt m'achever ! Ah ! la sacrée tête de veau !

Et d'un geste machinal, elle ramena verticalement la tenture masquant la porte par où Arthur Simon s'en était allé et qu'il avait laissée prise entre le battant et le mur. Mais, au même moment, une exclamation de stupeur lui échappa ; elle recula.

Là, dans l'entre-bâillement, la « tête de veau » apparaissait. Le chauve journaliste s'était retourné pour prendre sa canne oubliée : il avait entendu le furieux monologue de la dame et, maintenant, surgissant entre les deux portières, il la regardait, l'air goguailleur.

Elle balbutia quelques mots.

— Ça va bien ! ça va bien ! je ne vous en veux pas, ma petite ! ricana le revenant. Mais je compte sur vous, ce soir ! Tête de veau, soit ! mais apportez le persil !

Il disparut.

Et Sarah alla dîner chez lui !

Ce ne fut pas d'ailleurs la seule fois que, pour échapper à l'exécution d'une promesse, la Barnum joua des comédies amusantes, mais ce fut la seule qu'elle rata de toutes ses inventions.

Un soir, vers les sept heures, son amie de Winter, déjà nommée, arrive et la trouve grognant.

— Qu'y a-t-il ? fait-elle, vous avez l'air de joliment mauvaise humeur !

— Il y a, répond l'artiste, que je vais être obligée de m'habiller, d'aller dîner en ville, et que ça m'embête !... Zut ! après tout !... je n'y vais pas ! Ce sera drôle : on m'attend... Madame des Lassez a invité une masse de gens en mon honneur. Quelle tête ils vont faire en ne me voyant pas arriver ! Et la baronne elle-même, quel nez !...

Elle éclata de rire, jubilant bienheureusement à la pensée du désappointement de la maîtresse de maison et de ses convives. De Winter interrompit cet accès de gaieté :

— Voyons ! voyons, ma chère Sarah, c'est pour rire que vous dites cela ! Vous n'allez pas manquer à votre promesse et faire pareil affront à la baronne des Lassez. On a toujours assez d'ennemies, croyez-moi. Puis, c'est une femme des plus influentes. De plus, elle est l'amie d'Arthur Simon qui vous l'a amenée...

— Ah ! je m'en fiche bien !... Tiens ! il y sera, lui, Simon, à ce dîner. Va-t-il ronchonner !... Il y aura aussi Kapnicki... Ça, ça m'embête, parce que je ne voudrais pas dîner seule... Il faudrait donc que, tout en m'excusant, je le fisse revenir ici...

Et Sarah fit deux ou trois tours à travers l'atelier, cherchant un biais, le nez en l'air.

— Vois-tu, de Winter, j'ai besoin de trouver une excuse neuve, parce que la maladie, c'est une ficelle dont j'ai trop usé et abusé ! Je pourrais réellement être crevée, qu'on ne le croirait pas !... Tu as raison : en faisant venir Kapnicki, je veux qu'on soit bien persuadé qu'il y a pour moi impossibilité majeure à aller dîner là-bas ce soir, et que la baronne ne m'en veuille point... Oui ! mais comment ? J'enverrai la mère Girard la prévenir ; or, pour réussir, il est indispensable que la mère Girard, elle-même, soit bien convaincue que je ne puis bouger d'ici... Ah !... vite, ferme partout !... J'ai une idée, mais il est nécessaire

que nous soyons seules. Empêche qu'on entre....

De Winter se met en faction à la porte. Aussitôt, Sarah empoigne l'échelle de peintre appuyée contre un des murs de l'atelier, la couche par terre, dans un désordre de chaises renversées, puis elle s'arme de sa palette, se retrousse et se peint sur la cuisse gauche, très haut, une large contusion violette, jaune, noire et bleue : un vrai trompe-l'œil. Après quoi, elle s'écorche les genoux de la même façon, se met un peu de carmin dans les cheveux et colle sur ces artificielles gouttes de sang une bande de taffetas d'Angleterre.

— Na ! dit-elle à de Winter stupéfaite, je n'ai plus à présent qu'à me faire une figure de circonstance, à respirer des sels et à m'envelopper la tête d'une écharpe. A moi la poudre de riz et le kohl ! J'en ai là justement... Sur ce, je me couche sur mon « tramway », j'ai l'air morte, tu me fais un verre d'eau sucrée — sans rire, en bonne petite camarade qui tremble encore de la peur qu'elle a eue... et la mère Girard s'*amène*... Tableau !... Je lui conte ma dégringolade, j'exhibe mes blessures et, si ça prend, comme je l'espère, elle court là-bas, met sa main au feu que je ne puis aller dîner et me ramène Kapnicki... Me voilà prête ! Du sérieux ou je te griffe !... Et en scène pour le *un* !...

Cependant, madame Girard entendant sonner sept heures et demie, et voyant que Sarah ne descend pas s'habiller, se décide à pousser une pointe jusqu'à l'atelier.

...Madame Girard, c'est la confidente, la femme de charge, la dame de compagnie et le souffre-douleur de la Barnum, qu'elle a connue quand celle-ci était encore enfant, et qu'elle adore, lui pardonnant tout, heureuse d'entendre la comédienne l'appeler toujours : *P'tit dam'*, avec l'abréviation et le bégaiement enfantin de jadis...

La brave femme entre donc brusquement, puis, recule devant la mise en scène qu'elle découvre. Mais ses cheveux se dressent sur sa tête et elle se rue vers le divan :

— Ma Sarah ! crie-t-elle épouvantée, ma Sarah ! Qu'avez-vous ?...

Et de Winter fait tant d'efforts pour ne pas rire que le verre d'eau sucrée lui tremble dans les mains, et l'inonde.

— Ah ! mon *p'tit dam !* geint la blessée, un peu plus, tu ne revoyais pas vivante ta pauvre maîtresse... Figure-toi que j'ai voulu arranger les tapisseries là-haut... J'ai dégringolé... Tiens, vois comme je me suis arrangée... Et ça me fait un mal !...

Ce disant, elle étale ses plaies, découvre ses contusions.

La bonne Girard, navrée, se met à pleurer, tout en proposant vingt remèdes. Elle veut faire ceci, faire cela, mais la Barnum l'interrompt.

— Il y a quelque chose de plus pressé. *P'tit dam*, cours chez madame des Lassez... et surtout ramène ce bon Kapnicki.

La brave femme saute aussitôt en voiture, non sans avoir recommandé la Barnum aux soins de de Winter et de la femme de chambre.

— Ça y est! s'écrie la comédienne en faisant des cabrioles sur son divan, dès que sa mandataire a disparu...

Mais suivons celle-ci chez la baronne.

Sept heures et demie, huit heures étaient sonnées. L'actrice ne paraissant pas, les convives faisaient la grimace; quant à Simon et à la maîtresse de la maison, ils traitaient fort vertement entre eux la capricieuse.

Soudain, une voiture s'arrête devant la porte. Chacun dresse l'oreille, repris d'espoir.

La baronne, n'entendant annoncer personne sort du salon et... — ô déception! — trouve la mère Girard qui insiste auprès du valet pour être introduite.

Madame des Lassez ne la laisse même pas ouvrir la bouche :

— Inutile !... inutile ! crie-t-elle furieuse, madame Barnum ne vient pas, n'est-ce pas ?... Inutile de nous raconter ses excuses... Cela suffit !

Mais Kapnicki, qui a reconnu la voix de la messagère, accourt dans l'antichambre.

Et madame Girard, alors, reprend courage, refuse de se laisser congédier. Malgré tout, elle veut remplir sa commission, excuser sa chère maîtresse. Peu à peu, le diplomate et madame des Lassez elle-même remarquent sa pâleur, ses yeux mouillés de larmes ; ils se rappellent combien elle aime Sarah, — et ils l'écoutent frappés de l'accent de sincérité et de conviction de son discours.

La brave femme jure sur sa propre fille qu'elle ne ment point. Elle raconte d'une voix qui tremble encore d'émotion, qu'en rentrant elle a trouvé la tragédienne étendue sur son divan « en train d'éponger le sang coulant d'une blessure qu'elle avait à la tête et dont elle rapprochait les bords avec du taffetas d'Angleterre ». L'artiste, pour arranger les draperies de son atelier, ayant voulu grimper sur une échelle, son pied avait glissé et elle était tombée « d'une hauteur de plus de trois mètres » !

— Ah ! madame ! Ah ! monsieur, répétait *P'tit dam*

toute frissonnante, la blessure à la tête ce n'est rien : dans ces endroits-là, quand ça saigne tout de suite, c'est vite guéri ! Mais si vous voyiez ses pauvres genoux, sa pauvre cuisse !...

Et elle joignait les mains, tout en regardant Kapnicki, voulant lui faire comprendre qu'il devrait bien venir soigner la victime.

On la chargea pour la blessée des consolations de rigueur, puis on se mit à table.

Cependant, madame des Lassez était ébranlée. Kapnicki, lui, très ému, mourait d'envie de s'élancer chez l'artiste ; Arthur Simon, plus sceptique, — et pour cause ! — hochait la tête. Quand la baronne parla des genoux endommagés de la Barnum, il ne put s'empêcher de rire, s'imaginant ces maigres osselets fendus :

— Sacrée Sarah ! dit-il tout bas à son voisin, elle ne respecte rien ! La voilà maintenant qui casse ses petites têtes de mort !

On dîna vite et presque tristement ; madame des Lassez, de plus en plus persuadée par le ton de conviction indéniable de la mère Girard, se sentait inquiète. Aussi, avant même de prendre le café, le diplomate et le journaliste obtinrent-ils la permission de courir avenue Monceau. Celui-ci rapporterait des nouvelles.

Ils arrivent donc chez Sarah, courent à l'atelier, découvrent la victime dans l'appareil décrit.

— Allons ! quelle est cette nouvelle plaisanterie ? s'écrie aussitôt Simon d'un air brutalement railleur.

— Mais, monsieur, riposte Kapnicki indigné, vous vous permettez de parler à madame sur un ton !... Ne voyez-vous pas dans quel état elle se trouve ?...

Toute blanche, la tête enveloppée d'une écharpe qu'elle soulève pour montrer la bande de taffetas d'Angleterre et ses cheveux raidis par des caillots de sang : la Barnum est effrayante.

— Ma pauvre Sarah ! fait le Polonais en se jetant à ses pieds.

— Hi ! hi ! hi ! sanglote par-derrière la bonne Girard, tandis que de Winter pleure aussi — à force d'avoir ri, et par besoin de rire encore.

— Enfin, que vous est-il arrivé ? demande le journaliste.

La Barnum d'une voix faible comme un souffle raconte alors son accident. Arthur Simon s'avoue bientôt persuadé devant les preuves qu'elle donne, et, se reprochant son scepticisme, s'assure qu'on a mandé un docteur et acheté de l'arnica, puis il retourne informer madame des Lassez de la triste réalité de l'accident, et, de là, le faire annoncer dans son journal.

Alors, Sarah songe à avouer sa supercherie à Kapnicki et à se mettre à table, mais comment faire ? La mère Girard ne cesse de la supplier de se laisser appliquer des compresses sur la cuisse, de la glace sur l'occiput et du cérat sur les genoux. Et ce qu'il y a de plus cruel, c'est que le diplomate, qui a dîné, lui, et qui décidément *gobe* trop, la supplie d'aller se coucher en attendant le docteur ! Des amis, que Simon a avertis en passant, accourent et joignent leurs prières à celles du Polonais : Il ne faut pas commettre d'imprudence... Elle a déjà de la fièvre... Il lui faut du repos..., etc., etc.

La pauvre Barnum a voulu convaincre, elle a réussi ! Elle est contrainte de se laisser porter dans sa chambre et de se coucher — seule et sans souper ! Pour se débarrasser des amis, de Girard, — de de Winter qui fait chorus avec les donneurs de conseils ! — et du docteur qu'on annonce, elle feint le sommeil.

Le lendemain, continuation de la comédie. Des tas de monde arrivent. Pour un peu, on mettrait un registre dans le vestibule ! Devant les arrivantes, Sarah, troussant ses jupes du même geste, montre les tatouages de sa cuisse. Seulement, il se produit cette merveille : les dits tatouages, quand de Winter arrive, ont passé du membre gauche au membre droit !

Au premier moment de solitude, demande d'explications.

Sarah, prise de fou rire, se roule sur son *tramway*.

— Voilà, dit-elle : ce matin, en sortant du bain, j'ai refait ma peinture — et je me suis trompée de cuisse ! Justement madame des Lassez arrive, je lui montre la marque, mais, — voilà le plus beau ! — en rentrant, elle en parle à Simon et ils se disputent à ce propos. Arthur, disant que c'est à gauche, et elle, que c'est à droite !... Enfin, j'ai repeint le côté gauche : je pourrai montrer les deux !!!

Toutefois, à force de raconter son malheur, la Barnum finit par croire qu'elle était réellement tombée ! Au bout de huit jours, son récit était stéréotypé, et elle le racontait par cœur, avec une sérieuse conviction qui ne se démentit point, jusqu'à sa mort.

Ce n'est pas, pourtant, qu'il ne lui soit arrivé, vers la même époque, plus d'une aventure susceptible de lui troubler la mémoire.

Mais la Barnum, malgré cela, ne se coupa point une seule fois. Pas même au cours de ses démêlés avec le jeune de Malgrainé, son ancien champion.

Celui-ci avait par trop abusé de la situation. S'étant battu pour l'artiste et ayant été blessé, il s'était arrogé mille prérogatives et faisait sienne la

vie de la dame. L'influence que prit ce galant chevalier rendit jaloux ses collaborateurs.

Il n'y avait de cercueil que pour lui ! Ça ne pouvait durer...

Peu à peu, il en vint à agacer ceux-là même des habitués qui n'étaient que des amis et, par suite, à lasser Sarrah. Si bien qu'elle rêva de se débarrasser de ce duelliste encombrant. Jamais, elle n'avait souffert les gêneurs !

Donc, quand il commença à faire le vide dans l'atelier de l'artiste, quand elle s'aperçut — et on devine avec quelle humeur ! — qu'à cause de lui on oubliait le chemin de son hôtel, elle passa du rêve à l'action. Le jeune viveur fut sacrifié !

Le renvoyer carrément, était d'un procédé qui souriait fort à la Barnum, mais Malgrainé étant de ces hommes qui, mis à la porte, rentrent par la fenêtre, il fallait s'y prendre par la douceur, colorer d'un bon prétexte son exil, lui rendre celui-ci avantageux.

Sarah se mit en campagne et y mit ses amis. Le gêneur étant fils d'un ancien diplomate, Kapnicki s'en étant mêlé, on bombarda le jeune homme consul de France dans l'Illyrie du Nord.

Seulement, comme il était criblé de dettes, le ministre ne pouvait faire paraître, à l'*Officiel*, la nomination du nouvel agent, avant qu'il n'eût liquidé

sa situation. La Barnum, alors, s'adressa à un autre de ses amis, qui donna vingt mille francs. Le jeune homme arrosa fortement ses créanciers et put aller rejoindre son poste.

Par malheur, il apprit comment et pourquoi sa nomination lui était si inopinément tombée du ciel, et, dans sa colère, il descendit jusqu'à dévoiler à l'ami de Sarah, au bailleur des vingt mille francs, tout ce qu'il savait de la vie privée de la comédienne. Il en savait long.

Le susdit ami, un galant homme, lui, s'il en fut, éconduisit le personnage :

— Ce que vous me contez là, monsieur, lui répondit-il, peut être vrai. En tous cas, vous devriez être le dernier à le dire. à moi surtout !

Malgrainé s'embarqua le soir même.

Il n'avait jamais manqué de faire porter, chaque matin, à sa protectrice une superbe botte de roses.

Or, cet étrange diplomate n'était pas arrivé en Illyrie que la fleuriste du magasin de qui sortaient ces fleurs, envoyait réclamer à la tragédienne le montant de sa note : dix-huit cents francs environ !!!

Après s'être indignée de ce... sans-gêne, celle-ci ne put s'empêcher de rire. Ça la changeait d'être

« refaite », elle qui s'amusait si fort à tromper tout le monde !

— Ah ! qu'elle est bonne ! s'écria-t-elle.

Cette indulgence semblerait indiquer que notre héroïne roulait sur l'or. Erreur profonde. Jamais au contraire, jamais, du moins depuis qu'elle était une artiste célèbre, elle n'avait éprouvé pareille gêne et lutté contre autant de difficultés.

Ainsi que nous l'avons dit plus haut, les embarras pécuniaires de la Barnum se traduisaient au dehors par des coups de tête. Donc, cette fois encore, l'actrice commit une tapageuse folie.

Elle venait de créer Chloris, dans l'*Aventure*, et n'y avait pas remporté le succès qu'elle ambitionnait. *Inde iræ*, comme on dit dans les nouveaux lycées de jeunes filles !

La critique se permettre de ne pas la trouver excellente, elle, la grande, l'unique, l'incomparable Sarah ! C'était trop fort. Une colère l'empoigna. Volontiers, elle eût étranglé de ses faibles mains Narssey, Vitet, Reiss et Pommereynette !

En tout autre temps, cette colère aurait duré huit jours; mais, allez donc blâmer le jeu d'une artiste sans le sou ! Et puis, ce n'était pas assez de son *four* et de sa gêne : il fallut qu'on lui refusât un congé sollicité par elle pour aller jouer à Londres qu'on

coupât le dernier atout pouvant la sortir de la *panne !* C'en était trop : elle jeta sa démission au nez du directeur et des sociétaires du théâtre Corneille.

Aussi bien cette rupture, ce serait une réclame monstre. Quant au dédit, elle s'en *fichait* un peu, confiante en son étoile.

Et la voilà à Londres, après une tournée de trente représentations en province qui lui rapportent trente mille francs — une goutte d'eau dans la mer. — Cette fois, elle a passé seule le détroit. Sophia Croizet est restée à Paris : pas de rivale. Elle va pouvoir choisir son répertoire et soigner sa gloire à son gré. De plus, comme elle est l'étoile unique et que son impresario est intelligent, elle est certaine d'une publicité incomparable.

Elle ne se trompe point en effet. On la *chauffe*, à la faire fondre, et son succès devient extraordinaire. Toujours habile, elle a renoué avec le prince d'Irlande qui est le chef de l'aristocratie, qui donne le ton à la foule intelligente et qui, par conséquent, se fait le plus actif agent de sa réussite, comme pour se faire pardonner d'être venu trop tard et de n'avoir pu la lancer autant, lors du premier voyage de la comédienne.

Sarah est au septième ciel, invitée et recherchée partout. Entre autres connaissances, elle a fait celle

impolitesses voulues, ses continuels retards agaçaient déjà tout le monde.

Une dernière grossièreté acheva de couler notre héroïne.

Brandy l'avait invitée à venir dîner chez lui. Sarah ayant accepté, et formellement promis, le sollicitor invite plusieurs de ses amis, personnes de distinction, et leur annonce ce régal : la société « de la grande actrice » à qui il les présentera.

L'heure de se mettre à table arrive. Pas de Sarah. Désappointement des convives. Colère du maître de maison.

Au dernier moment, la tragédienne a prononcé son « zut! ils m'em... bêtent! » qui est — toujours pour parler comme dans les lycées de jeunes filles, — l'*alea jacta est* de ses pires caprices.

Comme on connaît l'inexactitude de Sarah et son manque d'éducation, on espère encore et on patiente comme on peut.

Soudain, un *cab* s'arrête devant la porte... (*Voir plus haut, l'épisode du dîner chez madame des Lassez !...*)

... Et madame Girard apparaît — naturellement.

Hélas! pour habituée qu'elle soit aux commissions de ce genre, *P'tit dam* ne peut arriver à persuader personne. Le crachement de sang dont elle ar-

gue, trouve incrédule le sollicitor qui sait à quoi s'en tenir sur la phtisie de Sarah.

Puis, la bonne femme, cette fois, n'est pas convaincue.

Brandy la congédie sans pouvoir dissimuler sa colère.

— Suffit ! je la connais celle-là ! s'écrie-t-il. En voilà assez. Seulement, dites bien à madame Barnum qu'elle ne m'a pas fait rien qu'un affront : elle a commis une grande sottise et je vous affirme qu'elle s'en mordra les doigts — jusqu'au coude !

L'homme de loi tint parole. Il cessa de cautionner d'abord la comédienne, puis, il lui fit réclamer le montant de ses avances. De plus, comme il proclama la chose, une avalanche de créanciers, anglais ceux-là, se rua sur le pavillon loué par la Française. Le propriétaire, dont le puritanisme poussé à bout ne se pardonnait point l'asile qu'au mépris des préjugés du *cant*, il avait loué — fort cher — à la brebis galeuse, profita de l'occasion pour l'expulser, sans l'ombre d'un ménagement. Ce fut une recrudescence de dèche.

On pourra trouver peu galante la vengeance du sollicitor. En France, un homme ne se venge point d'une femme et par de pareils procédés surtout; mais la Providence n'a point les raffinements de

21

nos *gentlemen*, et pour l'exécution de ses desseins, se souciant peu de nos *codes de civilité puérile et honnête*, prend des instruments disposés à la servir.

La Barnum quitta donc Londres d'assez piteuse façon. Elle y avait fait une moisson de gloire, s'y était taillé une prodigieuse réclame; elle en rapportait une haute opinion non de la générosité du prince d'Irlande, mais de l'habileté de ses médecins; seulement, elle n'y avait conquis aucune sympathie, et si elle y avait gagné beaucoup d'argent, elle l'avait à mesure si vivement semé, qu'elle rentrait plus gênée que devant.

Au moment de s'embarquer, elle réfléchit à sa situation et prit peur. Le théâtre Corneille lui était fermé, elle avait à donner un dédit énorme, son hôtel demeurait impayé en grande partie, ainsi que les terrains par elle achetés à Saint-Enveloppe, près Saint-Nazaire, en un jour de caprice; ses créanciers montraient les dents; on lui avait signifié une saisie; elle avait tari toutes les sources d'emprunts; enfin, sa fugue, décourageant tout le monde, avait rompu sa dernière commandite...

Ce n'était pas gai. Que faire? Elle eût préféré la dèche noire de jadis à sa gêne actuelle, la chasse au billet de cinq louis à la poursuite du billet de cinquante!

En cette disposition d'esprit, elle se sentit prête à tout pour sortir d'affaire, et quand un impresario vint lui proposer une grande tournée dans l'Amérique du Sud à d'avantageuses conditions, elle sauta de joie et accepta.

Chauffez, ô steamers !

X

VOYAGES D'INTÉRÊT ET DE SANTÉ

En arrivant à Paris, la Barnum trouva la situation plus compliquée encore qu'elle ne le craignait. Jamais, au grand jamais, elle ne s'était trouvée « dans de pareils draps » !

C'était un vrai désastre, en effet, un naufrage plus qu'horrible. Du papier timbré partout, des significations de saisie tombant de toutes parts pire que grêle, une désertion d'amis à décourager le plus insouciant, le plus philosophe des bohèmes : enfin un acculement complet ! C'était à croire qu'en quittant le théâtre Corneille, Sarah avait congédié la veine. Tout l'écrasait à la fois, en pluie de tuiles, en abatage de cheminées..

Pas de cuirasse qui tînt contre une telle débâcle ! Elle se reprocha d'avoir regretté la dèche noire et les petitesses de misère du passé. Las ! c'était bien pis à présent. Elle cumulait la pauvreté vulgaire, qui contraint aux humiliantes compromissions, et la gêne du grand seigneur biaisant pour ne pas payer à présentation la facture ou le billet de cinq cents louis que lui porte, avec les avanies de rigueur, son carrossier ou son marchand de chevaux !

Le même jour, l'actrice avait un protêt de vingt-cinq mille francs et dînait à onze heures du soir, parce que la fruitière avait refusé de livrer à crédit cinquante centimes de fromage de Brie et le boucher, deux francs de côtelettes !

Aussi, comment n'accueillit-elle pas l'impresario hispano-américain qui vint lui proposer une tournée dans son pays ! Parbleu ; oui ! elle partirait. Les piastres mexicaines, chiliennes et brésiliennes la tireraient seules d'affaire !...

Et elle s'engagea, avide de filer immédiatement, toujours prête à faire ses malles le soir même. Naïvement, elle oubliait sa promesse ancienne, sa signature donnée à l'impresario de Londres.

Bien mieux, elle oublia aussi l'Américain, lorsque l'industriel Curey se présenta, surenchérissant. Celui-ci ne traînait rien en longueur. Une feuille de

papier timbré assurant deux mille cinq cents francs par représentation à l'étoile, en dehors de tous ses frais payés, un trait de plume et *cric, crac !* « ça y était » : On s'embarquait dans un mois.

La Barnum donna le trait de plume avec un vigoureux paraphe qui creva la feuille. Zut !...

Sa signature octroyée, on organisa l'expédition, on forma une troupe. Annette, la sœur de l'étoile fut naturellement désignée. Après Sarah, elle serait le numéro un de la tournée « Sud-Amérique ». Angel, notre ancienne connaissance serait aussi, comme homme, le numéro un. Il ne restait plus qu'à prendre l'express pour Saint-Nazaire et à s'arrimer sur le packett le *La Fayette* à destination d'Aspinwall, *vulgo* Colon. De là, on gagnerait par le railway le Mexique, d'où l'on redescendrait au Pérou et au Chili.

C'était très beau.

Très beau — sur le papier. — Très beau sur les lettres de Curey. A l'instar de ses congénères, le « montreur » accordait des avances à tout le monde, sauf à l'étoile. Celle-ci devait voyager et vivre à ses frais jusqu'au jour du débarquement, ou plutôt jusqu'au soir de sa première *exhibition*. Ainsi font les « cornacs ».

Certes, la tragédienne avait bien pu, vu les cir-

constances, et bien que *coulée*, se procurer la somme qui lui était nécessaire, mais cette dépense n'était rien à côté de celles que son expatriement rendait immédiatement obligatoires.

Et les costumes ? Et les bijoux ? Elle n'avait plus rien. Le Mont-de-Piété avait tout pris.

Quelles transes furent les siennes, on le devine.

Or, un malheur ne vient jamais seul. Une recrudescence d'exigences se manifesta chez les créanciers de l'artiste, quand ils apprirent son prochain départ. On mit les huissiers sur les dents, et une affiche de vente souilla les murs neufs encore de l'hôtel de l'avenue Monceau.

Une autre que Barnum eût lancé le manche après la cognée et, renonçant à la partie, se fût embarquée comme elle aurait pu, abandonnant hôtel, mobilier et terrains, tout le fruit de ses nombreux travaux, à la rapacité des vautours.

Notre héroïne, elle, sentit son courage et sa persévérance grandir avec le danger. Elle tint tête à la meute — puisque *meute* est le mot consacré en parlant des créanciers qu'on nomme cependant vautours... O violation de la sacro-sainte histoire naturelle !...

Au papier timbré, elle répondit donc par du papier timbré, envahie soudain, à cette heure de crise, par

ce féroce amour de la chose possédée qui fait des propriétaires menacés de véritables héros.

Il y eut « introduction de référé ». Il y eut des plaidoiries, des chicanes savantes, des oppositions, des trucs retors, tout une série de paperasses échangées, et, finalement, la Barnum obtint quarante jours de sursis.

Elle avait quarante jours devant elle ! Avant quarante jours, on ne pourrait vendre. O bonheur ! Quarante jours ! mais c'était le salut ! c'était le délai que Christophe Colomb avant de virer de bord demandait à ses matelots !

Ici une parenthèse pour bien faire savourer au lecteur la justesse tout bonnement exquise de cette dernière comparaison. Car, enfin, Sarah, elle aussi, allait découvrir l'Amérique !

Reprenons :

Quarante jours, c'était le sauvetage assuré. En effet, avant l'expiration de ce délai, elle serait à destination, elle aurait joué, encaissé des dollars, et si la veille de l'expiration de la trêve, elle n'avait point encore par hasard les cinquante mille francs qui lui étaient nécessaires pour obtenir main-levée, Curey ne pourrait, cette fois, lui refuser une avance, et, par mandat télégraphique inter-océanien, elle « arroserait » la meute.

Les chefs de la sus-dite et re-dite meute acceptant ce système de règlement électrique, elle se frotta les mains. Sa joie fut courte.

Restait encore la question des costumes et des bijoux. Le produit des emprunts contractés en vue de retirer du « clou » tout ce qu'elle y avait engagé, étant dissipé et son portefeuille contenant tout juste la somme nécessaire à son voyage, comment allait-elle faire ?

Elle se désespérait, quand le juif Abraham, dit « *pon-lorgnett'* » se présenta chez elle.

Un type, ce doux circoncis !

Le brave commerçant apportait à la Barnum une collection de bijoux par lui évaluée à cent vingt mille francs. Bijoux spéciaux fabriqués pour le théâtre et qui, autrement montés et tous vrais, eussent valu un million, en se basant sur le chiffre auquel le juif estimait ses cailloux.

Apportait n'est pas le mot juste. Abraham offrait à la comédienne de *louer* sa provision et accompagnait naturellement son offre d'une demande de signature. Il avait en poche un petit acte de bail tout rédigé. Par icelui, la voyageuse s'engageait : 1° à restituer à son retour les bijoux qu'elle ne pourrait aliéner sans encourir une poursuite pour escroquerie ; 2° à payer le montant de leur location aux deux tiers de leur

valeur, si elle ne préférait pas alors les garder et en donner cent vingt mille francs.

Passons la série des petits billets et autres paperasses « de garantie » que l'*exportée* dut signer en même temps que l'acte. Cependant, ce n'était pas encore tout : l'Israélite avait calculé tous les *alea* de son prêt : risques de naufrage et de collisions ou d'incendie en mer, risques d'assassinat en Amérique, d'explosion sur les *steam-boat*, de déraillement sur les chemins de fer. Aussi, avait-il fait préparer une police d'assurance sur la vie au nom de la comédienne ; aux termes de cette police, il devait toucher le *double* de ses débours, s'il arrivait malheur à l'assurée !

La Barnum consentit à tout ce qu'il voulut, sauta sur les bijoux et cria : *Ouf!* Enfin, elle était libérée ! Enfin elle en avait fini ! Dans trois jours elle s'embarquerait.

Hélas ! trois fois hélas ! une suprême tuile devait lui dégringoler sur la tête.

Sa sœur Annette tombe gravement malade. Voilà le départ compromis. Il faut le temps de trouver quelqu'un qui consente à remplacer la malade, qui le puisse surtout, car il s'agit d'apprendre, chemin faisant, six ou sept grands rôles.

Après les impécations de rigueur, Sarah met en chasse ses amis — et ne trouve personne.

Tout à coup, elle pousse un vigoureux *Eurêka*. Elle se rappelle... Marthe n'est-elle pas là ? Sa chère Marthe qui l'aime toujours malgré tout ! Elle lui dira : Question de vie ou de mort, et, pour la sauver, Marthe se dévouera une fois de plus.

— Ma bonne Girard, vite ! vite ! Saute en voiture, mon *p'tit dam !* Tu vas trouver et m'amener Pigeonnier coûte que coûte.

Pigeonnier arrive, se laisse émouvoir, convaincre, séduire, *embobiner*, et, comme on n'a pas le temps de demander même télégraphiquement son acceptation à Curey qui est déjà à San Francisco, la naïve actrice s'embarque sans engagement.

La Barnum lui a dit : « Un traité serait inutile ; puisque tu remplaces ma sœur, tu auras avec ses rôles ses appointements, soit, par mois, six mille francs. » Marthe n'a pas insisté.

N'a-t-elle pas, il y a trois ans, refusé à Maurice Grau de partir en tournée aux États-Unis avec quinze mille francs par mois ? Mais, aujourd'hui, il s'agit de sauver Sarah ! Sauver, est le mot juste, car la comédienne lui a déclaré ne pouvoir survivre à sa ruine, et, ce serait la ruine, la plus humiliante des dégringolades que de ne pas partir au jour dit, et,

par suite, de ne pouvoir dans les quarante jours apaiser les créanciers qui veulent faire vendre son hôtel...

Donc, grâce à son amie, la tragédienne put filer. La traversée n'eut rien de remarquable. Le mal de mer ne guérit pas Sarah de son incommensurable orgueil et encore moins de sa manie de poser. Dans ses conversations, à propos d'un rien, elle donnait carrière à son puéril amour-propre, à son habitude dominatrice de régenter tout le monde.

Un jour, parlant de son influence, de son « clan », elle affirma avoir eu une action vivifiante sur ceux qui l'avaient approchée :

— Tout le monde, ajouta-t-elle sans rire, se réchauffe à mes rayons : je suis comme le soleil !

— Oui, bel astre, répondit une camarade, tu es comme le soleil : tu dessèches !

On arrive au Mexique. L'impresario et l'agent de l'étoile, Chevillett, font une réclame monstre, mais la Barnum n'y gagne que de passer à l'état de phénomène. On vient la voir comme une curiosité.

— Mon talent, dit-elle, passe à peu près inaperçu, ces gens-ci sont incapables de l'apprécier, mais, qu'importe : les recettes sont bonnes !

Pourtant, si, à force de dollars, l'artiste se console de n'être pas applaudie à ses souhaits, elle

ne pardonne pas à ses hôtes de ne pas l'admirer en tant que femme. Il lui faut se résigner. Le gin et le wisky l'y aident. Elle prend de plus en plus l'habitude des spiritueux, et en vient à se griser chaque soir.

Les villes, les pays se succèdent, sans qu'elle ait séduit qui que ce soit. Pauvre Sarah ! Pauvre soleil !

En vue de la réclame, on lui a conseillé une vie exemplaire, mais sa sagesse lui pèse vite et elle s'en repose auprès d'Angel, reprise de son ancien caprice du *Parthénon*. Quant à ses camarades, ils sont comme s'ils n'existaient pas, misérables habitants d'une sphère inférieure. Elle roucoule dans son *car* somptueux; y mène large vie au frais de l'impresario, et laisse se *débrouiller* ses compagnons qui grillent ou qui gèlent dans les wagons-omnibus. Même, au mépris de ses promesses et de ce qu'elle doit à ce « sauveteur », elle oublie complètement Pigeonnier.

Celle-ci en aurait ri, si, à l'expiration de la première quinzaine de représentations, elle n'avait brusquement découvert sa propre imprudence, et l'inouï sans-façon de Sarah, ingrate jusqu'à l'odieux.

Marthe, en effet, demande ses appointements des quinze jours et reçoit... quinze cents francs. Elle

proteste, devant avoir le double, d'après ce que lui a dit la Barnum, et, puisqu'elle remplace Annette, ayant droit, comme celle-ci, à trois cents louis par mois.

Mais Chevillett déclare ne rien pou... faire, Sarah se dérobe lâchement, et tous deux renvoient Pigeonnier à Curey.

Curey ne parle pas français !!!

Et d'abord, il ne sait rien, ne comprend pas ce dont on veut l'entretenir, ne connaît pas Marthe. Il a engagé Annette et n'est lié par traité qu'avec elle !

La victime de ce... procédé est naturellement furieuse, mais voilà bientôt une autre histoire. La Barnum fait venir de France sa sœur à peu près maintenant guérie et à qui elle est lasse d'envoyer des subsides ! Pigeonnier étant jouée, ne veut pas jouer davantage. Elle va partir : Curey n'a plus qu'à ne pas la payer, puisqu'il y a un double emploi !

Alors, la tragédienne s'emporte et la menace de faire signer, à tous les membres de la troupe, une protestation qu'on publiera *urbi et orbi*, et dans laquelle elle présentera cette fuite comme une désertion décidée pour empêcher l'œuvre commune, et perdre la tournée !!!

Car elle ne veut pas que Marthe s'en retourne : elle en a besoin ! Sa sœur est souffrante encore, peut

retomber malade, il faut qu'on la puisse toujours remplacer.

Les menaces de notre Machiavel n'arrêtant pas son amie, elle en revient à la douceur, aux éternelles promesses. Pigeonnier continuera à ne toucher que cent cinquante louis au lieu de trois cents, mais Sarah n'oubliera ni les services rendus, ni sa parole, et, si l'expédition réussit, la dédommagera de ses propres deniers.

Et Marthe se laissa prendre à ce sucre. Elle resta !

Sa récompense fut une série de petites malpropretés que couronna un lâchage complet. Au moment du retour, la Barnum oublia ses promesses, et même, quoique enrichie par sa fructueuse tournée, refusa à sa compagne un prêt de vingt-cinq louis ! Sans un compatriote que Marthe rencontra et qui lui avança cette somme, l'actrice ne pouvait complètement payer son hôtel à Rio de Janeiro et s'embarquer sur le *packett*, à moins d'abandonner ses bagages ! ! !

Cette fois, au moins, elle était fixée. Quant à la Barnum, elle demeurait sereine et triomphante, comme ne pouvant supposer qu'à la longue les dévouements se brisent, et que l'accumulation des révoltes fait plus dur le ressentiment.

La voyageuse, en rentrant avenue Monceau,

s'occupa de liquider sa situation. Elle n'avait pas attendu l'expiration du sursis des quarante jours, pour expédier d'Amérique, par le câble, les cinquante mille francs qui devaient sauver son hôtel d'une vente. Pendant le reste du voyage, quatre cent cinquante autres mille francs avaient suivi ce premier envoi. Cependant, il lui restait à en finir avec quelques créanciers. Après quoi, les bijoux de Samuel payés, elle en acheta d'autres d'infiniment plus de valeur, et se fit bâtir une villa sur ses terrains de Sainte-Enveloppe, préalablement dégrevés.

Tout cela fit une belle saignée au « magot » que rapportait la tragédienne, et l'éternel gâchage aidant, un mois après son retour, elle n'avait plus le sou.

Elle s'en préoccupa relativement peu. N'avait-elle pas la ressource de refaire d'autres tournées ? Et mise en goût par son excursion à travers l'Amérique, elle s'occupa bientôt de parcourir l'Europe. Seulement, cette fois, elle serait son propre impresario. Chevillett, moyennant sa commission habituelle sur les recettes, organiserait la chose pour le mieux et jouerait de la réclame avec son ordinaire habileté.

Aussitôt dit, aussitôt embarquée ! La hâbleuse comédienne avait d'ailleurs préparé Paris à cette nouvelle fugue, en faisant répandre le bruit qu'elle

était ruinée par suite de la déconfiture d'un de ses parents, chargé de faire fructifier ses fonds !

D'abord, il y eut un voyage d'essai. On se promena par toute la province, et avec un succès des plus vifs. Chevillett et son lieutenant Lévy américanisèrent les départements, et élevèrent la publicité théâtrale à la hauteur d'un art. Leurs affiches furent des poèmes, leurs trucs des perfectionnements de la *Malle des Indes*. La presse, d'ailleurs, les aidait à miracle, en chantant Sarah sur tous les tons, en exaltant son merveilleux talent, et en grossissant encore son triomphe à l'étranger.

C'est à cette époque, phase du tambourin, de la grosse caisse et des cymbales, que notre héroïne atteignit son apogée. C'est à cette époque que le cliché « *la grrrande tragédienne* » entra dans la langue courante.

Chevillett et Lévy avaient une façon de le prononcer, en faisant ronfler les *r*, qui, à elle seule, attirait les foules au bureau de location !

Nous disons que la Barnum arriva alors à son apogée, mais le mot est doublement juste, car, à tous les points de vue, sa gloire fut complète, et la Renommée aux cent mille journaux trompetta ses louanges universellement.

Voluptueusement, elle se baigna dans ce bonheur

nouveau. Elle se rappelait ses débuts, ses misères anciennes, son rêve de jadis qui s'était précisé le jour de son concours, quand, devant les colonnes Morris, rutilantes d'affiches multicolores, elle avait juré d'y étaler son nom en lettres si flamboyantes, que Paris aveuglé demanderait grâce.

Paris ne demandait pas encore grâce, toujours bon enfant, mais ses yeux éblouis papillotaient déjà.

Ce rêve elle l'avait réalisé, comme tous les autres, — tous les autres, sauf celui d'être enfin femme, et de se sentir frissonner au bras d'un être cher! sauf celui de trouver, comme tant d'autres, un adorateur qui se ruinât pour elle, de sécher un superbe torrent au lieu de tarir d'infimes ruisseaux !

Son retour mental au passé aurait dû la rendre bonne : il développait seulement son égoïsme. Elle était glorieuse, enviée, d'apparence riche, elle avait du talent, elle passionnait les salles, mais elle demeurait l'étrange créature froidement perverse dont nous avons raconté les débuts. Sous les chapeaux extra-*chic* de Virot — ces merveilles artistiques, — sous les robes de Pingat — ces poèmes du costume féminin, — elle était, avec l'orgueil en plus, pareille à la petite Juive qui s'habillait et se coiffait dans les magasins de confection.

Et, maintenant, n'ayant plus rien à souhaiter, elle n'eut plus d'autre culte qu'elle-même, elle s'adora. Devenue sa propre idole, et consacrant tous ses gains jusqu'au dernier sou à sa nouvelle religion, la rancunière chercha et trouva des perfectionnements de luxe et de toilette qui la vengeassent des privations et des humiliations passées

Rien n'était assez beau ni assez bon pour elle. Ses fournisseurs furent ceux des souverains qui la venaient applaudir. Encore leur imposa-t-elle des raffinements : c'est ainsi qu'elle inventa les gants de Suède montant jusqu'à l'épaule. Leurs plis tirebouchonnant dissimulaient la pauvreté de son bras, et comme elle en confia la fabrication aux Magasins du Louvre, ces merveilleux producteurs, la mode en prit furieusement. De même, elle stimula madame Lejeune, sa lingère, et empêcha cette artiste arrivée de s'endormir sur ses succès, en lui demandant de nouveaux modèles plus exquis les uns que les autres. Elle en obtint des matinées, des chemises, des peignoirs à désespérer les peintres par leur diaphanéité neigeuse, ou par l'originalité charmante de leurs tons et de leur dessin.

Car la Barnum était artiste en tout et jusqu'au bout des ongles. Mais, à travers son culte de la forme et du luxe délicat, perçait, il faut bien le dire,

son incessant besoin de corriger la nature. Maltraitée par cette marâtre, elle voulut cependant être désirée et admirée. Sa maigreur sembla donc disparaître. Ce fut à sa corsetière, la célèbre Léoty, qu'elle demanda de lui refaire une poitrine. Et celle-ci créa pour elle un mode de corsets qui remplirent ce but tout en étant le comble de l'élégance, et qui, par leur chic, furent pour moitié dans les succès de toilette de notre héroïne.

Quant à son teint, quant à sa peau, elle ne les oublia pas plus que le reste. L. Legrand fut son sauveur. Elle lui demanda de les lui velouter, tout en les parfumant, tout en les lui adoucissant, et l'habile parfumeur inventa, pour sa difficile cliente, cette incomparable crème Oriza et cette fabuleuse essence Oriza à l'héliotrope blanc.

Au cours de sa tournée, en province, ce ne furent pas, toutefois, ces seules préoccupations de luxe et de coquetterie, qui distrayèrent notre héroïne de la monotonie inhérente à toute promenade de ce genre, cette promenade fût-elle comme la sienne semée de succès tapageurs le long du chemin.

Dans la troupe qui l'accompagnait, elle trouva des acteurs qui, le rideau baissé, jouaient encore dans la coulisse, et au gré de l'étoile, une comédie dans laquelle elle tenait, naturellement, le premier rôle.

L'un de ceux-ci, Angel, nous est connu. Il n'est plus chef d'emploi pour Sarah, toujours capricieuse. Le jeune premier, d'ailleurs, ne saurait raisonnablement s'en plaindre. Il ne s'est jamais privé de lui faire des infidélités aimables et sans façon. Même, étant l'hôte de son *car*, durant le voyage d'Amérique, il lui échappait pour courir le guilledou par les cités espagnoles, ou, sans quitter la bande, pour aller conter fleurette à une belle fille, dont les formes opulentes le reposaient de la Barnum. La dite belle fille était simple figurante et le comédien l'appelait *son utile inutilité*.

Il reste donc, durant cette tournée, le camarade de la « grrrrande tragédienne », ne refusant pas plus cependant, quand on l'en prie, de reprendre, pour quelques heures, ses anciennes fonctions, qu'il ne refuse toute autre besogne, en homme qui, bien payé et loyal, exécute toutes les clauses de son contrat, scrupuleusement. *Damala ?*

Après lui vient Jack Madaly, un acteur improvisé, qui, un beau matin, s'étant réveillé avec le feu sacré, était allé trouver Sarah et avait sollicité un engagement.

Un bel homme ce Madaly — « un mâle », dit la Barnum !

Il offre un spécimen très pur du beau type orien

tal, mais il n'a pas de sa race que l'œil large et velouté, humide de caresse, tendrement rêveur, ou passionné follement. Il n'en a pas que les traits classiques, que la chaude pâleur, que les lèvres sanglantes : il en possède le caractère indolent et fataliste, il en a surtout l'étonnant mépris de la femme en dehors du gynécée. Seulement, sa pureté de race est restée physique. Moralement, il est mâtiné et présente les qualités et les défauts de cette tribu de métis méditerranéens, qui tiennent à la fois des Grecs, des Provençaux (de Marseille), des Italiens, des Juifs arabes, et qui sont fatalement ou banquiers, ou *mercantis*, ou marins quand ils ne sont pas *nervis*. Lui, il était comédien, mais il avait commencé par tâter de ces divers métiers.

Sa vocation, pourtant, était réelle. Madaly possédait naturellement, et à un haut degré, ce que tant d'autres acteurs cherchent vainement à acquérir. Certes, il lui manquait cette assurance, ces connaissances, que donnent seuls l'expérience et le Conservatoire, mais il y suppléait à force de tempérament, car il était artiste d'instinct, et sur la scène, il apportait l'intelligence, la flamme, la vie intense qui étaient en lui. Son talent s'affirmait chaque jour et grandissait à chacun de ses débuts. Il était « quelqu'un ».

Sarah le distingua, comme bien on pense, et les flirtations s'accélérèrent à chaque étape.

Le jeune homme avait une maîtresse, Nelly, ex-chanteuse d'opérette qui, ayant perdu la voix, jouait la comédie. Celle-ci étant entrée dans la troupe, quand commença la tournée en Europe, la directrice la prit naturellement en grippe et, non contente de lui enlever son amant, elle lui fit la vie dure.

Cette nouvelle excursion à l'étranger fut marquée par des triomphes. Toutefois, comme il ne suffisait toujours point à la tragédienne d'être acclamée comme artiste, elle eut soin de répandre le bruit qu'elle faisait d'innombrables passions. Princes et grands seigneurs, illustrations des arts, des lettres, de la politique, tout le monde enfin était à ses pieds. En Hollande, elle prétendit avoir séduit un banquier millionnaire, mynherr Chicmann, qui, fou d'amour, la suivait comme un caniche, dans toutes ses pérégrinations !

Or, le mynherr en question était un brave garçon, simple commis à la Bourse d'Amsterdam, qui ambitionnait la gloire d'être auteur dramatique, et qui accompagna Sarah pour se familiariser avec les choses du théâtre et arriver un jour à être joué soit en France, soit chez lui. Cet « amoureux millionnaire » devint le secrétaire appointé de Chevillett !!! N'im-

porté, la légende bien lancée avait fait son effet et son chemin. Chicmann, d'ailleurs, sut se rendre utile. On n'aurait pas trouvé son pareil pour organiser une ovation aux débarcadères ou devant les hôtels, pour réunir, fût-ce dans une steppe, des musiques de pompiers et des orphéons, pour dépenser intelligemment vingt-cinq louis et faire couvrir de fleurs sa directrice.

De pays en pays, de ville en ville, on arriva à Bucharest. Là, Sarah fit acte de vigueur. Elle ne tenait plus Nelly en grippe, elle la haïssait cordialement, furieuse de voir Madaly, son « mâle », revenir à sa maîtresse, sous les climats les plus divers. L'ex-chanteuse fut congédiée, un beau matin, et bien que la Barnum dût, pour ce fait, lui verser une indemnité, elle n'hésita point, ne ménageant jamais quand il s'agissait de contenter un caprice et de satisfaire sa jalousie. Nelly pleura, la tragédienne se frotta les mains, et Madaly, en Oriental qu'il était, demeura impassible, se laissant aimer.

L'actrice expulsée fut remplacée par Adèle Belette, une jolie fille que la troupe, la trouvant sans engagement en Russie, avait raccolée.

Sarah, les premiers jours, s'ennuya, n'ayant plus personne à tracasser, mais cela dura peu. Ses co-

médiens et la nouvelle venue se chargèrent de la distraire.

On parvint en Illyrie. Le séjour de la caravane y fut marqué de toutes sortes d'incidents, dont quelques-uns, par les conséquences qu'ils eurent, méritent d'être contés en détail.

A Genovi, un soir, la Barnum, qui d'Angel passait à Madaly et réciproquement, et parfois dans la même journée, fait une querelle à l'un d'eux, aux deux peut-être, cinq minutes avant le lever du rideau.

Furieuse, n'en pouvant plus d'avoir crié, elle refuse de paraître en scène. Chevillett et Chicmann se jettent à ses genoux et, avant l'attaque de nerfs de rigueur, la supplient de jouer. La salle est pleine comme un œuf. Ce serait un crève-cœur que de rendre pareille recette. Et puis, elle compromettait son succès dans le pays.

La « grrrande tragédienne » se laisse enfin convaincre et répare le désordre de sa toilette.]

Pan ! pan ! pan !

Au rideau !

Du succès comme toujours, des applaudissements, mais voilà qu'au troisième acte, dans la scène capitale de son rôle, l'artiste, brusquement glisse sur son fauteuil face au public et reste étendue comme

morte, effrayante. Un frisson secoue la salle et l'on prend peur, car on s'aperçoit que la malheureuse vomit à pleine bouche des flots de sang noir.

Rideau et annonce. Les spectateurs sont priés de se retirer : on va rendre l'argent. La foule s'écoule, attristée et dépitée.

— Mais il y a quelqu'un de plus attristé, de plus dépité qu'elle, c'est Chicmann, dont le tant pour cent sur les recettes, s'écoule avec le public.

Soudain, le Hollandais se frappe le front : une idée géniale lui est venue.

Aussitôt il court au contrôle devant lequel les gens s'amassent déjà. Il grimpe sur le bureau, réclame le silence et de sa voix d'homme du Nord qui s'assouplit pour faire ronfler les *r*, il s'écrie en agitant les bras :

« — Mesdames et messieurs, vous êtes venus pour
» entendre la grrrande Sarah Barnum, n'est-ce pas ?...
» Eh bien ! vous l'avez vue : la pauvre femme est
» mourante. Elle se tue à jouer constamment...

(*Rumeurs d'attendrissement.*)

» ... A présent, que voulez-vous ? Qu'on vous rende
» votre argent, n'est-ce pas ? C'est très bien, on va
» vous le rendre... Seulement, laissez-moi auparavant vous faire une simple observation :

» Le peuple illyrien, est un peuple généreux...
(*Murmures approbatifs.*)
» ... Il aime l'art, lui...
(*Plusieurs voix énergiques :* Oui!... oui!...)
» ... Il aime les artistes.
» Oui!... oui!... bravo!...
» Il n'est pas comme ces Français qui, ayant le
» bonheur de posséder la grrrande tragédiennne, la
» laissent crever de faim et la contraignent à ruiner
» sa santé en parcourant le monde pour gagner sa
» vie... Eh bien! mesdames et messieurs, parce que
» la pauvre femme a senti ce soir ses forces lui man-
» quer, allez-vous, vous les amants de l'art, la
» traiter comme une misérable qui faillit à ses
» engagements?...

(*Plusieurs voix :* Non!... non!... Jamais!...)

» Certes... vous avez le droit de réclamer votre
» argent, et je suis prêt à vous le rembourser... C'est
» à vous, Illyriens, de voir si au moment où la Bar-
» num est mourante, vous voulez lui arracher son
» dernier gain ! »

Alors, ce fut un grand cri unanime :

— Non!... non!... Jamais!... Vive Sarah Barnum!

Il y eut bien quelques timides protestations, mais elles furent étouffées sous les hurrahs.

Chicmann, jouissant de son triomphe, demeurait perché sur son estrade.

— Allons ! mesdames et messieurs, criait ce Mangin audacieux à présent, que ceux de vous qui veulent être remboursés s'approchent !

Personne ne s'approcha. Allons donc ? Le « généreux peuple illyrien » réclamer un sou à la « grrrande Sarah » ? C'était bon pour les héros de Magenta, ces Français si avares de leur sang et de leur or ! Et les spectateurs, sur de nouveaux vivats, s'éloignèrent sans passer à la caisse.

Que voulez-vous que fissent les timides protestaires de tout à l'heure ? Se faire payer, c'était paraître pingres, avouer qu'il n'étaient pas des « amants de l'art ». Et ce, devant tout le *high-life* génovien ! Plutôt la mort !

Les portes fermées, Chicmann se laisse tomber sur le bureau afin de pouvoir rire à son aise. Chevillett alors accourt, et dans sa joie de voir sauvée la recette, lui alloue sur-le-champ mille francs d'indemnité.

Même il fut, pour cette générosité, violemment interpellé par Sarah. Mais il ne lui *mâcha* pas sa réponse, indigné d'une ladrerie pareille.

— Comment ! termina-t-il, voilà un garçon qui vous sauve quinze mille francs et vous lui marchan-

dez une indemnité ! Eh bien ! dussé-je la payer de ma poche, il la gardera.

On le voit, les évanouissements et les vomissements de Sarah ne l'empêchaient pas de veiller à ses petites affaires.

Genovi à cette heure, ne se doutait pas que sa chère artiste débattait une question d'argent avec cette âpreté de Juive. Il la croyait mourante et entourée de médecins. Le lendemain, il crut, en la voyant partir, qu'elle reprenait le chemin de la France, pour aller demander, à l'air natal et aux stations de la Méditerranée, un passager soulagement à son incurable mal.

Pauvre Genovi ! pauvres Génoviens !

Au bout de quarante-huit heures, ils apprenaient que leur idole venait de remporter, au grand théâtre de Trieste, un mirobolant triomphe !

Cependant, l'histoire de sa syncope et de son hémoptysie en pleine scène faisait le tour de la presse européenne. Les journaux de Paris surtout s'en occupèrent. Leurs récits amplifiés et mouillés de larmes paraissaient en première page, s'il vous plaît.

Ils l'avaient bien dit : Sarah se tuait ! Déjà, au théâtre Corneille, n'était-elle pas constamment malade ? Ne se rappelait-on pas les continuelles relâches, les incessants changements de programmes

que sa faiblesse, ses crachements de sang, imposaient à la direction ? Et quand elle s'était embarquée pour l'Amérique n'avaient-ils pas exprimé leurs craintes de ne la plus jamais revoir ?

S'ils avaient pu parler franc, ils auraient crié au miracle en la voyant revenir. Mais, aussi, avait-on idée de cela ! Cette pauvre femme si fluette, si mince, s'exposer à de pareils dangers, s'épuiser en de pareilles pérégrinations. N'eût-elle pas été malade déjà, cette vie de fatigues, cette existence d'oiseau voyageur l'aurait perdue...

Et patati !... et patata !...

Le *Barbier* surtout se distinguait dans ce concert. Sa description de l' « agonie » de la Barnum — chef-d'œuvre de réalisme inavoué — vous faisait passer un frisson dans le dos. On voyait la scène, car tout y était : la chute brusque sur le fauteuil, la face spectrale tournée vers le public, la rigidité des traits et du buste, la fixité effrayante des larges yeux dilatés et perdus dans le vide, le contraste horrifiant du sang noir et épais coulant sans efforts de ces lèvres blêmes sur le peplum blanc pareil à un linceul !...

Tant et si bien, que toute cette prose agaça une amie de la pseudo-phtisique — oh ! les amies ! — qui, ayant habité les mêmes loges que Sarah et vécu dans son intimité, savait à quoi s'en tenir. Elle « dé-

bina le truc » auprès d'un journaliste indiscret qui colporta la chose dans son courrier des théâtres :

« La tragédienne n'était pas plus poitrinaire que lui. Seulement, elle avait subi jadis une ablation des glandes...; en un mot, une opération chirurgicale aussi intime que délicate, et pas commode à dire. Cela l'avait guérie, mais depuis, il s'était produit dans [son [organisme un phénomène, — explicable médicalement et non autrement, — phénomène dont les effets avaient de régulières intermittences très bien réglées.

» La Barnum était bien restée la femme *douze fois impure* du poète, mais sous forme d'hémoptysies ! »

Ce que le boulevard s'amusa de cette révélation, on ne peut le dire. Durant une semaine, les médecins furent sur les dents. Tous leurs clients accouraient chez eux :

— Docteur, avez-vous lu l'article de Ventre-blanc dans le *Fait du jour* ?

— Sans doute.

— Et vraiment cette... transfusion est possible ?

— Absolument !

Sur quoi, les curieux s'en retournaient, riant aux larmes.

La Barnum, jamais plus, ne vomit de sang — en public.

XI

OU LA RÉCLAME SE PERFECTIONNE

Nous avons laissé la Barnum à Trieste et plongée dans la lecture du *Fait du jour*.

Jamais vingt-cinq lignes de prose imprimée ne lui causèrent autant de rage que l'entrefilet de Ventreblanc.

— Le saligaud! hurla-t-elle, il ne peut donc pas me faire de la réclame, sans s'occuper de mes affaires!

Puis, bien résolue à ne plus prendre le trou du souffleur pour sa cuvette, elle ne s'occupa plus que d'Angel.

— Un *revenez-y !* disait-elle en parlant de ce nouvel et passager retour à ses amours anciennes.

De fait, Angel tenait la corde pour l'instant. A

vrai dire, il aurait dû ne jamais la lâcher. Au retour d'Amérique, il avait pu espérer que sa liaison avec Sarah serait éternelle et que celle-ci le commanditerait pour prendre la direction d'un théâtre dont elle serait l'étoile. Sans le « four » qu'obtint le jeune premier, comédien médiocre, elle l'eût épousé en débarquant car, alors, elle commençait à rêver du mariage, comme représentant une fin originale et le seul ingénieux procédé de réclame dont elle n'eût pas encore usé.

Angel était, à son sens, l'homme qu'il lui fallait. D'abord, il était terne, et, jalouse même des artistes-hommes, elle ne voulait pas que son mari pût briller à ses côtés. Puis, elle l'aurait manié à sa guise. Elle pouvait certes tenter de trouver un autre époux dans un autre monde, dénicher sinon une illustration, du moins une notoriété quelconque, mais sa personnalité aurait dû abdiquer dans une telle union. Elle eût été « *madame Sarah X**** » ou « *ma-« dame Sarah Barnum X**** », tandis qu'elle entendait rester elle-même et faire de son mari : « *Monsieur Sarah Barnum !* »

Angel tournant au ridicule par suite de ses insuccès, elle avait renoncé à ce projet de mariage. Et cependant avec quelle âme n'avait-elle pas répété en ce temps-là :

— Je veux que mon fils Loris ait enfin un père !

Donc, à Trieste, comme durant toute la tournée, l'ex-futur ne fut qu'un passe-temps. Il y joua les intermèdes, et si cet intérim fut plus long que les précédents, cela ne tint qu'à la plus grande durée du séjour de la caravane en cette ville et à la froideur qui régnait entre Sarah et Jack Madaly.

Notre Oriental délaissé avait accepté son abandon avec sa philosophie ordinaire. Les femmes étant les femmes, il fallait, disait-il, les prendre à leurs heures.

« Se laisser prendre par elles » aurait été plus juste.

D'ailleurs, « le mâle » ne chômait pas. Il avait jeté le mouchoir à Adèle Belette, — si bien que cette jolie fille succédait à Nelly de toutes les façons.

On pense bien que ce n'était point là l'affaire de la Barnum. Madaly ne lui eût-il jamais été de rien, elle n'en aurait pas moins considéré ce nouvel amour de l'acteur comme une trahison et, par suite, détesté la comédienne assez osée pour se laisser aimer par lui.

Une femme se permettre de briller à ses côtés ! une femme se permettre d'avoir un succès quelconque devant elle ! Jamais elle ne souffrirait pareille outrecuidance. Et, immédiatement, elle fut

toute à la jalousie. Reconquérir Madaly devint son seul but.

Par malheur, l'heureux artiste semblait réellement épris d'Adèle, et le sans-cœur feignit de ne pas comprendre le revirement qui se produisait chez notre héroïne. Bien pis, ce sultan gâté s'avisa de lui résister, quand elle en vint aux provocations directes. Piquée au vif, furieuse, elle s'entêta à vouloir ressaisir cette proie qu'un moment, capricieuse ou fatiguée, elle avait rejetée, mais qu'elle ne voulait pas pourtant, en son égoïsme, abandonner à d'autres bouches.

Peut-être se fût-elle bornée au rôle du « chien du jardinier », si elle avait vaincu sans peine la résistance du jeune homme; mais celui-ci continuant à refuser de se laisser ré-entamer et restant de marbre à toutes les séductions qu'elle déployait, la tragédienne en arriva à le désirer réellement. Le chien du jardinier en un mot, voyant dévorer l'objet qu'il voulait au début garder seulement, résolut d'y mordre à son tour, — ce qui était le meilleur moyen de le bien garder!

Un jour, la troupe prit part à une chasse au renard, organisée à son intention par quelques-uns de ses admirateurs du cru. Sarah fut de la partie, ses « mâles » en étant. Elle suivit en voiture les comé-

diens transformés en cavaliers pour la circonstance.

Or, on peut être un grand artiste et ne connaître de l'équitation que ce qu'on en apprend à Montmorency. Les chasseurs le prouvèrent en tombant de cheval, les uns après les autres. Chevillett et Chicmann eux-mêmes vidèrent les étriers. Personne heureusement ne se fit grand mal et, clopin-clopant, chacun put regagner la ville. Madaly, en sa qualité d'Oriental, avait plus d'assiette que ses camarades, mais sa bête s'emballa et le jeta à terre à son tour. Comme ses prédécesseurs, du reste, il ne se cassa rien.

Il n'eut pas la peine de se relever : la Barnum était près de lui, l'aidant de ses faibles bras, lui prodiguant mille soins, et réellement superbe en son rôle d'ange sauveur. Avec quelle sollicitude elle le remit sur pied, le soutenant jusqu'à sa voiture, le blessé seul aurait pu le dire !

Quand il fut commodément installé dans la calèche, elle s'assit à ses côtés, lui faisant un oreiller de sa maigre poitrine, puis elle cria :

— Cocher ! à l'hôtel !

Le trajet était long, mais elle le trouva trop court, tant elle l'occupa.

— Mon Jack ! souffrez-vous ? demandait-elle, câline et douce, en baisant le front du blessé.

— Non... cela n'est rien, répondait Madaly. Je vous en prie, ne vous donnez ni tant de peine, ni tant d'inquiétude... Baste ! j'en ai vu bien d'autres...

Elle ne le lâchait point pour cela, le couchant à demi sur elle comme un enfant qu'on dorlotte. Et, elle se révéla au jeune homme sœur de charité incomparable !

A toute force, elle voulut examiner les meurtrissures qu'il s'était faites dans sa chute. Elle le palpait d'un doigt léger, d'une main délicate, qui courait partout, s'arrêtant parfois pour une molle pression :

— Est-ce là que vous souffrez ? interrogeait l'infirmière, penchée si près sur son malade, que de ses cheveux, elle lui caressait le front. Est-ce là, dites ?

— Non ! non ! faisait-il. Je n'éprouve rien qu'une lassitude générale que fera disparaître une nuit de repos... Rassurez-vous ; je vous jure que je ne souffre pas !

Sarah insistait toujours :

— C'est que je redoute, voyez-vous, des lésions internes !

Puis, elle continuait à palper l'heureuse victime, et le frictionnait doucement, malgré ses protestations.

Le parfum que dégageait le corsage de la garde-malade donnait au comédien un vague mal de tête.

Il eût payé beaucoup pour voir Adèle à la place de Sarah ! La Belette avait la main plus légère encore, et l'oreiller qu'elle lui eût fourni, aurait été plus capitonné ! Mais allez dire cela à votre directrice !

Il fut donc contraint de se laisser faire. A présent, il avait une migraine véritable, et, dans son dos, il sentait pénétrer plus douloureusement, à chaque cahot de la calèche, les « petites têtes de mort » de sa compagne. Et cette sensation l'aida à rester rebelle aux caresses, rebelle à la réconciliation que mendiaient les baisers de Sarah.

L'Oriental connaissait la femme et, blasé sur ses séductions, il goûtait un méchant plaisir à la voir les multiplier inutilement. Avec cela, il se vengeait, pensait-il, du sans-gêne avec lequel on l'avait remplacé à Trieste. Tenir la dragée haute à la capricieuse, serait de bonne guerre.

Aussi, se raidit-il pour subir passivement les étreintes passionnées, et la chatouilleuse auscultation dont il était l'objet. Il eut à lutter pour y réussir car la charmeuse, voulant triompher, employa toutes les armes, faisant plus mélodieuse la musique de sa voix, plus troublant le contact de ses lèvres, plus affolante la promenade de ses doigts sur les côtes endolories de l'acteur, plus chaude la flamme attirante de ses beaux yeux. Mais enfin, il réussit à se maî-

triser, et, bien que l'attitude du couple enlacé eût, sur la route, scandalisé au passage les bons paysans étonnés de « l'impudeur française », Madaly, lorsque la calèche s'arrêta devant l'hôtel, n'avait pas cédé. Il rentrait au logis comme il en était sorti, c'est-à-dire en simple camarade de sa directrice!

Dépeindre l'état dans lequel cet échec mit l'actrice nous semble inutile. Suivons-la plutôt, ce soir-là, au théâtre.

Elle arrive, ruminant son dépit, cherchant sur qui passer sa mauvaise humeur. Or, que découvre-t-elle en pénétrant dans les coulisses, au second acte?

Adèle Belette, coquettant au milieu d'une députation du *high life* de Trieste venue pour complimenter la Barnum!

Adorablement mise, très décolletée, fort jolie, sa rivale abhorrée se prélasse au milieu des habits noirs qui la serrent de près, et ce qu'elle dit amuse très fort les membres de la députation, car ils rient très haut, semblant oublier le but de leur invasion dans les coulisses et prendre, on ne peut plus patiemment, le retard de l'étoile à venir à eux ou à les recevoir.

A ce spectacle, la colère de la tragédienne ne connaît pas de bornes. Elle fond sur le groupe stupéfait, et apostrophe vigoureusement sa pensionnaire.

— Mademoiselle ! ordonna-t-elle, furibonde, faites-moi donc le plaisir de rentrer dans votre loge et de ne stationner ici que lorsque votre service vous y forcera... Ma parole d'honneur, votre façon d'agir est indécente...

D'abord interloquée, la jeune femme ne tarda pas à comprendre les causes de la brusque et brutale sortie de Sarah. Furieuse d'être humiliée devant les visiteurs, elle riposta sur le même ton, et ce fut entre les deux rivales un échange d'aménités in-ré-pétables.

— Oh ! là là ! indécente ! clamait Adèle. La patronne qui parle de décence ! Ous qu'est mon irrigateur !

— Oui ! reprenait la Barnum hors d'elle-même, je ne souffrirai pas plus longtemps que vous preniez mes coulisses pour un trottoir. J'ouvre mon théâtre aux artistes et non aux filles !

Commencée sur ce ton la dispute alla loin. Les Triestois s'amusèrent autrement que s'ils étaient restés dans la salle !

A la fin, la directrice qui, depuis son voyage en Amérique, s'ingurgitait force alcool, et qui, ce soir-là, dans sa mauvaise humeur, avait bu à dix heures la dose qu'elle absorbait d'ordinaire seulement à minuit, descendit aux plus ignobles injures.

24.

Et la Belette n'y tenant plus, s'emballant décidément, se crut au lavoir. D'une main rapide, elle releva sa robe et ses jupons, tourna le dos à la tragédienne et, tout en appliquant une sonore claque sur sa propre chair, elle cria :

— ... Fille... soit ! mais la... fille vous.... embête !

A ces mots et à ce geste, Sarah suffoqua, et ce fut d'une voix étranglée qu'elle signifia son congé à l'insolente. De ce soir-là, Adèle ne faisait plus partie de la troupe...

Mais sa rivale, sans la laisser achever, avait disparu. Elle était, en deux sauts, dans la loge de Madaly à qui elle raconta tout. L'Oriental que sa chute avait rendu plus flegmatique que jamais, ne s'étonna pas, et remit toute explication à la fin du spectacle. Mais, le rideau baissé, la scène recommença entre l'étoile et son ennemie. Et le comédien dut y prendre part, un peu malgré lui.

— Comprends-tu ? lui dit Adèle, en le nappant au passage, comprends-tu cette canaille-là ? Je lui demande de régler mon compte pour que je parte, et au lieu de m'allonger mes mille francs, elle me donne quinze louis enveloppés dans une facture acquittée de sept cents francs, la note de la couturière qui m'a fait ma robe du deuxième acte ! Mais, n... de D.. ça ne compte pas ça ! ce n'est pas une robe

pour mon usage personnel, c'est une robe de théâtre exigée par mon rôle ! C'est un accessoire !

Et la Belette, enchantée au fond de faire intervenir Madaly, criait plus fort.

Le fait était vrai. Même au cours de sa rage jalouse, Sarah restait juive, et tout en se débarrassant de sa rivale, elle songeait à ses intérêts. A sa devise : « malgré tout », elle eût pu ajouter : « ... ne rien perdre » !

L'arrivée de l'homme qui causait cet « attrapage » n'était pas pour la calmer. L'acteur fut donc accueilli, à son tour, par une bordée d'injures. Il n'était plus « son bon Jack » de l'après-midi, mais bien un « crétin », un « idiot » — pour ne citer que les moins maritimes des épithètes dont la tragédienne *l'habilla*.

Il laissa passer l'orage sans répondre, et l'air impassible, il emmena sa maîtresse.

Seulement, le lendemain matin, quand la Barnum le fit appeler, elle apprit que le « beau mâle » s'étant fait régler son compte, avait levé l'ancre en même temps qu'Adèle. Tous deux avaient mis le cap on ne savait sur quel pays.

— Du coup, elle devint folle. Comment ! non content de la tromper et de résister à ses coquetteries

non content de braver sa colère, il s'en allait? Le monstre!...

Et le caprice d'amour-propre, la jalousie de Sarah se changèrent en un désir fou, en une absolue toquade.

Ce lâche qui la fuyait, elle le ramènerait! Oui, mais par quel moyen? Elle était prête à tout, mais encore! qu'inventerait-elle?

Elle se comprima le front, voulant faire jaillir une idée.

Les lettres? Elles arriveraient trop tard! et où les adresser?

Courir après lui? Dans quelle direction? Puis, Macaronistadt était inondé d'affiches annonçant la venue de sa troupe. Que ferait-elle de ses artistes?

Non! ni l'un ni l'autre de ces moyens ne lui convenait. D'abord, elle voulait se venger tout en le ramenant!... Mais alors?...

Tout à coup, l'idée poursuivie surgit en elle. Elle tenait le *truc* tant cherché.

Aussitôt, elle se pend aux cordons de sonnette.

— Vite! vite! On m'a volée!... Appelez tout de suite le maître de l'hôtel...

Les garçons se précipitent, la maison est, en un clin d'œil, sens dessus dessous, et le patron, qui fait

la grasse matinée, s'habille en hâte pour courir chez l'étoile.

— Monsieur ! lui dit la comédienne, on m'a volée !

— Comment ! on vous a volée ? fait l'homme en se frottant les yeux.

— Oui, monsieur. Hier soir, en allant au théâtre j'ai mis dix sept mille francs dans ce tiroir de commode, et, ce matin, je ne les retrouve plus !

L'Illyrien est au désespoir. Cependant, il reprend son sang-froid, fait fermer les portes et venir tous les garçons. Sarah ne veut pas qu'on les interroge.

— Ce ne sont pas eux que je soupçonne, s'écrie-t-elle, mais un de mes compagnons, M. Madaly, qui est parti cette nuit avec mademoiselle Belette...

Toutefois, le brave hôtelier se refuse à croire que deux « artistes », que deux de ces « aimables Français », que « cette jolie mademoiselle Adèle » et que « ce si gracieux M. Madaly » soient vraiment les coupables. Il s'entête à interroger son personnel. Et la Barnum tape du pied, s'impatiente. Grâce à tous ces retards, le fugitif aura le temps de franchir la frontière avant qu'on ait fait jouer le télégraphe.

Oh ! la joie de voir le traître, qu'elle adore à présent, ramené entre deux gendarmes, cette joie après laquelle elle halète, ne la goûtera-t-elle pas ? Ce serait si beau, si bon, de l'avoir là, à sa merci, humilié et

misérable, et d'aller le trouver en sa prison, et après le baiser dont elle a soif, de lui dire :

— Sors ! tu es libre... Viens m'aimer : il est retrouvé cet argent que des méchants t'accusaient d'avoir pris..

Et puis, le soir, dans la douceur lasse qui suit les premières caresses, dans cette ombre discrètement exquise des rideaux bien tirés, que bleute et rose, au seuil de l'alcôve, la lueur d'une veilleuse lointaine qui fait Sarah pareille aux autres femmes, quelle joie de lui avouer la supercherie à laquelle ils doivent leur bonheur !

Enfin ! cet imbécile d'Illyrien a terminé son enquête ; ses garçons sont innocents, et le pauvre amateur de théâtre et d'artistes, le cœur gros de désillusion, se décide à courir chez les autorités et au télégraphe.

Dans toutes les directions, on a lancé le signalement des fugitifs, du fugitif surtout, car elle n'a dénoncé que lui pour qu'on le lui ramène seul. Hélas ! le jour et la nuit se passent sans qu'elle apprenne son arrestation.

Le lendemain, le lieutenant de police l'informe que Madaly a été reconnu à la frontière française, mais que l'ordre d'arrestation y est arrivé après son passage. Il a eu le temps de gagner Monteflore, et

l'Illyrie n'a point de traité d'extradition avec cette petite principauté.

Prudente malgré tout, l'actrice répond au fonctionnaire que cela tombe à merveille et que l'argent, serré ailleurs par une femme de chambre qui rentre à l'instant, vient d'être découvert. Puis, une fois seule, elle trouve dans son désespoir d'inédits jurons.

Si cela ne la soulage point, cela du moins surrexcite encore, si possible, son désir de réussir et son affolement orgueilleux. Vite au télégraphe :

*M. Madaly, artiste dramatique, à Montefiore,
principauté de Montefiore.*

Revenez de suite. Il le faut !

Sarah Barnum.

Les heures s'écoulent : pas de réponse ! Elle jure encore et envoie cette autre dépêche :

M. Madaly, artiste dramatique, à Montefiore.

Reviens, Jack, je t'en supplie...

Sarah.

Pas de réponse. Un second jour s'écoule. La Barnum ne jure plus qu'entre ses dents. Elle a la voix

cassée mais elle peut écrire encore et elle griffonne ce troisième télégramme :

Madaly, à Montefiore.

Oh! par grâce, reviens!

SARAH.

Rien! rien! toujours rien! Elle ne jure plus du tout, la pauvre délaissée. Elle reste anéantie sur son divan. A-t-on jamais vu pareil affront! Comme elle désespère et songe à faire ses malles pour courir après l'ingrat, un télégramme arrive enfin.

Oh! le béni petit papier bleu! Comme elle l'embrasserait, — si elle était moins pressée de le lire.

Et elle lit :

Madame Sarah Barnum à Trieste.

Revenir! Pourquoi faire?

JACK MADALY.

— Pourquoi faire! crie-t-elle en froissant la dépêche. Pourquoi faire?... Il le demande!!!... Vite! ma bonne Girard! mets tes jambes à ton cou, mon p'tit dam, et porte-moi ça au bureau...

Madaly à Montefiore.

Pourquoi? Parce que je t'adore!

SARAH.

Et ces mots expédiés, elle attend, palpitante.

Deuxième papier bleu. Ses mains tremblent en l'ouvrant :

Sarah Barnum, Trieste

Trop tard : tant pis!

<div align="right">JACK</div>

— En route encore, P'titdam! Sarah ne renonce point à la partie. Témoin cette nouvelle expédition :

Madaly, Montefiore.

Reviens, ou je me tue!

<div align="right">SARAH.</div>

Cette fois, Madaly se sentit fléchir. Il répondit :

Sarah Barnum, Trieste.

Je demande sursis. Impossible revenir. Perdu au jeu. Ai besoin de 3,000 francs.

<div align="right">JACK.</div>

— Enfin! cria la tragédienne victorieuse. Enfin! ça y est!

Et radieuse, elle envoya les trois mille francs.

Il ne lui restait plus maintenant qu'à attendre, qu'à tuer le temps de son mieux, jusqu'à l'arrivée de l'homme adoré. Car, par un phénomène psychologique, curieux, mais fort ordinaire chez notre héroïne, elle adorait tout ce qu'elle ne possédait pas, tout ce qui lui coûtait quelques efforts à conquérir. Madaly étant entré dans la catégorie des choses non immédiatement tangibles, elle en devait fatalement venir à le désirer passionnément. Or, le désir était la seule forme d'adoration dont elle fût capable.

Seulement, on ne sort pas de Montefiore aussi vite qu'on y entre, et le cher Jack y séjourna vingt-quatre heures encore après réception de son viatique.

Enfin, le fugitif arrive à Macaronistadt où, de Trieste, l'artiste voyageuse a transporté sa tente et ses représentations. Il court à l'hôtel de l'étoile, en sortant de la gare, et pris, lui aussi, d'un regain de désirs, il bouscule le garçon qui veut au moins l'annoncer. Il demande à voir et à voir tout de suite, son excentrique maîtresse. Il est quatre heures du matin, qu'importe? N'est-il pas attendu? Et qu'a-t-il besoin qu'on prévienne la Barnum?

Le voilà par les escaliers qu'il grimpe quatre à quatre. Il entre dans le salon, le traverse, trouve une porte, la pousse.. O bonheur! Il est dans Sa chambre.

Il reconnaît sur la table les mêmes objets qu'elle traîne partout avec elle et qui lui sont familiers... Encore un pas et il soulèvera les courtines du lit d'où, dans la pâleur de la pointe d'aube qui éteint la clarté mourante de la lampe, une ombre vague tombe, qui noie tout...

Le pas est fait. Comme il va la surprendre! Comme elle dort! Doucement, il soulève les rideaux. Caressant, il se penche... Tout à coup, il recule, pâle, les dents serrées :

Sarah n'est pas seule! A côté d'elle, Angel repose, et, sur l'oreiller commun, leurs deux têtes se touchent, frémissantes de ronflements pareils, mais qui chantent à contretemps!

— Sarah!... bégaie le jeune homme.

A sa voix, elle s'éveille — et lui sourit. Son sang-froid ne la quitte point, et tout en sautant en bas du lit, tout en passant un peignoir, elle bâtit son plan. C'est l'affaire d'une seconde.

Maintenant, elle est pendue au cou de l'ami prodigue et sa voix devient plus câline à lui chuchoter à l'oreille. Il la repousse, montre le lit, mais elle lui sourit encore : son parti est bien arrêté.

— Et bien quoi?... Angel?... mais ce sont nos adieux! Je n'ai pas voulu m'en cacher. J'aurais pu

obéir à la banalité de préjugés que nous sommes trop intelligents pour partager l'un et l'autre, j'aurais pu te dissimuler cette dernière entrevue, puisque, d'heure en heure, j'attendais ton retour. Mais j'ai justement voulu que tu en sois témoin pour bien te prouver ma confiance, ma franchise et pouvoir te dire : A présent, chéri, c'est fini et nous serons pour toujours ensemble tous les deux. Car, c'est décidé, nous nous marions !

Il la regarda sans montrer sa surprise, toujours fataliste, et toujours résigné. Mais il le sentait bien, Sarah ne mentait point : elle était bel et bien décidée à cette union.

Cela l'avait prise les jours précédents. En réfléchissant à sa situation, ses rêves anciens de *conjungo* l'avaient ressaisie. Puisqu'elle était toquée décidément de « son Jack », il fallait au moins utiliser cette toquade. Un mariage serait une réclame neuve, et, partant, tapageuse. De plus, le susdit Jack était l'homme qui, comme mari, lui convenait le mieux. assez talentueux pour être remarqué et pour lui servir, pas assez cependant, croyait-elle, pour jamais pouvoir, en tant qu'artiste, éveiller son incurable jalousie. Et quel père il serait pour Loris !

Cependant Angel s'était réveillé.

— Tiens, dit Sarah, en le montrant à Madaly, tu vas voir comme je vais m'en débarrasser!

L'acteur devant les clartés matinales se frottait les yeux. En découvrant son rival, une rougeur lui monta aux pommettes, mais il ne se troubla pas, en homme qui connaissait trop la Barnum pour être étonné de quoi que ce fût de sa part. Il se leva sans hâte, s'habilla de même et tendit la main à son camarade. Pendant ce temps, sur un coin de la table, la dame de céans griffonnait quelques mots.

— Mon cher ami, dit-elle en se levant et en tendant à Angel le papier qu'elle venait de couvrir de pattes de mouche, vous pouvez me faire vos adieux. Dès maintenant vous êtes libre. Votre traité avait encore six mois à courir, mais, sur le vu de ce *bon*, Chevillett va vous payer tous vos appointements à échoir.

Angel sans l'ombre d'émotion la remercia, fit ses compliments aux nouveaux époux et disparut. Une heure après, Chevillett lui ayant remis le montant de ses six mois, il se rendit à la gare et prit le premier train, enchanté d'avoir fait une bonne affaire.

Restés seuls, les nouveaux conjoints causèrent. Où et comment se marier? Sarah connaissait Gretna Green : elle proposa l'Angleterre. Encore fallait-il en finir avec les engagements pris. Et on décida de brû-

ler les étapes restant à accomplir en Illyrie, en même temps qu'on ferait reculer la date des représentations que la troupe devait donner à Montefiore. Grâce à ces divers changements, le couple eut devant lui, quelques jours : il en profita pour s'embarquer et filer vers les bords de la Tamise. Une simple promenade pour de tels voyageurs !

Tandis que les deux ramiers improvisés roucoulaient dans leur coupé-lit sur la route de Calais, la troupe gagnait sans se presser la station balnéaire où elle devait attendre le retour de sa directrice. Or, celle-ci, en faisant repousser la date de ses représentations à Montefiore, avait oublié que son cher Lérin, le doux peintre, et que son fils Loris l'y attendraient au jour primitivement fixé par elle.

Fâcheux oubli !

La troupe, qui remplace l'antique chariot de Thespis par les plus moelleux *sleeping* et les plus rapides paquebots, s'embarque sur un petit vapeur qui de Macaronistadt va à Montefiore en desservant toutes les petites villes de la côte. C'est ainsi qu'elle s'arrête à Libreville, principale escale du trajet. Mais qu'y découvre-t-elle ?

Lérin escortant Loris, — ou, si on préfère, Lérin escorté de Loris !

Tous deux avaient perdu patience. Pourquoi Sa-

rah s'éternisait-elle en Illyrie ? Et las de se poser inutilement cette question l'un à l'autre, ils s'étaient embarqués pour Macaronistadt. Leur steamer allait en sens inverse de celui des comédiens, mais le hasard avait voulu que les deux bateaux relâchassent en même temps au même point.

— Sarah ? où est Sarah ? crient-ils, stupéfaits de ne pas apercevoir notre héroïne au milieu de ses compagnons.

On se regarde en riant en dedans, mais on ne sait que dire. Chicmann est très gêné et répond que « la directrice est en voyage. » Loris alors se fâche, exige une explication, veut savoir à tout prix. Pendant ce temps, Lérin prend à part les voyageurs et les fait causer. Bientôt, la vérité lui est dévoilée.

Mariée ! elle est mariée à cette heure ! O rage ! O désespoir ! et sans le lui dire encore, à lui dont jadis elle a rompu les fiançailles ! et avec Madaly ! C'est trop fort !

Sur quoi, il dessille les yeux de son jeune compagnon et lui souffle sa colère et son dépit.

L'éphèbe bondit.

— Ah ! c'est ainsi ! s'écria-t-il. Eh bien, tu vas voir, na ! A moi, ma bonne plume de Tolède !

Et le jeune boudiné écrit à sa mère une fulminante

épître, dont voici, mais avec l'orthographe en plus, les première lignes :

« *Maman,*

» *Je ne veux plus manger le pain de la honte : je* » *veux vivre de mon travail...* »

Naturellement, cette lettre fut communiquée aux journaux. Bon chien chasse de race. Dans la famille des Barnum, on ne pouvait prendre une cuillerée d'huile de ricin sans faire part de l'événement à la presse et au public.

Donc, les journaux enregistrèrent la fière rupture du fils et de la mère. Le jeune Barnum, annoncèrent-ils, se dispose à partir pour l'Afrique. Ils l'en félicitèrent, du reste.

Mais pour attendre le premier paquebot, le bon jeune homme qui, rebroussant chemin, avait suivi la troupe à Montefiore, se livra aux douceurs de la roulette, et, peu après, un nouvel échantillon de sa prose voyageait dans les wagons-poste de la France et du Royaume-Uni :

« *Chère petite maman,*

« *Si les charmes de ton conjungo te laissent quel-* » *ques loisirs, tu serais bien gentille de penser à ton*

» *pauvre Loris, qui, complètement décavé moisit à*
» *Montefiore et **s'embête** à crever, faute de cent*
» *louis...*

La Barnum envoya les fonds. Elle était trop heureuse pour tenir rancune au cher enfant. Son mariage, en effet, avait eu le résultat souhaité. Jamais encore on n'avait autant parlé d'elle. Un débordement de réclame à rendre folle toute autre artiste. — Tapage, scandale : tout y était.

Dans la joie, elle prit son union au sérieux et entra dans la peau de son rôle, — une fois de plus. « Mon mari », par ci... «. Mon mari » par là. Elle en avait plein la bouche.

Madaly fut contraint de jouer sa partie, de poser pour l'époux modèle. Il faut de l'ordre dans une maison, répétait la tragédienne et elle exigea que le chef de la communauté exerçât réellement ses fonctions, — devant le monde surtout. Jack se laissa faire, comme toujours. Quand on revint d'Angleterre, quand, après les représentations de Montefiore, sa femme réintégra son hôtel de l'avenue Monceau, il tint les clefs de la caisse. Et le mot *caisse* n'a ici rien de métaphorique, Sarah ayant trouvé dans ses incessantes tournées la fortune que lui avaient refusée ses amours. Ce qui ne l'empêchait

point de se trouver décavée à certaines heures. Le coulage demeurait le même et ce coffre-fort qu'elle remplissait incessamment fuyait toujours. Elle serait retombée à la dèche, en restant huit jours sans jouer. Son mari était trop oriental pour essayer même de mettre en la maison cet ordre dont elle lui avait affirmé la nécessité. Il fut un intendant honoraire, mais, devant les visiteurs, elle affectait de prendre ses ordres. Il devait, eux présents, régler les dépenses, faire le comptable. C'est à lui que s'adressaient les domestiques :

— Monsieur veut-il solder la note du coiffeur ?...

— Monsieur a-t-il l'intention de payer la note du boucher ?...

Cette mise en scène, cette déférence étalée, tout ce manège, avaient imposé le mari à ceux des familiers de l'hôtel qui n'avaient pas encore déserté. Maintenant, il fallait l'imposer à Paris. Et elle y tenait, l'étrangeté de son rôle donnant un renouveau à sa passion pour Jack.

Une matinée à bénéfice fournit à propos l'occasion de tenter la partie. Les deux époux y concoururent et ce fut une première unique, un spectacle à sensation. Madaly jouant pour la première fois à Paris et devant une salle dont il devinait la muette antipathie ne parut pas sans émotion sur la scène, mais

il se remit vite, et dès le deuxième acte, son succès se dessina pour devenir éclatant au quatrième. On jouait l'*Amant de cœur*.

La Barnum, par contre, fut moins applaudie. Elle était très nerveuse et avait de plus oublié le flacon de *gin* qu'elle portait toujours sur elle, d'habitude, au théâtre. Généralement, on la trouva inférieure à elle-même.

Toutefois, cette représentation n'eut pas les sultats qu'en attendait son instigatrice. Elle n'avait rien imposé du tout, et, punie par où elle avait péché, elle commença à souffrir de cette réclame à outrance qu'elle avait si bien organisée.

Elle avait ouvert la porte de son alcôve : les reporters y firent pénétrer la foule.

Elle avait mis sa vie dans la rue : la rue entra dans sa vie.

Elle s'était déshabillée publiquement : chacun voulut connaître ses dessous.

Elle avait voulu qu'on parlât d'elle : on en parla trop !

Paris, impunément agacé pendant des années, commençait à se venger. Et sa vengeance fut gouailleuse. Sarah s'était donnée à lui : il la prit et la garda, la disséquant avec des rires. Elle était sa chose, sa poupée : il s'en amusa, et à l'occasion lui ouvrit le

ventre pour voir de quel son elle était bourrée. Et plus tard, lorsque, trouvant par trop cuisante la publicité achetée à ce prix, madame Madaly voulut se regimber, la voix du peuple, qui est la voix de Dieu, lui répondit :

« Dent pour dent ! œil pour œil ! Le droit commun pour toi n'existe plus, et ni comme femme, ni comme mère, ni comme épouse, ni comme artiste, tu ne pourras pas protester, car toi-même, ô pauvre névrosée, tu as abattu ton mur Guilloutet pour nous en jeter les moellons à la tête ! »

Le malheur fut qu'en affichant « son Jack », la Barnum, n'*écoppa* point seule. Le comédien, malgré ses promesses de talent, subit toutes les conséquences de sa fausse situation.

Le jour de son grand succès dans le quatrième acte de l'*Amant de cœur*, de Chesnel, l'ancien directeur du Parthénon, accrocha le grelot que les caricaturistes et les chroniqueurs devaient faire tinter si longtemps.

— Bravo ! bravo ! criait-il dans les coulisses. Il va bien. La tête est déjà sortie : attendons le reste.

Il y eut mieux. D'autres encore que Jack « écoppèrent » par contre-coup. Le boulevard s'impatientant de cette réclame à outrance qui le tympanisait, un journaliste se fit son porte-voix, son écho. Seule-

ment, il décupla ce qu'il avait entendu, fit du murmure un orage et faussa le sentiment qu'il prétendait exprimer. Cet écrivain, petit poseur qui jouait au pamphlétaire et poussait l'outrecuidance jusqu'à se croire un Rochefort, — ce qui le fit baptiser *Rochefaible* par Sébastien Roll, — s'avisa de publier sur les gens de théâtre un article aussi sot que fielleux. Le prudent personnage n'osant désigner personne s'en prenait à tout le monde.

La chose fit grand tapage. Les comédiens s'assemblèrent et, comme de grands enfants, après avoir résolu de châtier l'insolent, se bornèrent à des motions. Le plumitif en question ne méritait pourtant pas qu'on s'occupât ainsi de ses tartines.

Cependant, la Barnum avait sauté en l'air en lisant l'article.

Brandissant le numéro du journal, elle courut à la chambre de son mari :

— Jack ! mon ami... on nous insulte !...

Jack, qui se rasait, demeura impassible.

— Tu vas te battre avec ce misérable journaliste... Tiens, lis !..

Malady lut le pseudo-pamphlet et haussa les épaules.

— Bah ! fit-il simplement.

Alors la tragédienne « s'emballa ». L'indifférence

de son époux l'indignait. Comment ! on insultait sa corporation et il ne bronchait point !

— Mais, ma chère amie, répétait l'acteur, je n'ai pas qualité pour défendre la corporation, moi qui viens seulement d'y entrer !

Protestation inutile. D'abord, Sarah voulait depuis longtemps que son mari se battît et cela l'enrageait de lui voir négliger une pareille occasion de tenter la « réclame au duel », tout en se posant. Et, furieuse de ne pouvoir le décider, elle arpentait la pièce en jurant.

— Eh bien ! s'écria-t-elle, à la fin, puisque les hommes sont assez lâches pour se laisser traîner ainsi dans la boue, c'est une faible femme, c'est moi-même qui vengerai leur honneur ! Où est-il ce sale pamphlétaire ?...

Dans le vide, elle s'escrimait, pourfendant un adversaire imaginaire, mais soudain, ses bras retombant, elle demeura immobile, pareille à une statue de la Douleur :

— Non, dit-elle, c'est impossible : je suis mère !

A ce moment, notre ancienne connaissance Arthur Simon entra.

— Qu'y a-t-il donc ? demanda-t-il tout de suite. On vous entend crier depuis la rue !...

On le mit au courant. Alors il s'esclaffa de rire.

— Provoquer ce garçon-là ? Se battre avec lui ? Allons donc ! invitez-le plutôt à dîner !

Et l'invitation fut faite ! — Et le journaliste l'accepta ! ! !

Ajoutons, — pour finir l'histoire du mariage de la Barnum et des conséquences d'icelui, — que le tapage causé par l'article précité n'interrompit point la série des spirituelles persécutions dont Paris assaillait le *mari de la Reine*.

— Ah ça, s'écriait Sébastien Roll, il nous embête, ce monsieur Madaly ! Il s'imagine être arrivé, mais non ! Il arrive !... Il arrive !

Paris n'était plus tenable. Sarah, avait besoin d'argent. Elle repartit. En quelques jours, sa troupe se trouva sous les armes — Jack étant en serre-file, et le roman comique recommença.

Nous n'en suivrons pas les étapes ; cela nous demanderait un second volume. Toujours la même histoire d'ailleurs, notre héroïne demeurant la même intéressante personne que nous avons pourtraicturée. Car son mariage n'avait fait que lui inspirer une nouvelle « pose ». Elle jouait la femme honnête, la bourgeoise, et ce, avec la sérénité d'une Marion à qui le forgeron de Gretna Green a refait une virginité. Son étonnante facilité d'oubli lui rendait son rôle facile, sa puissance d'adaptation le lui rendait

amusant. D'incessantes grâces lui venaient à chacun de ses changements d'état, et, toujours femme de la situation quoi que fût celle-ci, elle célébrait sans rire les joies de l'hymen. Seule elle était honnête en dépit de ses fantaisies et la cascadeuse n'avait pas sa pareille pour traiter de *fille* toutes les autres femmes.

— Pouah ! une *fille!*...

Et ses lèvres se plissaient comme si elle eût contenu un haut-le-cœur, et, dans ce mot *fille*, elle semblait mettre, en les faisant siens, tous les mépris rencontrés au cours de son existence jusque-là.

Au fond, elle s'embêtait ferme et la mauvaise humeur que lui avait procurée l'attitude de Paris vis-à-vis de « son mâle » se fondait en une lassitude. C'était « crevant » de courir toujours les chemins, d'être contrainte de par son gâchage à bivouaquer constamment sous toutes les latitudes !

Avec ça qu'ils étaient amusants ces voyages !

Comme elle aimait mieux le genre d'existence qu'elle avait menée durant sa tournée d'Amérique !

Là-bas on ne l'avait pas applaudie, et elle avait maudit les indigènes, mais dans son ennui elle regrettait tout cela maintenant.

Là-bas, c'était l'impresario qui réglait toutes les dépenses, celles-ci étant portées au chapitre Réclame.

Souvent, du reste, on hébergeait gratuitement la grande tragédienne, non pour le plaisir, non pour la gloire, mais pour le bénéfice de la publicité. Souvent même, elle voyageait aux frais d'une compagnie de chemin de fer qui, afin « d'épater » ses concurrents faisait chauffer un train spécial pour l'étoile et, le lendemain, trompettait *urbi et orbi* que l'artiste, forte connaisseuse en *railways*, lui avait confié sa précieuse existence !

Malheureusement, la nomade prêtresse de l'art ne retrouvait pas ces divers avantages en notre Europe routinière ; et comme elle y voulait mener sa large existence transocéanienne, cela lui coûtait gros. Plus fantaisiste, plus orgueilleuse que jamais, elle ne trouvait pas suffisamment beaux pour elle les appartements réservés aux souverains. Naturellement, on l'exploitait « *que c'était*, suivant son mot, *une bénédiction* » ! Les prix que payaient les plus illustres des *prima donna* se trouvèrent triplés pour elle. Et comme si ce n'était pas assez de ces ruineuses folies, son fils Loris se mit de la partie.

Le doux bambinello mena la vie à grandes guides et voulant se consoler d'avoir, pour toute compagnie, des commis de remisier, Gaudissarts juivaillons de la Bourse, ou des jockeys en rupture d'écurie, il devint un parfait *poisseux* et s'endetta. Sarah était

poursuivie par d'incessantes demandes d'argent de son héritier. Elle s'inquiéta enfin de ce qu'elle allait en faire. Ce grand garçon qui ne savait rien, par même rédiger en français ses suppliques, était impossible à caser. Alors, elle résolut de lui acheter à son retour un théâtre qu'il dirigerait sous la surveillance d'un tuteur choisi.

Elle-même prendrait la direction d'une autre scène ; son mari en aurait une troisième et, dût-il être assommé par ce nouveau coup, Paris verrait toute la dynastie des Barnum s'emparer de ses spectacles !

Ce beau projet lui vint en Ibérie, où, comme partout, elle fut accueillie avec enthousiasme. C'est, également en ce pays, à Castagnettos, qu'elle eut la désagréable surprise de s'entendre librement juger par ses propres compagnons.

Elle avait joué nous ne savons quel mauvais tour à Chicmann, et le jeune homme était entré furieux, dans la chambre de Chevillett, pour épancher sa bile auprès de son ami et patron. La Barnum qu'aucun scrupule ne gênait, reconnaît la voix du Hollandais en traversant un couloir de l'hôtel et vient coller son oreille à la serrure.

Oh ! le joli déshabillage ! Les deux agents s'en donnaient à cœur joie ! Chicmann racontait-il — à grands renforts d'épithètes — une petite canaillerie de sa di-

rectrice, Chevillett lui répondait par une histoire pareille, ou décrivait un des ridicules de l'étoile avec une verve mordante qui n'épargnait rien. Et le chapelet se déroulait, infini, tous deux s'excitant à se remémorer tout ce qu'ils avaient subi ; et les mots grossissaient, emportant le morceau, dans le débordement de rancune de ces véridiques témoins.

La rage de Sarah ne saurait se dépeindre. Pourtant, elle pardonnait encore à Chevillett ce débinage qu'elle savait être un trop exact réquisitoire, mais la « trahison » de Chicmann l'indignait, l'affolait, la mettait hors d'elle-même. Elle avait besoin de Chevillett d'abord et elle était prête à tout passer à un homme aussi indispensable dont le départ eût compromis le succès de l'expédition, mais Chicman ?... Il ne lui était pas indispensable celui-là ! « Aussi, comme elle allait le secouer, le saligaud ! Quel fier coup de balai ! Quelle conduite de Grenoble ! Ah ! c..., tu te permets de bêcher ta patronne : attends voir ! »

Elle remonte chez elle et fait appeler Chevillett :

— Je sais tout ! lui crie-t-elle dès qu'il paraît.

Étonnement du vieil agent théâtral.

— Je sais tout !...

Elle lui explique comment « le hasard » l'a édifiée sur les propos dont elle est l'objet entre ses deux

auxiliaires. Puis, l'air maintenant narquois de son interlocuteur la contraignant à lui pardonner tout de suite, elle escamote la scène qu'elle a préparée *in petto* : la grâce octroyée avec une majestueuse indulgence.

— Ne parlons plus de cela, mon ami, dit-elle, seulement je ne veux pas que ce misérable reparaisse devant mes yeux ! Qu'il parte tout de suite !

— Très bien ! répond Chevillett. Seulement, vous lui avez signé un traité, ne l'oubliez pas. D'après votre contrat, Chicmann doit rester attaché cinq mois encore à l'entreprise...

— Soit ! Cela ne l'empêchera pas de partir. Cinq mois à trois mille francs cela fait quinze mille francs. Comptez-les-lui sur l'heure et que dans cinq minutes il ait f... le camp !

— Je vais le payer...

Et l'agent sortit, riant sous cape. Un instant après, il rentrait :

— Voilà qui est fait, belle dame...

— A merveille. Est-il parti au moins ?

— Pas le moins du monde... En chemin, j'ai réfléchi que s'il vous était antipathique, il me plaisait beaucoup et que si vous pouviez vous en passer, il m'était indispensable. Ne pouvant d'ailleurs me résigner à le voir sans emploi, je lui en ai trouvé un...

— Et lequel, s'il vous plaît?

— Celui qu'il avait déjà...

— Comment! Vous vous moquez de moi, j'imagine!...

— Dieu m'en préserve! Vous ne vouliez plus que ce brave garçon fût à votre service, je l'ai pris au mien! Il ne sera plus le secrétaire de la tournée : il sera celui de votre serviteur, et fera la même besogne, payé sur le fonds *Publicité* au lieu d'être inscrit au chapitre *Frais généraux!* C'est, vous le voyez, plus simple que bonjour!...

La fin de l'histoire, la voici :

Le soir même, au théâtre, Sarah rencontra le Hollandais dans les coulisses. Son rire ne la quitta point.

— Vous voilà, mon petit Chicmann! s'écria-t-elle en lui tendant la main. On ne vous voit plus! Venez donc déjeuner demain avec moi...

La Barnum, cependant, n'avait rien pardonné. Ce n'était point dans ses habitudes. A preuve la vengeance qu'en cette même ville de Castagnettos elle tira du duc de Niño Fernandez, son ancien adorateur platonique, l'hidalgo qui, jadis, n'avait pas même répondu à une demande de subside et qui, voulant lui laisser un souvenir, l'avait gratifié d'un service à thé en ruolz.

Elle refusa insolemment de se rendre à la fête qu'il

avait organisée à son intention et d'aller dire des vers chez lui à n'importe quel prix.

Ce refus fut souligné d'ailleurs par sa présence en un autre salon, celui de madame de Chemino. Cette grande dame était française, et princesse de naissance. Veuve d'un illustre ministre illyrien, elle avait épousé un des plus remarquables hommes politiques d'Ibérie et était la reine de l'aristocratie de ce pays. Fort belle, merveilleusement douée, écrivain de talent, poétesse charmante, cette femme supérieure était artiste jusqu'au bout des ongles.

Elle voulut honorer publiquement l'art en la personne de Sarah et donna pour elle une grande fête. Madame de Chemino, dans son exquise délicatesse féminine, y convia Madaïy. Elle eut pour le mari de la tragédienne les plus flatteuses prévenances, et, à table, fit asseoir le comédien à sa droite. Or, les convives étaient des ambassadeurs, des ministres et des personnages marquants. Être gracieuse pour l'époux, c'était l'être doublement pour la femme; la Barnum savoura ce triomphe.

Elle avait bien besoin, hélas! de telles satisfactions d'amour-propre pour la distraire de son ennui, pour la consoler de sa désillusion. Car elle était désillusionnée, la pauvre!

Le mariage pas plus que ses innombrables amours

ne l'avait faite femme. Elle avait naïvement espéré goûter comme épouse les sensations toujours mystérieuses pour elle que, comme maîtresse, elle avait vainement recherchées auprès de Madaly, auprès de tous : son espoir avait été trompé. Elle demeurait incomplète. Lamentable phénomène, elle restait un être à part, « un oiseau sans cage, avouait-elle à sa femme de chambre, un piano non accordé, un Achille à rebours, partout vulnérable sauf au bon endroit ! »

Et comme les satisfactions d'amour-propre elles-mêmes devenaient impuissantes à calmer son dépit découragé, elle se laissa aller, peu à peu, à redemander à l'alcool, cognac et wisky, l'oubli de sa malechance et le courage de retenter des expériences nouvelles. A présent, elle se grisait sans façons, mais, comme une Anglaise bien élevée, elle attendait la nuit pour « se lancer ». Elle arrosait les entr'actes et « s'achevait » chez elle, discrètement.

On revint à Paris. Le torchon ne brûlait pas encore, mais il y avait du froid entre les deux époux. La Barnum ne soupirait plus : « mon Jack »

— Il n'est pas mon type ! disait-elle.

Et le froid se fit sibérien, boréal, arctique. Un homme avait paru qui n'était pas pour dégeler la situation.

Cet homme, c'était notre ancienne connaissance de

Malgrainé, que Sarah avait retrouvé en Illyrie et avec qui, elle s'était tout de suite réconciliée, reprise par le « bagou » et le « toupet » du viveur! De retour à Paris, le fonctionnaire redevint le commensal de Sarah. Comme jadis, il s'installa en conquérant et mena l'hôtel. Il avait commencé par séduire Madaly, comme de juste : aussi régnait-il sans conteste. Il n'était pas jusqu'aux domestiques qui le traitassent en maître.

Avenue Monceau le plus myope des observateurs eût compris à l'attitude de la valetaille combien avaient baissé les actions du mari. Où était le temps du « maître de maison teneur de livres et de caisse » ? Les larbins ne venaient plus demander au mari de la Reine :

— Monsieur veut-il payer la facture de la modiste?

A peine le servaient-ils, comme indignés de le voir encore là, et le pauvre Oriental, assis au bout de la table, n'avait que le fond des plats ; Sarah était obligée d'intervenir pour qu'il pût changer d'assiette!

Elle rouvrit bientôt la Tour du Nesle. La rupture fut complète, le « collage » dissous. Jack reprit son célibat et sa liberté. Mais ce ne fut pas sans querelles et sans, naturellement, force épîtres aux journaux. La Barnum ne lui pardonnait point d'avoir regimbé,

sous les plaisanteries pantagruéliques de Malgrainé et de s'être révélé moralement mâle devant les humiliations dont l'abreuvait l'office et devant le sans-gêne de sa moitié. Elle le poursuivit de sa haine, et l'accabla de reproches, que la pire des femmes, eussent-ils été fondés, n'aurait point osé proférer, publiquement surtout. Elle ne comprit pas qu'elle s'avilissait elle-même, et aux yeux de tout Paris.

Madaly eut du reste, le bons sens de disparaître quelque temps. Quand il crut le passé suffisamment oublié, il revint et reparut au théâtre où son talent, grandissant à vue d'œil, lui fit une belle place. Bientôt, M. Perrinet l'engagea et « monsieur Sarah Barnum » entra en triomphe à ce théâtre Corneille d'où sa femme était exilée.

Il semble que ce succès fut le porte-guigne de la Barnum. Ses affaires, nous l'allons voir, périclitaient. Sa maison maintenant était vide. Malgrainé avait chassé les habitués qui s'étaient résignés à la présence du mari, ou ceux qui s'étaient ralliés après son départ. Mais Malgrainé ayant rejoint son poste, le cénacle ne se reforma point.

Car l'hôtel avait un hôte plus ennuyeux que Madaly, plus agaçant que Malgrainé :

Loris !

XII

GRANDEUR ET DÉCADENCE

Sarah tenait parole quand elle s'était promis de satisfaire un caprice. Paris vit donc la dynastie des Barnum se précipiter sur ses théâtres, et prise de la folie directoriale, chercher ceux qu'elle pourrait acquérir pour y *exercer*. Trois scènes capitulèrent : *Le Grand Alcazar* que notre héroïne garda pour elle, les *Fantaisies* qu'elle abandonna à son fils et le *Théâtre Européen*, apanage de Madaly.

Ces diverses acquisitions furent coûteuses, bien que non payables comptant. Bientôt, elles devinrent gênantes. La rupture de notre héroïne avec son mari rendit même inutile celle du *Théâtre Européen*. On le revendit. Peu après il en fallut faire autant des *Fantaisies* que Loris avait étonnamment transfor-

mées. Cette scène était *sous lui* devenue un enfer pour les artistes, une baraque pour le public, et un gouffre pour les commanditaires : la Barnum et ses amis.

Cet épique gamin traitait, en effet, ce théâtre comme, étant en nourrice, il avait traité les *Guignol* mécaniques dont le gratifiait tante Rosette ! Ce jeune cancre qui ne savait pas l'orthographe, menaçait de casser la figure aux journalistes ! Ce poisseux imberbe et imbécile, — qui, voyageant dans le Midi, se vantait d'avoir, acheté « *le pouce du fameux colosse de Rodez* », — injuriait les auteurs aux répétitions Ce morveux qu'un officier de recrutement eût refusé comme enfant de troupe, menait comme des conscrits des comédiens de talent, vétérans de la scène !

L'un de ces derniers ne put tolérer de pareils procédés. A la première incartade du jeune homme, il se fâcha :

— A quelle heure te couche-t-on, petit ? lui demanda-t-il, et il lui tira publiquement les oreilles.

Le scandale qui résulta de cette leçon détermina la Barnum à renvoyer son rejeton, sinon en nourrice, du moins à l'Hippodrome. Loris révoqué s'en alla rejoindre ses aboyeurs de Bourse et ses Auguste de cirque, et ne les quitta plus que pour prendre des leçons d'escrime à l'italienne, car, ayant toutes les

audaces, il avait toutes les naïvetés et s'imaginait que parmi les gens dont il faisait lever les épaules, il se trouverait quelqu'un pour consentir à se ridiculiser en acceptant ses cartels.

Restée seule avec le *Grand Alcazar* sur les bras, Sarah se « débrouilla » tout d'abord. Mais elle ne pouvait rien organiser simplement et elle tympanisa Paris en trompettant le chiffre de ses recettes. Paris qui lui avait pardonné, ou qui, plutôt, avait oublié, recommença à se fâcher. Puis, elle s'attaqua imprudemment aux rôles de Desclée et de Plessis, se transforma en comédienne de tragédienne qu'elle était devenue. C'était trop tard rebrousser chemin. Son réel et beau talent ne pouvait plus s'assouplir. Supérieure dans *Phèdre*, elle fut ridicule dans *Le Misanthrope*. Très belle dans l'œuvre tragique de Sardou, elle parut médiocre dans celle des Dumas, des Meilhac, des Halévy. Quand elle créa, le succès lui vint. Empoignante, elle persuada aux auteurs qu'ils avaient vu leur héroïne telle qu'elle la jouait et hypnotisa la foule, la grisant de sa névrose. Mais quand elle reprit un rôle déjà marqué par une femme de talent, elle fut inférieure à sa devancière. En réalité, elle ne se montra merveilleuse que dans les pièces écrites spécialement pour elle par des dramaturges adroits qui, ne se bornant pas à tirer tout le parti possible des

incomparables qualités de leur interprète, utilisaient ses défauts.

Malheureusement, ses créations devinrent de plus en plus rares. Elle lassa les auteurs comme elle avait lassé tout le monde. Elle se brouilla avec ses écrivains et rendit fous jusqu'à ceux dont elle s'était entourée dès le début, et qui, amants ou simples amis, la couvrirent de leur autorité littéraire et de leur incontesté talent.

Sous leur égide, se servant d'eux comme de paravents, d'amorces et de protecteurs à la fois, elle commit toutes les maladresses, exécuta les pires fantaisies. Plus assoiffée de réclame que jamais, poussant jusqu'à la manie sa **passion** de publicité, et sa maladive démangeaison de tapage, elle creva toutes les grosses caisses. Sa vie n'était que fièvre et il semblait qu'à force de bruit elle voulût endormir un remords ou apaiser un douloureux cancer.

Pourtant l'inconsciente ne traînait point de remords avec elle. C'était bien une douleur qu'elle souhaitait anesthésier avec ses triomphes d'amour-propre, avec sa gloire d'occuper tout un peuple. Et cette douleur incurable lui venait encore de son éternel insuccès dans sa chasse au bonheur. Elle voulait être aimée, elle voulait aimer, mais « pour de vrai » avec une flambée de passion qui ne fût plus artifi-

cielle ; elle voulait sentir frémir ses sens, et palpiter sa chair...

La renommée, c'était bien ; les recettes c'était mieux, mais comme elle aurait donné son nom, sa gloire, et les bank-notes encaissées chaque soir à son contrôle pour un baiser qui la fît tressaillir, pour un frisson d'amour.

Le baiser ne vint point. Son alcôve changea dix fois sans qu'elle-même changeât. Sous le satin, sous la peluche dont le contact est à la peau comme une caresse inanimée, sous le velours de Gênes dont les plis lourds soufflent les amoureuses lassitudes, sous les moires japonaises qui valent des fortunes et de leurs dessins étranges animant plafonds et murailles, font rêver de raffinements pervers et de meurtrières caresses, sous les soies Pompadour, sous les étoffes d'atelier, toiles enluminées, perses fantaisistes, indiennes âgées d'un siècle, qui, de leur coûteuse naïveté et de leurs couleurs passées chuchotent les tendresses de jadis, sous toutes les tentures, sous toutes les courtines, sous tous les rideaux : la chambre resta froide, et il demeura de marbre ce corps dont un vain luxe abritait la gracilité incorrecte, à la banale lueur d'une lampe d'amour, toujours pareille.

C'est pourquoi, voulant sinon oublier, du moins s'étourdir, elle devint plus follement ambitieuse, la

pauvre détraquée. Rien n'était assez beau pour elle, rien n'était assez tapageur. Peut-être en brisant ses tremplins et en faussant ses cuivres, peut-être en tenant tout Paris en haleine à coups d'excentricités, le ferait-elle surgir, l'inconnu, le Messie, le faiseur de miracles. Puis, eût-elle été supportable sans ébullition, sa pitoyable vie ?

Et pareille à ces eunuques enrichis au sérail dont l'or n'éteint point la férocité rancunière, mais qui la noient dans le luxe, se font bâtir de féeriques palais et étalent leur misère au soleil, elle rêva d'absorbantes merveilles, de prodigieux trésors qui pussent la distraire de son mal.

Ses rêves se cassèrent les ailes. Grâce à son gaspillage, à ses ruineuses habitudes, elle avait dans ses tournées ramassé quelques centaines de mille francs, là où elle eût dû trouver des millions. Ce que le *Grand Alcazar* lui rapportait passait elle ne savait où, tombait dans un tonneau de Danaïde. Mais elle avait bien une centaine d'amis qui la commanditeraient si elle rendait réalisable un de ses vagues projets, et possible un de ses châteaux en Espagne.

Alors, trouvant son théâtre trop petit, trop infime, trop bourgeois pour elle, elle songea à se faire édifier une salle qui éblouît Paris. Furieusement elle s'attela à cette idée et la réalisa.

A l'extérieur comme à l'intérieur, le « THÉATRE SARAH BARNUM » fut un palais. Les plus grands artistes en firent les plans ou le décorèrent.

Bâti au milieu du rectangle qu'avait ménagé l'achèvement du boulevard Haussmann et dont, à prix fou, Sarah avait acquis le terrain entier, afin d'isoler le bâtiment au ecntre d'un square, il était situé au cœur de Paris. Sa façade regardait le boulevard Montmartre, son chevet la rue de la Fayette. A sa gauche, le boulevard Haussmann ouvrait sa triomphale perspective et la rue du Faubourg-Montmartre longeait son aile droite, roulant presque jusque sous les balcons sa rumeur de fleuve qui déborde, battant sous les croisées son gigantesque pouls d'artère hypertrophiée.

L'inauguration fut une de ces fêtes comme un siècle n'en voit pas deux ; mais, au lendemain de ce gala, le silence tomba, brusquement pour ainsi dire. On avait, avant la *première*, si fort crié au miracle, on avait tant exploité la réclame qu'il y eut comme une déception devant cet amas de splendeurs. Ainsi qu'un enfant gâté et boudeur, Paris s'écria :

— Ce n'est que cela ?

Et il s'occupa d'autre chose. On l'avait aveuglé, on l'avait rendu sourd : il ne voulait plus rien voir, plus rien entendre.

La foule traita le mouvement lui-même comme elle traite les statues nouvelles. Curieuse au cours des travaux préliminaires, elle stationne devant le socle nu, où, de l'œil, sonde la toile recouvrant l'œuvre. Au jour de l'inauguration, quand le bronze ou le marbre émergent de cette toile au milieu des musiques, des bravos et des discours, elle se rue, et violemment dépucèle. Mais, le lendemain, la foule s'est fondue en rassemblements; ensuite, les rassemblements s'éparpillent en maigres groupes; vingt-quatre heures après, il semble aux passants qu'elle a toujours été où ils la voient, cette statue si neuve. Et seuls les étrangers ou les provinciaux lèvent la tête pour regarder la malheureuse prostituée.

La Barnum fut atterrée d'une aussi rapide indifférence. — Elle rêva de brûler son œuvre. Pourtant, après la première fureur, elle se promit de forcer la réclame.

Un vrai vertige l'empoigna. Elle joua des chefs-d'œuvre et monta des âneries, s'improvisa montreuse de lanterne magique. Le public vint, par intermittences, mais les soirs même des premières représentations, pendant les courtes semaines où il y avait queue au contrôle, c'est à peine si la directrice encaissait une somme représentant ses frais. Car ceux-ci étaient énormes.

Pour trouver des artistes qui consentissent à jouer avec elle et à supporter ses caprices, plus méchants à mesure que se dessinait l'insuccès, la Barnum devait donner aux moindres *utilités* des appointements de ténor ou de *prima donna* italienne. Comédiens et comédiennes, du reste, quand ils avaient quelque valeur, hésitaient à devenir ses hôtes, par horreur de jouer devant des banquettes vides ou devant un public de «*prix réduits*», par peur aussi de voir leurs effets coupés par leur jalouse compagne ou de sentir leurs moyens paralysés par la grandeur du vaisseau.

De mois en mois, de jour en jour, le four s'accentua. On parlait tout haut de faillite et les actions de l'entreprise, trop tard mise en société anonyme, ne trouvaient plus preneurs à la Bourse : Sarah lutta avec l'énergie du désespoir. Elle joua des travestis, des pantomimes, des féeries ; ses amis lui apportèrent des pièces dans lesquelles ils remplirent leur rôle. Elle-même, au cours de ces drames, montait à cheval ou se livrait à quelque exercice excentrique. Elle fit des conférences, raconta sa vie, ou la mima ; elle inventa des œuvres de bienfaisance pour organiser des soirées à sensation ; elle prit des rôles d'enfant, des rôles de vieille femme : elle usa de tous les *clous*, mais elle ne put sauver son théâtre.

Du moins elle n'en sortit que par force et devant un peloton d'huissiers.

A ce moment, une telle désespérance la prit qu'elle caressa la pensée du suicide, — d'un suicide romantique et bruyant qui, même morte, la « maintiendrait d'actualité ». Sa lâcheté instinctive l'éloigna de la mort. Bien qu'enlaidie déjà par les soucis et les sacrifices au dieu Alcool, elle nourrissait du reste encore le secret espoir de trouver à aimer.

Et pourtant, plus que jamais la chose semblait difficile. Elle était maintenant sans amis, sans courtisans, sans domicile même On vendit son hôtel et ses meubles; son cercueil en ébène et argent fut acheté par madame Tussand, de Londres.

Sa ruine, pour complète qu'elle se trouvât cette fois, la désola moins que l'oubli dans lequel elle se sentait tomber.

On débaptisa son œuvre. Le « *Théâtre Sarah Barnum* » devint les nouvelles *Folies-Bergère*, les anciennes ayant été acquises par l'État pour servir de magasins de décors aux théâtres subventionnés. Et, en leur nouveau local, les *Folies-Bergère* réalisèrent des recettes merveilleuses, comme notre héroïne en avait à peine rêvé.

Toutefois, se désoler n'avançant à rien les choses,

l'ex-directrice dut s'occuper de trouver une nouvelle monture, un nouveau moyen de ressusciter la réclame morte. Elle demanda à rentrer au théâtre Corneille.

M. Perrinet assembla ses sociétaires et la question de la réintégration de la folle prodigue fut posée sur le tapis. Après discussion, on vota.

A l'unanimité moins une voix, l'assemblée refusa d'ouvrir ses portes à la fugitive, à qui des considérations motivées reprochaient « d'avoir compromis la maison de Corneille et déconsidéré l'art autant que la corporation » (Coquil, secrétaire-rapporteur).

La voix « pour » était celle de Madaly. Depuis quatre ans, c'était la première fois qu'il avait l'occasion de s'occuper de sa pseudo-femme.

Elle doubla sa dose ordinaire de wisky et ne perdit rien de son orgueil.

Le lendemain, elle avait, vaille que vaille, réuni une troupe et elle commençait une grande tournée.

Le succès brilla par son absence. Comme elle persistait à maintenir ses prix de jadis et ne variait point son répertoire, la voyageuse ne fit même pas ses frais.

Elle revint.

A présent, elle mendiait un engagement, mais tous les directeurs l'éconduisaient.

A vrai dire, elle n'était plus tentante pour un impresario. Malgré les traverses, malgré le wisky et le cognac, elle avait encore du talent ; seulement elle était démodée. Oui ! démodée !

.

.

Adieu, gloire et fortune ! Adieu les joies ! C'était la première mort, l'apprentissage de la tombe.

Depuis cinq ans, depuis sa faillite, elle battait la province et l'étranger ; partout on la connaissait. En Illyrie, comme en Russie, au Brésil comme au Mexique, elle avait, la pauvre, *fait son temps !* Devant ses affiches, les gens ne s'arrêtaient plus, ou levaient les épaules avec des airs moqueurs :

— Encore cette vieille ennuyeuse !

Vieille !. elle était vieille ! Furieuse elle étudiait, chaque matin, les rides zébrant sa peau dont aucune crème n'adoucissait la rugosité livide. Puis, c'étaient ses yeux caves, aux cils rongés, et ses cheveux, décolorés à leur extrémité par les drogues et les teintures mais blancs à la racine, sur les tempes, c'étaient encore ses traits plus anguleux, qu'elle considérait la mort dans l'âme.

Quand sa glande lacrymale fut tarie, elle but

comme elle n'avait jamais bu encore, diminuant sa ration d'alcool les soirs où elle jouait, mais complétant son ivresse après le spectacle. Cependant, elle continuait sa chasse à l'homme, par habitude, pour ne pas coucher seule ou pour remplir le vide des heures.

Pour vivre, elle avait accepté de s'exhiber sur les scènes de banlieue et elle descendit jusqu'à y jouer les duègnes.

Son orgueil pourtant subsistait. Elle passait sa vie dans les cafés du théâtre y débitant le continuel récit de ses triomphes de jadis. Parfois le second comique ou le régisseur l'interrompaient.

— Est-elle rasante, cette Sarah ! Assez ! nous la connaissons !...

Mais elle n'écoutait rien :

— Oui, monsieur... oui, madame, il y a dix ans j'avais encore chevaux et voitures. Quand j'ai fait faillite, j'étais en train de me créer un salon politique !

L'ayant un jour rencontrée par hasard, Ventre-Blanc eut pitié d'elle et il organisa pour l'ex-gloire une matinée au *Lycée Dramatique*. Malheureusement, ce fut un demi-four. Comme Sarah autrefois, la plupart des artistes s'abstinrent au dernier moment de venir jouer. Il est vrai qu'ils accompagnèrent de généreuses of-

frandes leurs lettres d'excuses. La bénéficiaire parut dans deux scènes : elle fit peur, et le public navré de cette déchéance, ne reconnaissant plus ni la femme ni la voix, n'eut pas la force de la ressusciter par une aumône de bravos.

Elle empocha quelques milliers de francs et aussitôt alla retrouver la mère Rattiez, directrice des théâtres de Montmartre et des Batignolles. Celle-ci n'en pouvait plus, se faisait sourde. Moyennant une minime rente viagère, elle céda ses deux salles. Sarah de la sorte eut la joie de se voir encore directrice et put vivoter. Même, elle redevint l'artiste assoiffée de réclame que nous avons vue. On parla de ses théâtres dans les grands journaux.

Et brusquement, cette joie de la Barnum s'effaça, s'annihila devant le plus inouï, le plus surprenant des bonheurs : elle aima.

C'était un « beau gas ». Vingt ans. Le teint mat ; les yeux très longs, très noirs. Joli comme une tête de cire de coiffeur, — une tête qui aurait des accroche-cœur sur les tempes. Il se nommait Louis et jouait les jeunes-premiers : A la scène, il avait les coudes en dehors, les gestes canailles, mais sa voix légèrement éraillée lançait la tirade plus loin que le poulailler. Montmartre raffolait de lui et on l'idolâtrait aux Batignolles.

— Ça vous fait loucher, hein ? la patronne ! dit-il à Sarah le soir de ses débuts.

Et il lui demanda une augmentation d'appointements, avant de la reconduire chez elle.

Le lendemain, elle adorait ce drôle, mais elle l'adorait sincèrement, de tout cœur, avec une étrange passion.

Comme elle fut heureuse ! Elle en redevint presque jolie, malgré ses rides, malgré ses cheveux blancs !

Elle tenait enfin le secret tant cherché, le bonheur si longtemps envié : elle était une femme comme les autres !

Sa chair si longtemps morte, ses sens si longtemps anesthésiés s'étaient réveillés dans un épanouissement de passion. L'âge critique, qui chez les autres femmes éteint la flamme d'amour, l'avait éveillée chez elle, et comme voulant « rattraper le passé », la flamme se faisait incendie.

Comme elle fut heureuse ! Comme elle pleura de joie sous les taloches de « son Louis » !

Mais ce bonheur tardif fut dérisoirement court. Le jeune-premier la trompa bien vite avec toutes les femmes des deux théâtres, avec toutes les filles des deux quartiers, et la malheureuse souffrit le plus épouvantable des martyres, la plus affolante des tortures. L'ingrat lui prenait son dernier louis pour aller gour-

gandiner. L'argent! elle s'en moquait. Elle, la Juive avare, elle lui eût tout donné, sa dernière robe, sa vie même, si elle l'avait pu posséder seule, mais à la pensée d'un partage, ou quand il lui marchandait ses froides caresses, un désespoir inexprimable, une indescriptible colère l'empoignaient.

XIII

Un matin de l'automne 18..., on lut dans *Le Chanteclair*, sous la rubrique : *L'actualité*, l'entrefilet suivant :

« Se rappelle-t-on dans ce Paris, où les gloires
» sont éphémères comme les modes, la fête par la-
» quelle on inaugura, il y a six ans, les *Folies*
» *Bergère*, alors *Grand Théâtre Sarah Barnum*? Nous
» nous rappelions tantôt cette incomparable soirée,
» en escortant à sa dernière demeure la pauvre
» et grande artiste qui fut Sarah Barnum....

*Ici quelques lignes consacrées à la vie et aux succès de
la défunte ainsi qu'aux étapes de sa dégringolade.*

» ... On peut le dire maintenant, — le reportage, qui
» ne respecte rien, ayant dévoilé les véritables causes

» de cette mort, — la Barnum ne s'est pas tuée.
» Abandonnée de l'homme qu'elle aimait — un vilain
» monsieur nous assure-t-on — la pauvre femme
» chercha l'oubli dans l'alcool. Jeudi dernier, elle
» tenta une dernière démarche auprès de son amant,
» et n'ayant pu le fléchir, elle rentra chez elle déses-
» pérée. Sur sa prière, le concierge alla lui acheter
» une bouteille d'absinthe. Sarah, nous a déclaré cette
» femme, avait les yeux rouges, mais était calme.
» Elle lui donna ses ordres pour le lendemain, et s'en-
» ferma chez elle. Vendredi, la portière ne la voyant
» pas descendre monta chez l'artiste, et ne pouvant se
» faire ouvrir la porte, prit peur et courut avertir la
» police. On fit sauter la serrure et on trouva la
» pauvre Barnum couchée au pied de son lit, le front
» ensanglanté. La bouteille d'absinthe étant à moitié
» vide et le lit défait, le médecin appelé aussitôt put,
» après examen de la blessure, reconstituer la scène :
» Sarah ivre-morte était tombée de son lit et s'était
» ouvert le crâne, dans sa chute, en heurtant l'angle
» de sa table de nuit.

» Cette épouvantable fin
. »

FIN

TABLE DES CHAPITRES

Préface . v
- I. — Premiers pas . 1
- II. — Les débuts . 23
- III. — Coups de tête, d'épingle et autres 49
- IV. — De l'influence de la dèche sur les relations de famille . 71
- V. — On ne meurt pas d'amour ! 95
- VI. — De l'influence d'un feu sur les feux de théâtre et sur ceux des spectateurs 123
- VII. — De l'influence du succès sur les sociétés en commandite . 155
- VIII. — De la réclame, encore de la réclame, toujours de la réc'ame . 181
- IX. — Grands et petits voyages 215
- X. — Voyage d'intérêt et de santé 245
- XI. — Où la réclame se perfectionne 273
- XII. — Grandeur et décadence 315
- XIII. — » » ʌ • . 331

FIN DE LA TABLE

Paris — Imp. E. Bernard & Cⁱᵉ, 75 et 77, rue Lacondamine.

www.ingramcontent.com/pod-product-compliance
Lightning Source LLC
Chambersburg PA
CBHW071615220526
45469CB00002B/351